華語片

梁良影評

50
年精選集 上

梁良 著

影評人不易為

　　電影人與影評人是一對歡喜冤家，當導演或編劇見到影評對自己作品讚譽有加時，不免心花怒放，頗有深得我心之感，電影公司也常會視之為宣傳材料。反之，當然勃然大怒，認為該影評人不懂欣賞自己深邃的藝術手法，反唇相譏的有，與該影評人反臉成仇家的也有；在港臺影業畸形繁榮的時代，甚至聽說有指使黑道去恐嚇影評人的惡劣行為。所以影評人不易為，尤其是能被電影人普遍認為評論公允，又能從事數十年不輟的影評人實在屈指可數，梁良可算一個。

　　認識梁良很久了，而且是好朋友，知道他將影評作品結集成《梁良影評50年精選集》即將出版，除感興奮之外，也實感此乃一浩瀚工程，不易為也。我知梁良從事影評工作凡五十年，評論的電影作品如恆河沙數，能夠從中精選結集實屬不易，實在是喜愛電影讀者的一大佳音。一直很欣賞梁良的影評，他在《亞洲週刊》幾十年的專欄我一直拜讀至今，他評論每一部電影基本上是以觀眾的視野為標準，不會譁眾取寵或存心挑剔，三言兩語就將該電影的優劣剖析得一清二楚，誠高手也。

　　梁良是如何煉就此一身評論功夫呢？除了他觀影萬部之外，別忘了，他也是一個電影人，這一點很重要，因他深知電影製作的流程和不同預算製作的區分。梁良筆下常對新晉導演鼓勵有

加，此誠一好事也。

梁良「閱影」無數，中外電影裡的什麼「橋段」，什麼「噱頭」，他如數家珍，所以和他一起討論劇本是件賞心樂事。故此，我也要「督促」梁良一下，除繼續從事影評工作外，也要多從事劇本創作工作，蓋現在電影界太缺乏好的劇本了。

祝賀《梁良影評50年精選集》出版，當讀者閱讀他的精彩評論文字時，也許能將你帶返當日觀看該電影的美好回憶，和緬懷那逝去的青蔥歲月。

吳思遠
香港著名導演、監製
香港電影導演會創會會長
香港電影工作者總會永遠榮譽會長

【推薦序】
引路的影評人梁良

　　梁良老師，持續在亞洲各大報章雜誌及電影學術刊物上，寫了五十年的影評，評介半世紀的中外影片及電影思潮變化。他的影評焦點深入亞洲及兩岸三地華語電影發展，及至世界各地的經典重要電影作品。再次研讀他的文章，令我尊敬他淵博的電影知識及大半生專注於致力影評創作的精神，實在是一位難能可貴，窮畢生精力耕耘電影評論的學者。

　　這套厚重的《梁良影評50年精選集》，絕對是電影發展史上的重要文獻！年長的電影發燒友可以回味，年輕的影癡可以學習到看電影的樂趣及方法。

　　梁良，本名梁海強，早年從香港來臺灣求學，喜歡電影！他是我在大學時期認識的電影文青，當年還是戒嚴時代，很多外國電影看不到，很多港片也被禁演，但是，他就是有本事在報章雜誌上，介紹這些前衛影片！我們都很崇拜他，也從他文章中了解大陸電影、港片以及美國、法國、日本電影！他的文章為我們喜愛電影的朋友們開了一扇窗！

　　從這本選集中，不但可以回味經典中外名片，更可以看到電影的發展史；從他的評論觀點，還可以發現梁良老師散發出來電影史學家的筆觸及人文關懷，使我不知不覺懷念起我們的老師黃仁先生，臺灣電影史學家。

梁良曾經在製片協會的講座課堂上順口提到，最佳的學電影途逕，是從電影作品中追尋，他多年來的看片筆記，記憶中自己應該看過各類型，世界各國影片超過一萬部，他用他一貫最常見的笑容跟年輕學子互相勉勵！當時我剛好坐在後排，也想聽聽他講述的電影史！沒想到，全班同學聽到後，沒有人鼓掌也沒有人提出問題，個個目瞪口呆，表情嚴肅了起來，全班鴉雀無聲。我猜想年輕學子忽然體會到，看電影不只是休閒娛樂，而是K書。

　　這本評論集上冊，從1930年代古典中國電影講述到金馬獎的國際化，並且介紹了大家耳熟能詳的電影作品，如《秋決》、《汪洋中的一條船》、《牯嶺街少年殺人事件》、《無間道》、《不能沒有你》、《刺客聶隱娘》、《大象席地而坐》、《陽光普照》等作品。

　　上冊中最吸引我的是臺灣新電影之前的大師作品，梁良特別提到臺灣編劇第一人張永祥，以及難忘的《破曉時分》、《冬暖》、《再見阿郎》、《窗外》等經典名片！

　　臺灣新電影的誕生與崛起，他提到《海灘的一天》、《油麻菜籽》，以及臺灣觀眾相當關心的「李安進入好萊塢，有受到歧視嗎？」

　　然後，梁良開始評論新電影之後的重要作品，《藍色大門》、《海角七號》、《賽德克·巴萊》、《返校》、《美國女孩》等近年來受到關注的新片。

　　《梁良影評50年精選集》下冊，主要評論焦點切入日本電影、美國、英國、法國等大師作品，例如《彼岸花》、《驚魂

記》、《畢業生》、《小巨人》、《第三類接觸》、《印度之旅》、《刺激1995》等百看不厭的電影作品。梁良用他獨特的觀點,將外語片分為:「名導的足跡」、「從愛情到親情」、「我們是這樣長大的」、「歷史是這樣寫成的」、「真假人生」、「奇思妙想」、「載歌載舞」、「令人腦洞大開」、「市場是他們的」等單元,分門別類、有系統地介紹令資深影迷回味無窮的外語片。

梁良老師跟臺灣特別有緣,來臺求學,進入臺藝大的前身,國立臺灣藝術專科學校影劇科,從學習成長到成家,一待就是五十年,最可貴的是他持續寫影評數十年,各大報章雜誌經常看到他的影評文章,產量驚人,成為最受歡迎的重量級影評家。他畢業後返港在香港的電視台當編劇,更深入研究港片歷史!

為了回饋臺灣這塊土地,他也積極進入教學傳承的領域,在世新大學、臺藝大等學校開課,一教也二十餘年。

他的電影知識從製片、導演到編劇再到最擅長的電影評論,內容豐富,觀點特殊,仔細研讀他從分析電影美學到比較各國拍片制度、電影編導手法到亞洲電影的評介等,一直是最受歡迎的老師。

梁良老師,是我多年好友,我近距離觀察,他是一位默默耕耘的電影評論作家,不求聞達,為人謙和,對中外電影知識與時俱進,每日到各大小戲院,試片室看片寫筆記,推薦好片,參加講座,我從他身上看到,他用文字狂愛電影,成為他的信仰。

疫情持續,祝福大家平安健康,梁良老師繼續評論各國影

片，我們在苦悶的疫情歲月裡，可以透過看書報雜誌和在網路上繼續看梁良影評，跟著這位平易親和的學者推薦，選片看電影！

臺灣電影老兵　李祐寧

2022年7月7日

臺北

【推薦序】
回眸評影五十年華

　　在溽暑撩人、新冠疫情方興未艾的7月天,海強老弟電郵傳訊告以新書《梁良影評50年精選集》上下冊出版在即,囑愚兄寫序以誌半世紀之回眸與追憶。

　　從七十年代伊始結識海強,因同為影評人協會會員。一路參與了諸多電影活動跟聚會,如辦影展、當評審、寫影評、教電影課、編雜誌(《影響》)及出書等。一晃都五十年了,昔日翩翩少年如今已奔七了。月換星移世事多變,不變的是海強那支健筆與對電影那顆熾熱的心。

　　在我熟識的愛影人朋友中,海強可能是唯一一直自食其力艱辛創業的影評人專業戶。他餐風飲露、自奉甚儉地從香港來臺求學打拼到成家立業,並於1977年定居臺灣。雖然其間幾番出入事業單位,最終還是選擇了專心筆耕並兼營小出版社。這些年他創作編輯及出版的電影專書逾二十多種,難怪影界黃仁老前輩生前都誇讚他勤奮無雙。

　　還記得2021年他才出新書《條條大路通電影》,怎麼一轉眼才一年就又孵出了一顆更大的金雞蛋。對此,他在自序中有詳細的自我剖析其心路歷程。令人震驚的是實體書版及電子書版同時上市,手筆與魄力是近年來出版界的僅見。

　　緣此,想起19世紀法國文豪普魯斯特的傳世鉅作《追憶逝水

年華》，一部以意識流手法敘事，描繪19世紀末20世紀初，法國上流社會文人雅士情感生活的成熟剖析。全書七卷、四千多頁兩百多萬字。作者胞弟戲稱讀者要大病一場或摔斷腿時才可能有時間去一讀此書。海強大作雖難比擬，惟疫情居家期間似也不失怡情懷舊的最佳讀物。

海強這位愛影人一路走來亦非無風無雨，但他勤奮自律善溝通協調，因此雖非留洋學院派亦非影棚學徒派，但仍能靠敏銳的觀察力，領悟電影藝術的創作形式與內涵之精髓，並以文字載體訴諸影迷及大眾。

就余個人多年觀察，海強這位膽大心細的藝海弄潮兒其成長蛻變過程大致有三階段：

Film Buff（英美詞，泛指觀影人、影迷、發燒友）——

此指1970至1980年代。海強初階入此行道時對電影充滿了熱情、好奇與強烈的參與感。囿於大環境及社會風氣不開，觀影委實不易，除了靠片商試片或小眾地下片源外別無他途。當年電檢如猛虎，中外影片上映時大多不完整。因此，此時期寫影評者第一自己得先設法看懂，其次是努力幫讀者影迷去破題解惑。其他有關電影思潮、流派大師等資訊，就要靠圖書館跟幾本小眾專業雜誌了。

Cinephile（法詞、泛指愛影人、影癡、迷影人）——

大約1990年代前後，全球電影運動浪潮洶湧，國內電檢尺度鬆綁，開放外片進口配額刺激了國內觀影人口大增，國內各類大小影展林立；書報雜誌的專業影評爭豔；專業電影書籍出版蔚為風氣。此時影評不再只談好片爛片，而是直面電影審美的品味。

這種力度是建立在大量觀片，重溫輝煌中外電影史的基礎上。此時海強的筆耕生涯是對電影的愛，注入了強烈的儀式感與使命感。一種帶有宗教般的信仰精神。因此，在文字中除故事地圖外還融入電影結構美學及電影語言的論述。

Aficionado（西班牙詞、泛指狂熱的愛好者、品物賞人、鑑賞家）──

1990年後兩岸交流頻仍，海強憑個人優勢，勤走兩岸三地推動華語電影交流、影人互動，並編著出版多種實務工具書，造福不少學子影人。談起華語電影，海強的權威感盡在筆底揮灑中。

綜觀海強的評論大致可以窺見其文風樸實誠懇，犀利但不潑辣。因深悉電影人創作之艱辛，筆下常留口德，不出惡言損語。他以庶民藝術筆觸向經典致敬，為潮流疏理，給觀影人指點迷津，給影迷討一個說法。

海強評影半個世紀，從實體報刊雜誌到網路時代的《醒報》，從影評的盛世到今天的式微。是時代變了還是觀影人轉向了？爾今網上油管雨後春筍地湧現大批自媒體新影評人，各據一方，以速簡餐或懶人包的形式包裝美而廉的二次創作，取巧又討喜，主客兩便皆大歡喜。想想訊息爆炸時代卻無傳統藝評人的立身之地，痛哉！

上世紀美國文壇評論界才女蘇珊‧桑塔格（Susan Sontag）1995年值電影誕生百年祭在紐約時報發表了一篇令人振聾發聵的評論文章，題目是〈電影的沒落〉（The Decay of Cinema）。其文旨並非在唱衰電影，而是在暗寓：電影存在的精神線索是愛影人，如果迷戀電影的人死亡了，那電影也就死了。（If cinephiles

is dead, then movies are dead too.）

　　環顧今日電影仍健在，但代表電影靈魂的愛影人又有多少？有多少人真正在支撐這個偉大的第七藝術呢？期盼還在這條大道奔馳的梁良不會是愛影人的最後一代。

<div style="text-align: right">

王曉祥 Ivan Wang

2022年7月7日

小暑日　臺北　木柵
</div>

豈止三同而已

　　梁良的影評講什麼？其實我不看也知道，因為太熟了。有的是平時聊談時就已得知，即使沒聊過，他的觀點、論理、思路乃至於詞鋒，真是用想的也知道，真是因為太熟了，熟到這篇序文有如「一部二十四史不知從何說起」。

　　我與梁良有「三同」——同學、同鄉與同行。

　　我曾戲謔地對年屆七旬的梁良說：「我認識你的時候，你才十八歲。」的確，我們是國立藝專影劇科的同班同學，剛入學就認識了這個從香港負笈來臺的僑生，大家暱稱他「高梁」，這與金門酒廠無關，蓋只因他長得高高瘦瘦。爾後除了各自揮灑青春，又都選修了技術組，還旁聽編劇組、演導組的課程，於是一同上課，一同製作舞台劇，一同拍電影，我們應該志不在精研技術，而是藉摸索最不熟悉的技術，增進藝術的修養，日後的發展也印證了當年企圖能藝技雙修的初衷。

　　值得一誌的是我們同時獲得邵氏獎學金新臺幣五千元，那真是一筆大錢，記得一學期註冊費才一千多元而已，我咬牙一擲五千金，委託梁良暑假返港時幫我買了一台Canon518型八釐米攝影機，供我拍攝實驗電影自用，那時臺幣與港幣匯率八比一，恐怕是歷史新高吧。這開啟了我們合辦藝專第一屆實驗電影展的契機，影展後來輾轉轉型為國際學生影展「金獅獎」，倒是始料未

及的。可惜當時聯名合辦的另一個同學葉俊明英年早逝，不然又可多一人同行職場了。

　　一般僑生自有其生活圈，手頭多較寬裕，衣食生活更為時髦，但梁良在風花雪月之餘，學習相當務實，與本地生的連結也較深。我父母都是廣東人，1949年左右來臺才相識結婚，所以粵語是我的母語，和僑生私下溝通自然多用粵語，可是家傳的是傳統粵語，對於夾纏英語的新港式粵語有時就矇喳喳了，猶記1982年李修賢執導的警匪喜劇《Friend過打Band》（臺灣改名《哥倆好》），一時真是莫名其土地堂，主動去問梁良，得知是「比合組樂團更好的兄弟情誼」之意，才恍然大悟。

　　而今父母早已仙逝，弟妹各自成家，除了家庭聚會或與香港的堂、表兄弟偶然聯繫，我講粵語的時候愈來愈少。而和梁良見面、通電話，反而成了傾吐鄉音的最大機會，畢竟同聲同氣的同鄉，不落言詮的默契特別不同。

　　要說到同學、同鄉之後的同行，我的感慨更深了。

　　剛畢業時，為了要等10月入伍當兵，男同學多只能打零工，我曾加入電影劇組當燈光助理、場記等等，都是有一搭沒一搭的，得知免服兵役的梁良已應聘到拍過《桃花女鬥周公》的電影公司當編劇，約了幾個同學到重慶南路三段巷子裡的公司去探望他，很替他高興，其實不可免地有點兒酸溜溜的滋味。迄至在成功嶺接受預官訓練時，又聽說他回香港發展，到邵氏公司工作，還在《香港影畫》雜誌寫影評，真是豔羨不已。一個星期天放假，我到臺中特地買了一本《香港影畫》好好拜讀，收假回營無處收藏雜誌，便捐給連上中山室的書庫了。

兩年後退伍，再見到梁良時，他已自組團隊回臺為香港麗的電視台拍攝節目了，對於初涉職場者來說，這位同學儼然已是高我兩屆的學長，相信這是當過兵的男生都有過的心路歷程。

　　沒想到多年後，我也步上了寫影評與編劇這條路，譬如在我妻張瑞齡婚前為前輩影評人黃仁創辦的《今日電影》雜誌擔任主編時，我與梁良都是固定的影評寫作班底，也經常在《中國時報》的「一部電影大家看」專欄裡並排列名評論，為了寫影評，必須看電影，於是我們在試片間、電影院經常碰面，不時即席放言高論一番，又屢屢在如金馬獎等等的評審會上同桌論道，或連袂出國出席國際影展，我與梁良的過從比起少年同窗時更密切了。

　　我曾很自豪由二十六到三十六歲的十年光景，辭卻所有受薪工作，端賴一支筆挑起一頭家。這筆耕硯田所栽植的，除為多份報章雜誌寫影評專欄外，還包括寫劇本，有市面上映的院線片，也參加電影劇本、舞台劇本的徵獎，靠稿費與獎金讓妻兒得以溫飽無虞。說到寫劇本，有一回應邀編寫電影劇本，入住製片人訂好的飯店房間，這是1980年代前後的影界慣例，將編劇豢養在飯店，每天好酒好菜殷勤奉待，讓你吃飽就睡，睡醒就寫，免其分心，一般七天內交卷才能出關。那次聽說梁良也被關在不遠處的另家飯店寫劇本，忍不住撥了個電話給他，兩人暢談許久，就是不能講在寫什麼題材？進度如何？因為事關商業機密，只是一個勁兒地言不及義，想來也實在好笑。

　　在臺灣報禁開放那年，我應聘到《中國時報》負責影劇版的編務，終於領到久違的薪水，筆耕的量也自然地漸減，難為梁良還持續不忘做他的「寫字一族」，從此我們又多了一重編者與作

者的關係。那時影劇版每天多達六個版，需稿量甚大，我不甘僅在藝人緋聞與捕風捉影之間打圈旋磨，於是內舉不避親地邀梁良加入筆陣，開闢一些兼顧藝術性與可讀性的專欄，如針砭中外電影檢查制度，也探索禁忌內容的「禁片大觀園」，就甚為叫好叫座，後來集結出版成《看不到的電影：百年來禁片大觀》。記得在該書的序文中，我以「養父」自居，因為我是專欄的催生者，也是他來稿的第一個讀者，現在算是我第二次為他的書寫序了。

　　《中國時報》還有一件事必須感謝梁良，時為2003年4月1日晚上7時多，我在編輯台上接到香港特派記者來電：聽說張國榮跳樓死了。我第一個反應是驚訝，第二個反應為不是愚人節的玩笑吧？在囑咐記者立刻趕往中環的東方文華酒店現場查證後，略微定神即去電梁良，請他準備寫一篇張國榮一生大事記與演藝的事功評價，然後才向總編輯報告。五個多小時後出報，各報筆戰勝負立見分曉，現場報導與各界哀悼家家大同小異，唯梁良快手健筆的那篇重量級的綜論宏文僅我獨有。交到好朋友，又能適時、適所、適才地幫到一把，絕非偶然。

　　2006年我自副總編輯任上退休，轉到大學任教，除了好友曾西霸的鼓勵，其實也潛意識地受到梁良的影響，因為他早就應聘在世新大學教授編劇，我也才敢順著車轍轉換生涯跑道。當我擔任義守大學影視系系主任時，承他與前輩影評人王曉祥一同餽贈大批影視類的藏書，供我為系圖書室奠基，俾使學子有了一座可以進修研究的藏經閣，而在學生畢業展時他還二話不說應邀南下高雄擔任講評。於私我與梁良是同窗好友，於公是同行、同道兼同好，如我們都曾同時擔任中國影評人協會的理事，後來我受編

劇同業推舉為中華編劇學會理事長，也馬上邀他入會，而且高票當選為常務理事，超過半世紀的交誼，好像在每個位置上都少不了與他搭檔互動。

如今讀他從歷年影評文章沙裡淘金集結的《梁良影評50年精選集》，裡面大多數都是十分熟稔的電影，還有不少是我們分別都寫過影評的作品，儘管觀點未必相同，但相信我們都做到了有為有守——言所當言，不受任何人情包袱左右。我自愧遠不如他的就是——快，他真個是倚馬千言，才能累積下這麼多著作。

這套《梁良影評50年精選集》，宛如半世紀兼顧創作與映演的臺灣電影史，其價值自有公評。而我讀來卻另有一種咀嚼自己青春的滋味，包括這個朋友、這些電影、這些歲月……。

蔡國榮

影評人

義守大學退休教授

【推薦序】
超過半個世紀的知交

　　不經不覺，原來我認識梁良已經超過半個世紀。那是七十年代初的香港，一群熱愛電影的年輕人，看主流電影之餘，還學老外搞搞電影會，讓影迷影癡多些另類的選擇。我屬於火鳥電影會的陣營，梁良則是衛影會的主力。

　　無獨有偶，我和梁良都是首次投稿《中國學生週報》獲得刊登，繼而自覺或不自覺地走上了影評人的道路。之後，他移居臺北，但我們仍然有許多許多的人生交叉點。

　　我和他有很長一段時間，同時為香港的《亞洲週刊》撰寫影評，他主要評論臺灣電影和外語片，我則以香港電影為主，外語片為次。記憶中，他來香港參觀國際電影節的次數相當頻密，我偶爾也會去臺北金馬影展趁熱鬧，也曾在臺北當過亞太影展和金馬的奈派克評審。每次去臺北，我第一個要找的當地朋友，就是梁良，這已經成為一種習慣。

　　每次到臺北，梁良總會有禮物送給我，那就是他剛出版的著作。《中國電影我見我思》、《看不到的電影：百年禁片大觀》……等等。去年因為新冠肺炎的關係，我未能到臺北一遊，他又於《條條大路通電影》的首發日寄了大作給我。

　　2006年那次去台北，梁良說黃仁老師要請我吃飯，我簡直受寵若驚，喜不自勝。回想學習寫影評的年代，黃仁老師的《中外

名導演集》（上、下冊），是我案頭經常作為參考的工具書。自此，我每次到臺北，也獲黃仁老師送贈其最新著作。這些，全賴梁良居中打點、安排。

自從梁良移居臺北以來，他一直是我的臺灣影壇顧問；有時是通過他的影評，有時是通過他直接「報料」。印象最深刻的一次，是1984年3月，我在香港藝術中心負責電影節目，梁良主催了一個「臺灣新電影選」，並親自帶隊，名導如侯孝賢、楊德昌、陳坤厚、柯一正、張毅、萬仁等都有來港出席。

梁良今次出版的巨著《梁良影評50年精選集》，分上、下兩冊，上冊為華語片，下冊為外語片，的確令我大開眼界。我一向奉梁良為臺灣電影專家，沒想到他為中國大陸電影和香港電影也寫過這麼多影評文字。或者因為兩地相隔吧，我們不太有機會經常看到臺灣這邊的影評。至於下冊的外語片，也令我震驚不已。原來梁良五十年來為外語片寫過這麼多評論文章，而我一直不曾察覺，只能怪自己太過疏懶。

看到梁良的著作一本又一本地面世，我也要加倍努力，把過去五十午的影評文字結集成書，希望能為華語影評界留下個人的一鱗半爪。

黃國兆

2022年7月8日

【推薦序】
影評的寶山
——梁良老師50年影評精選

　　梁良老師是國內非常重要的電影評論者，這次用兩本影評書紀念自己的五十年創作生涯，饒富意義。

　　老師在自序中只針對影評略述，事實上，他個人除文字創作，在製作電影以及電影教學更是投注不少心力，老師好奇心強烈，也與時俱進跟著時代的腳步脈絡不斷進步！提攜後進亦不遺餘力，嘉惠眾人。

　　本人就是受到老師照顧的人，從電影評論的新人到成為他學生，如今有機會為老師這套書寫一點文字，真是點滴在心，無比光榮！

　　只要對電影發展史略有涉獵的人，看到本書的目錄就會超興奮，老師按照時序編排，使內容也變得具有工具書功能，想按圖索驥那真是挺方便。

　　譬如最前面第一單元「焦點時代：1930年代中國電影」，介紹了非常少見的左翼電影，網羅了當時重要的電影公司（明星公司、聯華公司……）與明星（胡蝶、阮玲玉……）導演（鄭正秋、孫瑜、吳永剛、蔡楚生、費穆……），也針對他們當時對電影的創見加以敘述，稍微列舉幾項如下：

　　《姊妹花》董克毅「同一畫面出現姊妹兩人表演」的特技

攝影；

《小玩意》孫瑜導演擅長以完整劇本結構，道具，情感場面的調度打動人心，是一部以小喻大的傑作；

《神女》阮玲玉，為中國女性留下鮮明影像，以超越當時的自然演技表現主角「在受屈辱的生活中，仍保持有純潔的心靈，與高貴的人格」。

《大路》突破「俄式蒙太奇，使用單鏡長時間鏡頭運動」。裸露男子下體，主角茉莉與丁香具濃厚同性戀意味……，讓人窺探當時電影實驗的大膽與突破！

再來，最讓我感興趣的，莫過老師對金馬獎的評論：包括評審手記與從第六屆到第五十八屆十七部作品短評兩部分。金馬獎從充滿政治意義的強人祝壽儀式，到變成所謂的「華語」影壇奧斯卡，被稱為全世界最難拿到的電影獎，當中的變革當然是饒富意趣。

我也很喜歡老師對李行導演與張永祥編劇之間的描述，基本上讓大家知道這兩位執臺灣電影製作局面相當長時間的組合，如何改變了臺灣電影的面貌！〈悼念臺灣編劇第一人──張永祥〉，這篇大概也是臺灣寫張永祥老師最全面與最權威的側寫！大家一定要仔細欣賞。

老師也對比了第二十八屆（1991）金馬獎最佳劇情片《牯嶺街少年殺人事件》三小時版本與四小時版本之差異與優缺點，可以看出老師對電影執迷的程度與用心，還有電影破天荒以兩種版本上映，也道出其中原由！《牯嶺街少年殺人事件》也是我個人相當喜愛的作品，能跟梁良老師有一樣的看法真是與有榮焉！

最後，我必須跟大家抱歉，這套影評書內有太多值得一一轉述的金句，我很想每一篇都來分享，但這是不可能的。所以還要大家購買書籍，好好地入寶山挖礦！

電影是如此迷人的東西，看梁良老師用了一生的心血努力累積這些文字，讓後輩的我肅然起敬之餘，也必須請大家重視電影評論這一行，可能在文字創作的行列裡，影評行業在臺灣不能得到太多掌聲，尤其現在網路發達，任何人都可以自己找到平台發表，但相對地在品質上也呈現非常兩極的走向，各種媒體的評論講究快速，所謂的評論也容易被片商導引與業配化、廣告化，像老師這樣秉持評論者應有風範者已越來越少見，沒有對電影有宛如信仰般的宗教情操，實難以維持。當然不是評論者最大，觀眾、電影創作者也同時引領一定的走向。不過能「見人所未見，發人所未發」，當是我自己身為評論者，也必須要有的素養，這也是《梁良影評50年精選集》兩本書帶給我最大的啟發，僅與大家分享！謝謝！

彌勒熊

2022年7月8日

一個忠實讀者的老實話
讀《梁良影評50年精選集》有感

寫影評已經邁入第五十個年頭的梁良先生，雖然在新書《梁良影評50年精選集》的序裡自謙「筆耕還算勤奮…品質卻差強人意」。事實上，我輩的愛影人，幾乎都是讀著梁大哥的影評長大的。

喜讀梁大哥的文字，當然是因為他認真嚴謹、而且筆耕之勤數十年如一日。

八十年代，臺灣影評圈跟臺灣新電影的崛起同樣風起雲湧。我欣賞的影評人裡有三類、各擅勝場：但漢章、焦雄屏以嚴格的學院訓練以及犀利文字見長；李幼新擅長明星分析與歐洲電影介紹；梁大哥、景翔等名家則以平實的文字聞名臺灣影評界。難得的是，梁大哥幾乎沒有「名牌」情結，當年在臺灣乃至國際竄紅的新導演楊德昌、侯孝賢各有其熱烈支持的影評人，梁大哥雖然鍾愛侯孝賢的《冬冬的假期》，但對後來的作品仍是互有褒貶、就電影論電影，相當中肯。也因為這樣，少年的我發現，欣賞電影，是需要培養獨立思考與判斷的。這麼多年過去了，這些影評大師，有人改做製片了，有人專職教書了，也有人消失了，但梁良大哥仍筆耕不輟，與時俱進，讓人分外佩服他的毅力跟執著。

旅居國外的我，常苦於找不到中西新片的評論（網路影評

文字雖然眾聲喧嘩、百家爭鳴，但流於吹捧謾罵的卻也不少）。只要踏進國外的書店，找到最新的《亞洲週刊》，就能一窺梁大哥的精彩影評文字：從不贅言過多故事細節、絕少出現情緒化字眼、對影片褒貶有理、旁徵博引，讓人想起他在《條條大路通電影》裡寫到對他影響甚大的黃仁先生文風，讀來過癮之餘，又能感受到評者的儒者之風。

　　在梁大哥這本新書裡，幾乎涵蓋了老、中、青都會想看到的電影。譬如，書中討論《色，戒》以及當年（第四十四屆）金馬獎評審過程，梁文就特別提到競爭激烈的女主角項目，寫進了當年因不同原因而沒有入圍的強勁對手：余男、范冰冰。這樣的內幕與解析，絕無法在一般較為浮面的評審文字裡讀到；至於為何金馬獎讓人感覺更像日舞影展，而不是奧斯卡？這就得要讀者讀了這本書才能領略梁大哥的精闢分析了。西片部份，梁大哥評《驚魂記》的名導希區考克「心細如髮」，且對憑藉《畢業生》一片奪金像獎最佳導演的麥可·尼可拉斯給予實至名歸的肯定（非常不同於已逝影評人劉藝先生的評價），梁大哥以上文字雖然評的兩部是經典老片，如今讀來完全沒有時間的距離感，是讀這兩冊書裡最大的驚豔之一。

　　我抱著興奮的心情捧讀梁大哥的這本影評新書，一方面想向新舊影癡朋友熱情推薦、細細品味經典與新作，一方面也深深覺得能讀著梁大哥的影評長大，是種難得的、永續的幸福與幸運。

史蒂夫
《史蒂夫愛電影》粉絲團作者

自序

　　1972年2月，我的第一篇電影文章〈冬令大專青年「國片欣賞座談會」〉在香港的《中國學生週報》電影版上刊登，雖然這只是一篇通訊稿，但我把它視為自己的影評人生涯的開端。之後這半個世紀，我一直看電影、寫電影、並在兩岸三地的報刊上發表文章和出書，至今未曾中斷，不經不覺已經五十年了。到今年8月，我也滿七十了。為了紀念這個比較值得紀念的日子，我決定要出版這套《梁良影評50年精選集》。

　　我粗略地回顧了一下，這些年來，我從電影院、電視機、錄影帶及影碟、網上串流平台等看過的各類型電影早已超過一萬部，曾經發表過的長短影評起碼有兩、三千篇，陸續出版過的各類型電影著作也有二十多本，以「量」來說，算是筆耕得還算勤奮的「寫字一族」，但「質」方面卻著實差強人意，沒什麼值得誇耀的成績。

　　撫今追昔，我要特別感謝那些曾經給我提供園地發表影評文章的媒體，刊登數量比較多的報刊包括：香港的《中國學生週報》、《香港時報》、《中外影畫》、《電影雙週刊》、《亞洲週刊》；大陸的《大眾電影》、《中國新聞週刊》；以及臺灣的《民族晚報》、《今日電影》、《世界電影》、《中國時報》等。其中，在香港出刊而發行至全球華人地區的《亞洲週刊》是

我撰寫影評專欄時間最久的一本雜誌，自創刊不久後的1988年至今一直以「特約作者」身分負責每週一篇的臺灣影評，本書收集的近三十五年出品的中外影片，相關的影評大多來源於此。

需要特別說明的是：純粹「就片論片」的影評集，本書還算是我出版過的第一冊，因過去的著作要不是專題性的電影論述結集，就是目的性明確的電影工具書，針對上映新片所寫的短評收進專書中發表的很少。因此，我在整理歷年舊稿準備出版這套精選集時，就決定只挑選那些尚未收進個人其他著作的影評（短評為主、長論為輔），而且是採用未經報刊編輯刪節過的原稿以保持「原汁原味」，這些從未面世過的原始稿件應該更能反映我的評論原意，但如此一來我也無法列出大部分文章的刊登日期，細心的讀者可以從每篇影評列出的電影出品年份以識別其新舊。

本書雖然取名《梁良影評50年精選集》，但實際上並不是從我歷年來寫過的所有影評精選出來的，我就算想這樣做也做不到，因為很多早期的文章在發表後並沒有刻意保存剪報，如今已散佚四方難以追尋。在個人電腦已經普及的近二十多年，個人能保留的原稿較多，但也並非全部，因此這套「精選集」的內容只能說是從我手邊能夠找到的影評中費心挑選出來的部分而已。

縱然如此，當我看到按自己的初步想法整理出來的成書內容，竟然有六百多篇文章，總字數達八十多萬字，這麼龐大的出書規模讓出版社的編輯嚇了一跳。以當前的出版業景氣，想把全部文字都印刷成紙本書出售自然很不現實。經討論後，編輯讓我從其中再作篩選，可分上下兩冊，每冊以十二萬字為度，分別刊登「華語片」和「外語片」的影評，於是就有了如今這套紙本書。

身為筆耕大半生的影評人，眼看個人的「精選集」只能留下交出來的文稿的四分之一左右，而大部分的文章將因未獲出版機會而從此灰飛煙滅，真是情何以堪。隨後我轉念一想，找到了一個或可兩全其美的解決方法：在紙本書之外同時製作完整版的電子書，把我選出來的八十多萬字的影評稿全部收入，並且以我原先的分類構想作電子書的編輯框架，形成獨立的「一套十冊全文版」，與紙本書同時公開發行販售，讓《梁良影評50年精選集》在知識的平行宇宙中以不同形式留存於世。這些影評文字當初之所以產生，很多都只是為了餬口的現實理由，不見得有什麼傳世價值，但累積多了，總還是會引起一些人一些閱讀甚至研究的興趣，譬如我的長期讀者（有多少會是「鐵粉」呢？）；對中外電影文化和華語影評發展史有興趣作研究的學者；或是有需要收藏文獻資料的圖書館和學術機構等等，透過重新翻查和閱讀本書中那些橫跨五十年的影評文字，也許還能找出它可能有的一些微小價值。

　　為了加強書中影評文章的資料性，我頗費了一些功夫，在每篇本文之前分別列出：中英文片名（或別名）、導演、編劇、演員、製作和出品年份等重要的影片訊息，某些文章還會加上「後記」或「附註」做一些補充說明。除了某些特別有需要的文章會刊出其原來出處外，書中大部分的影評均出處從略。

　　如今以「華語片」和「外語片」的形式單獨成冊的紙本書，採取了兩個截然不同的內容分類和編輯架構，各自反映了我對中外電影的一些基本看法。為了讓讀者更容易理解我的挑選原則和理由，在兩書的正文之前會先寫一篇「導讀」作概略性說明，各

章節前再單獨書寫一篇「小導讀」作較詳細解釋，有勞各位朋友「按圖索驥」，更增閱讀樂趣。

最後不得不感謝秀威出版社提供給我這個出書的機會，讓我能夠在七十歲的特別日子端出一個紀念品給各位朋友和讀者分享。更特別感謝七位前輩和好友惠賜鴻文作推薦序，令拙著增色不少，他們是：華語影壇著名監製導演吳思遠、臺灣名導演李祐寧、金馬獎前主席和《影響》雜誌創辦人王曉祥、相交逾五十年的同班同學蔡國榮、香港名影評人黃國兆、臺灣名影評人彌勒熊，和我的忠實讀者史蒂夫。他們的文章長短風格不一，雖不免對本人有一些溢美之辭，但亦從多個角度提出對我們的「影評」和「影評人」的看法和切身感受，甚多真知灼見，絕非普通的捧場文章可比，識貨的讀者們可別錯過了！

梁良

謹識於2022年7月7日

疫情正在逐漸消散的臺北市

導讀

　　如何能夠在十多萬字的有限篇幅中，透過我寫出來的一些影評，具體而微地把近百年歷史的華語片面貌呈現出來？這是一個不容易解決，而我又必須解決的問題。經過與本書編輯懷君（我跟她在上一本書《條條大路通電影》合作愉快）的來回磋商，不久取得共識，決定把本書分為五大章節編排。

　　前兩章是獨立成篇的重要話題——「焦點時代：1930年代中國電影」、「焦點話題：金馬獎作品」；後面的三章則以歷史發展為軸線，將兩岸三地加上星馬出品的華語片分梯次列入。我選擇了在20世紀七十年代末至八十年代初於香港、臺灣以及中國大陸陸續出現的「新電影」作為軸線的中心，區分為「新電影之前」、「新電影時期」、「新電影之後」三個章節，依影片的製作年份分別列入其中。如此一來，讀者想搜尋相關影片也比較方便。而把這一、兩百篇撰寫於不同年代的影評文章共冶一爐，並置於歷史長河之中閱讀，想來亦能多少反映出我對電影看法的一些演變，以及在評論風格上的一些差異吧？雖然我在香港出生並接受中小學教育，但是自從1970年赴臺升學、尤其在1978年定居臺北之後，我的生活和觀影主場都在臺灣，寫作影評的重點也是臺灣電影，其他華語電影，包括香港、大陸和星馬的作品，雖然也看了不少，但是寫過評論的並不多，因此本書收錄的影評也就

是以臺灣電影為主，從其中比較能看出臺灣電影在這五、六十年來的流變，重要的影片也較能列入。相對之下，臺灣電影以外的華語片，在本書中只能算是聊備一格，無法讓讀者一窺全豹，這是我深感遺憾的事。

目次

焦點話題：金馬獎作品

A.評審角度

B.17部最佳劇情片短評

歷史三階段的華語電影

A.新電影之前

C.新電影之後

焦點時代：
1930年代中國電影

　　中國電影的歷史已超過百年，但本人有幸親歷的只有它的後半段發展。

　　1960年代，我開始跟在父母身邊進戲院看電影，看的絕大部分是香港拍攝的粵語片。到了我開始寫影評的1970年代，傳統粵語片式微，香港電影進入國語片和「新粵語片」（邵氏公司出品的《七十二家房客》重新採用粵語對白發音）時代。在臺灣，盛極一時的臺語片此時亦趨沒落，國語片成為影壇主流。

　　而中國大陸，此時正處於鐵幕之中，十年文革的電影製作僅剩下八部「樣板戲」，外界幾乎忽略了還有中國電影的存在。直至文革結束，政府實行改革開放路線，「大陸電影」才開始進入國際舞台。而曾經有過輝煌歲月、以上海為製作中心的早期中國電影亦陸續重新出土，透過在義大利和香港等地舉辦大型的影展，獲得影評人的廣泛討論和推介。

我有幸也看到了這一批在當時仍不太為人所知的中國影壇瑰寶，很想在臺灣加以介紹，但當時臺灣社會仍處於戒嚴時期，媒體都把「三十年代中國文藝作品」視為禁忌。直至1988年臺灣解嚴後，報刊掀起了「中國熱」，我才有機會系統性地介紹這些優秀的1930年代中國電影。鑑於當時臺灣的讀者對早期中國電影十分陌生，因此我的相關影評大多是採取介紹為主、評論為輔的普及式寫法。書中刊出的十一部影片短評，多少可以為早期國片締造的「第一個黃金時代」留下一點印記。

<table>
<tr><td rowspan="6">姊妹花</td><td>編劇、導演</td><td>鄭正秋</td></tr>
<tr><td>攝影</td><td>董克毅</td></tr>
<tr><td>演員</td><td>胡蝶、鄭小秋、宣景琳</td></tr>
<tr><td>出品</td><td>明星影片公司</td></tr>
<tr><td>年份</td><td>1933</td></tr>
</table>

編劇、導演	鄭正秋	
攝影	董克毅	
演員	胡蝶、鄭小秋、宣景琳	
出品	明星影片公司	
年份	1933	

　　鄭正秋是我國影壇有貢獻的拓荒者之一，他所創作的影片，以平易近人的藝術風格和濃厚的民族色彩，引領中國的通俗電影擺脫了文明劇的影響，建立了它本身應有的地位。像他晚年的力作《姊妹花》，便將家庭倫理傳奇片推向了一個新的高潮。

　　《姊妹花》是鄭正秋自己所著的舞臺劇《貴人與犯人》改編而成的一部有聲片，有銀幕上首創「一人分飾兩角」同台表演，使片中分飾姊妹二角的蝴蝶在聲譽上更上一層樓，堪與當時聯華公司的台柱女星阮玲玉媲美。

　　本片的時代背景是二十年代的軍閥內亂時期。大寶和二寶這一對孿生姊妹，自幼走難失散，長大之後，姊姊大寶（胡蝶飾）嫁給了窮苦忠厚的木匠桃哥（鄭小秋飾），妹妹二寶（胡蝶兼飾）則嫁給軍閥錢督辦做姨太，驕奢淫逸。因生活問題，大寶帶了母親（宣景琳飾）流落到城市，並且誕下一子。此時，二寶為她的孩子雇用奶媽，來應徵的正是大寶，姊妹二人見面不相識。在工作中，大寶想起自己的孩子無人餵奶而傷心，二寶不知其故，加以斥責。三天後，桃哥在幹活時從房子摔下來身受重傷，

急需醫藥費。大寶向二寶借工錢，二寶不但不答應，還打了大寶一個耳光。大寶救夫心切，不顧後果，偷了小主人身上的金鎖片，不料此事被二寶的小姑（顧梅君飾）看見。大寶在驚惶失措中碰倒了架上一支花瓶，正好摔在小姑頭上以致喪命。大寶遂以殺人罪被捕，其母前來探監，發現軍法處長就是她早年失散的丈夫趙大（譚志遠飾），從而也知道二寶就是自己的女兒。最後，一家團圓，二寶向母親悔過，接了母親和姊姊一齊回家。

以今天的眼光來看，像《姊妹花》這樣的故事情節，實在通俗而巧合得可以，但是在當年就曾經感動了很多觀眾，（尤其是家庭婦女），創下了在上海新光劇院獨家放映六十七天的映期最長紀錄。鄭正秋巧妙地利用親姊妹相見不相識，富有妹妹打罵貧苦姊姊等動人的情節，賺得觀眾不少熱淚。另一方面，他又能夠將故事與時代背景相結合，在相當的程度上為貧苦的大眾打抱不平，因此更能取得升斗小民的好感。

以戲分而言，本片可以說是由胡蝶一人獨挑大梁的影片。她一人分飾兩個性格不同的姊妹，而且兩個角色有很多對手戲演出，她都能應付裕如，對大寶的內心掙扎場面尤其演得出色，堪稱她從影八年來的表演高峰。攝影師董克毅能夠在特技攝影方面有所突破，成功地在同一畫面出現姊妹兩人的表演，亦是使本片大受歡迎的一個重要因素。

小玩意	編劇、導演	孫瑜
	攝影	周光
	演員	阮玲玉、袁叢美、黎莉莉
	出品	聯華影業公司
	年份	1933

1933年中國影壇興起的左翼電影運動，雖然風起雲湧，彷彿主宰了全國電影觀眾的注意力，在藝術創作上也算有相當好的成績，但嚴格來說，這批影片因過分著意強調「階級鬥爭」的政治任務，在影片內涵方面不免顯得單薄了點，而且劇本結構亦頗有框框可循。真正能另闢蹊徑，從一個全新的角度出發來表現愛國主題的作品，還得數孫瑜編導的《小玩意》。

所謂的「小玩意」是指給小孩子玩的玩具，一些平常沒有人重視的小東西，但就是這些小東西，卻可以從小影響國家未來主人翁的心態，同時還會直接影響國計民生。一個國家是否能船堅炮利，可能在他們本國生產的飛機大炮玩具是否能普遍被兒童接受就能看得出來呢！

《小玩意》一片的主角，是居住在太湖邊桃葉村的葉大嫂（阮玲玉飾），她雖然是鮮花插在牛糞上，嫁給了一個又老又笨的丈夫老葉（劉繼群飾），但卻能安於本分，以靈巧的手藝製造玩具維持一家生計，並且婉拒了青年大學生袁璞（袁叢美飾）對她的愛意，鼓勵袁璞出國習工業。不久，軍閥內戰，桃葉村受摧

殘，葉大嫂的一歲幼子玉兒被拐走，丈夫又倒斃街頭。在接二連三的悲劇發生後，葉大嫂仍不向命運低頭，帶著她的一歲女兒珠兒及桃葉村的一群好鄰居流亡到上海，在火車站的空地搭蓋起竹棚來居住，並繼續以製造小玩意出售維生。

如是者十年過去，珠兒（黎莉莉飾）已長大成人，能幫母親設計新玩具，可教導附近的孩子做體操健身。另一方面，袁璞已學成回國，在上海開設了一間玩具工廠。被拐走的玉兒亦已賣給富有的陳太太，養育成一個活潑可愛的少年。不久，日本在上海發動「一二八」侵略，珠兒因參加救國工作被炸死，葉大嫂亦精神失常了。一年後的「一二八」正是春節時候，葉大嫂拿著籃子在鬧市中出售她的小玩意，碰見了一個相貌像她失散的兒子的富家小孩（其實就是玉兒），觸動了舊日創痛的往事。此時街頭傳來一陣爆竹聲，葉大嫂以為戰爭又爆發了，遂拿著手中的玩具大喊：「敵人來了！大家一齊打呀！」但圍觀的群眾卻只道她瘋了。

孫瑜以略帶寓言性質的故事，將他對自第一次世界大戰以至一二八戰爭中的國事觀感表現得具體而微，在內憂外患之中，中國的老百姓飽受經濟、戰爭以至心理上的打擊，唯有挺起頭來向前進，連小玩意也不忽視它的大意義，那麼像桃葉村這樣的理想之鄉才有可能繼續在中國存在。《小玩意》的劇本結構完整，道具的象徵意義處理得自然有力，感情場面的氣氛亦十分感人，是一部以小喻大的電影傑作。

神女	編劇、導演	吳永剛
	攝影	洪偉烈
	演員	阮玲玉、章志直、黎鏗
	出品	聯華影業公司
	年份	1934

　　在中國電影中，妓女一向是最受人鄙視的人物。可是，吳永剛編導的《神女》卻以關懷與同情的態度來描寫妓女的悲慘遭遇，而阮玲玉又能以其精湛的演技與超凡的魅力將一個為兒子前途而含辛茹苦的娼妓塑造得栩栩如生、令人同情，單就這兩點而言，已足以使《神女》在中國影史上占一席位。

　　《神女》是吳永剛導演的第一部作品，故事描述一個為了生活和撫養兒子而出賣肉體的年輕寡婦（阮玲玉飾），在流氓（章志直飾）的控制下含垢忍辱，雖然幾次想逃出魔掌都沒有成功。幾年後，孩子（黎鏗飾）長大，到了入學年齡，為了讓孩子受教育，她白天在家做良母，晚上在街頭當流鶯，以賣笑所得供孩子上學，並積蓄了一點錢藏在祕密的地方。後來，孩子的身世被一些學生家長知道了，對學校提出「破壞校風」的質問。校長到妓女家查問的時候，被她義正詞嚴地駁斥了這種社會偏見。校長同情她的遭遇，允許孩子繼續留校讀書，但勢利的校董們堅決反對，孩子終於被開除了。她為了讓孩子繼續讀書，決心搬到遠方生活，不料她藏起來的錢卻被流氓偷去輸光了。妓女憤然將流氓

打死，被法庭判監十二年。

　　《神女》全片人物簡單，但由於角色塑造生動，演員也演得出色，所以本片雖然是默片，卻不會令觀眾感覺沉悶。阮玲玉扮演的神女，在受屈辱的生活中仍保持有純潔的心靈與高貴的人格，故能坦然面對兒子，而母子之間的親情戲亦能使人覺得自然親切而受感動。另一方面，她在面對其他人等時，則能表現出別的深刻情緒，如對流氓的怨憤、在學校懇親會上的侷促不安、兒子被學校除名時的不平，以及被判刑後在監獄裡的掙扎等，都演得不慍不火恰到好處，堪稱是阮玲玉在銀幕上最傑出的表演之一。此外，黎鏗的天真活潑與章志直的可厭可憎都表現甚佳。

　　在導演的處理手法方面，吳永剛表現出畫面設計簡潔樸實，鏡頭轉接圓熟流暢的特點。譬如有一場戲描寫神女如何在街頭上接客，只用了一個鏡頭便交代了：俯瞰的街景空鏡頭，神女從畫面左邊入鏡站著，跟著一雙男人的腳由畫面右邊入鏡站著，二人相對站了一會兒，兩對腳一齊出鏡，表示交易完成，交代得十分簡潔有力。另一方面，影片緩慢而深沉的調子，則成功地渲染出一種悲劇氣氛，使觀眾更容易受到感動。

導演	蔡楚生
編劇	孫師毅
攝影	周達明
演員	阮玲玉、鄭君里、王乃東
出品	聯華影業公司
年份	1934

新女性

　　在明星公司演出過《舊恨新愁》、《戰地歷險記》、《脂粉市場》、《現代一女性》、《春蠶》、《二對一》、《時代的兒女》、《豐年》等八部影片的女星艾霞，雖然不算是三十年代的紅星，但是她在1934年選擇了自殺來結束自己的生命，卻首開國片女星自殺的先例。翌年，阮玲玉的自殺身死，可能間接也受了艾霞自殺的影響。而更巧合的是：阮玲玉生前主演的最後一部影片《新女姓》，正是以艾霞的一生事蹟作為主要素材的一部電影，莫非冥冥中已有所安排？

　　艾霞生前與導演李萍倩有過一段孽戀，當年又以曾在刊物上發表文章而被捧為才女，《新女性》的故事雖在這方面有所影射，但主要情節已改頭換面。女主角春明（阮玲玉飾）為了爭取婚姻自由，脫離家庭跟愛人結婚，但在生了一個女兒後被遺棄，於是她覺悟到自己應該過有意義的獨立生活，於是在一所私立女子中學當音樂教師。校董王博士（王乃東飾），是春明一個舊同學的丈夫，他看上了她，但她置之不理。

　　由於春明從事寫作的關係，認識了出版公司的編輯余海濤

（鄭君里飾），且對他發生好感；後來，春明又跟住在同一幢房子的女工李阿英（殷虛飾）成了朋友。不久，王博士陰謀辭退春明，然後帶了一個大鑽戒去誘惑她，但為春明所拒。此時，春明的六歲女兒患了肺炎，但沒有錢送去就醫，春明寫了一部小說交給余海濤接洽出版，但還不能預支稿費。此時，孩子病勢加重，在心情迷亂之下，春明預備出賣一次肉體，不料想侮辱她的人竟是王博士。春明氣憤之下打了王博士一個耳光，奔了回家。在飽受各種折磨和侮辱之下，春明在她的小說出版的時候服毒自殺。一個與春明有私隙的新聞記者得訊後，隨即在當天的晚報上發表這則「獨家消息」，而當時春明還沒去世呢！余海濤把春明送進醫院急救，李阿英拿了晚報來鼓舞春明要活下去，春明激發了一股復仇的慾望。可惜，春明因心臟衰弱的併發症，結果還是離開了人世。

本片透過春明這個雖然有思想但性格軟弱的知識女性的不幸遭遇，指控了當時上海社會的一些偽善與黑暗的罪惡，不意竟引起了一場軒然大波。當時，新聞記者公會對影片公司提出了抗議，謂此片醜化了新聞記者的形象，好些不入流的報刊也紛紛對此片的編導與演員群起攻擊。這種敏感的反應，除了顯示中國人有不習慣被人批評的習性之外，也反面說明了《新女姓》的有關情節擊中了這些人的要害。其實就片論片，蔡楚生執導的《新女姓》倒不是那種以暴露醜聞為號召的噱頭電影（否則它可以直接針對艾霞來做文章），阮玲玉的演出也深入地掌握了女主角的內心世界，表現了她既想上進又軟弱乏力的複雜感情，是她在銀幕上的最後一次精彩演出。

漁光曲

編劇、導演	蔡楚生
攝影	周克
演員	王人美、韓蘭根、羅朋
出品	聯華影業公司
年份	1934

在明星公司轟動一時的《姊妹花》公映過後幾個月，聯華公司又推出了另一部更轟動的配音片《漁光曲》。此片不但在上海的金城劇院獨家放映八十四天，打破了《姊妹花》的最長映期紀錄，同時還在1935年2月舉辦的有三十一個國家參加的莫斯科國際電影節中獲得「榮譽獎」，成為中國影片中在國際性影展中獲獎的第一部。

《漁光曲》的故事，是隨著王人美所唱的〈漁光曲〉主題曲展開的。首先讓我們看看這首主題曲的歌詞：「雲兒飄在天空，魚兒藏在水中，早晨太陽裡曬漁網，迎面吹過來大海風。潮水升、浪花湧，魚船兒飄飄各西東，輕撒網，緊拉繩，煙霧裡辛苦等魚蹤。魚兒難捕船租重，捕魚人兒世世窮，爺爺留下的破魚網，小心再靠它這一冬。」

這首由左翼音樂家安娥作詞、任光作曲的〈漁光曲〉，以淒婉的曲調巧妙地傳達了他們「為窮人說話」的用意，而蔡楚生編導的影片也是如此。因為從1934年開始，國民政府對左翼電影採取嚴厲的檢查態度，因此，《漁光曲》便改以迂迴曲折的故事暴

露社會黑暗，代替了聲嘶力竭的階級鬥爭論調。

　　本片的故事描述貧苦漁民徐媽帶了一對攣生子女到船主何家去做奶媽。十年後，徐媽的女兒小貓（王人美飾）和兒子小猴（韓蘭根飾），跟何家少爺子英（羅朋飾）成為很好的兒時玩伴。小貓聰明活潑，小猴則有點癡呆。八年後，他們均已長大成人。小貓與小猴租了何家的船捕魚為生，何子英則出國習漁業，行前向好友表示將來回國一定要改良漁業。

　　兩年後，因軍閥內戰，盜匪橫行，漁民生活十分困苦，此時，何家又與外國人合資辦漁業公司，用輪船在東海捕魚，小貓與小猴的生計更受打擊，於是他們帶著雙目失明的母親到上海投奔舅舅（裘逸華飾）。舅舅靠在馬路旁賣唱度日，小貓與小猴亦跟著賣唱，因而遇見何子英。此時，何子英已學成回國，進了他父親的漁業公司。當他知道兒時好友的境遇後，資助了他們一百元。不料這筆錢反而使小貓與小猴被誣搶劫而遭逮捕。到他們出獄後，母親與舅舅已被家裡的一場火燒死。何子英找來，要帶他們回自己的家裡住，不料何家此時亦生變故，何父的姨太太攜款私逃。漁業公司又破產，加上報紙揭發他們的醜事，使何父自殺而死。何子英失望之餘，跟小貓和小猴一同到漁船上工作。

　　《漁光曲》具備了傳統中國電影佳作的優點，故事生動，情節曲折，結構完整，描寫細膩。同時，此片打破了當時左翼電影階級不能調和的論調，讓窮人和富人做了好朋友，因此本片普遍受各階層觀眾的歡迎。蔡楚生在大陸文革時期曾遭受清算鬥爭，指他在《漁光曲》中宣傳階級調和，結果使他在1968年7月15日含恨而死。

<table>
<tr><td rowspan="6">人生</td><td>導演</td><td>費穆</td></tr>
<tr><td>編劇</td><td>鐘石根</td></tr>
<tr><td>攝影</td><td>洪偉烈</td></tr>
<tr><td>演員</td><td>阮玲玉、鄭君里、林楚楚</td></tr>
<tr><td>出品</td><td>聯華影業公司</td></tr>
<tr><td>年份</td><td>1934</td></tr>
</table>

　　1934年，國民政府舉辦了我國第一次的「國產影片比賽」，獲得「無聲片第一獎」的影片是費穆執導的第二部作品《人生》。

　　《人生》與費穆的首作《城市之夜》風格完全不同。據費穆在聯華公司出版的《聯華畫報》上發表的〈人生的導演者〉在文章中說：《人生》的影片只是撮拾一些片段，素描地為人生畫一個輪廓。而所謂人生，是一種麻痺的恐怖，是不知不覺，無益和無用的生存。這種具有濃厚宿命色彩的哲學思想，架構成《人生》一片的內容。

　　《人生》的主角，是一個失去父母，沒有教養的孤女（阮玲玉飾），在她的成長過程中，從拾垃圾的野孩子起，做婢女、女工、以至淪落為妓女。當她厭倦風塵之後，嫁給了一個小職員（鄭君里飾）為妻，後來還生了一個兒子。不久，小職員因挪用公款，投機失敗，把孩子託付給在育嬰堂裡做事的前妻（林楚楚飾）後自殺身亡。其後，女主角改嫁一個浪蕩子（章柏青飾），但浪蕩子又鋌而走險，被捕入獄。這時，她只好重操舊業做妓

女，如是者過了十五年。最後，這個晚景淒涼的女人回到十多年沒有音信的親生兒子居住的地方，發現孩子（黎鏗飾）已長大，在育嬰堂裡工作。此時，她沒有勇氣與兒子相認，只是日以繼夜的偷偷追隨他，看看他，最後難於支持，病倒在地，兒子發現了生母，落下親情之淚。

同是描寫妓女生涯，同是由阮玲玉與黎鏗分飾母子，但《人生》與《神女》在精神上卻大異其趣。費穆在《人生》一片中，只有興趣探討這個不幸女人的內心世界，用具有感染力的藝術處理手法令人對她憐憫同情，但態度畢竟很消極。觀眾除了感嘆一句「紅顏薄命」之外，難以從阮玲玉身上感受到像《神女》中女主角那種對社會不平吶喊的動人呼聲。

在《人生》片中，編導同時描寫了三種人的生活：女主角的麻木生存。她兩任丈夫的投機失敗，以及她丈夫前妻的撫育兒童，為社會作出積極的貢獻。雖然透過情節與人物的對比，編導肯定了後一種積極的人生而否定了前兩種消極的人生，但因為他們的描寫重心是站在消極的一方，影片的正面價值遂顯得軟弱乏力。

本片也許可以看作是費穆在當年的影片普遍過分重視「主題」之下的一個反動，並且是以「為藝術而藝術」的態度在創作，但在導演技巧及作品風格上仍然有其令人不能忽視的特出之處。此片之能得獎，也許這是一個原因。

編劇、導演	孫瑜
攝影	洪偉烈
演員	金焰、張翼、鄭君里、陳燕燕、 黎莉莉
出品	聯華影業公司
年份	1934

大路

　　以一群青年人在抗戰前團結築路，表現群眾齊心抗日力量的配音歌唱默片《大路》，在國際上受到很廣泛的讚譽，咸認為是中國三十年代最傑出的影片之一。導演孫瑜在片中表現得行雲流水的運鏡技巧，與大膽坦率的性感場面，尤其令人感到訝異。

　　《大路》的主角，是六個性格不同的築路工人，包括：朝氣蓬勃、永不退縮的金哥（金焰飾），沉默剛毅的老張（張翼飾），精鹵笨拙的章大（章志直飾），瘦小精靈的小六子（韓蘭根飾），聰明理智的鄭君（鄭君里飾）、年輕害羞的小羅（羅明飾）。他們六個人在都市裡找不到工作，便一齊去內地參加築路工作。其中，金哥尤其受到築路工人的愛戴，儼然成為工人領袖。

　　在築路工地附近有一家飯鋪是工人們經常去吃飯的，飯鋪裡的兩位姑娘丁香（陳燕燕飾）與茉莉（黎莉莉飾）都跟他們三個青年很熟，丁香且跟小羅談戀愛，而金哥與茉莉則一直暗暗互相傾慕。當時，負責管理路工的胡處長暗中通敵，收了敵人的支票想阻撓公路的趕工完成。起初，胡處長想對金哥等六人施以利誘，失敗之後轉為強逼囚禁，並且動用私刑，幸得丁香與茉莉機

智地混入胡府相救，而路工和協助築路的軍隊士兵在知悉胡處長的賣國陰謀時，也一齊衝到胡府捉住了胡處長及他的手下。最後，工路在工人們日夜趕工之下依時完成，但卻遭到敵機低飛掃射，六名青年與茉莉都犧牲了。只有丁香壓抑著沉痛的心情，繼續挺住胸膛奮鬥。

作為一部愛國的抗日電影，《大路》的風格是豪邁熱情的。本片的故事簡單明瞭，也不著意強調敵人與漢奸分子的醜惡行為，但卻花了很大的篇幅來描寫幾個築路工人的不同性格與相互之間的友情，巧妙地將浪漫和喜鬧結合進嚴肅的現實戰鬥之中，使影片在生動活潑，趣味盎然的氣氛下表現出莊嚴的主題。慷慨高昂的插曲〈大路歌〉和〈開路先鋒歌〉增進了本片雄壯的一面，而歌詞改作的插曲〈鳳陽歌〉更直接唱出了中國老百姓在戰亂下的慘況。

在鏡頭處理方面，孫瑜突破了當時主宰中國影壇的「俄國式蒙太奇」技巧，太膽地作長鏡頭的單鏡運動。有一場拍攝茉莉在工人面前唱〈鳳陽歌〉的場景，攝影機竟然作了一個長達五分鐘的「S形」跟拍鏡頭，這在當年是一項了不起的技巧突破。至於孫瑜在本片對「性場面」處理的大膽，縱然在今天看來仍令人為之咋舌，其中一場是六名青年裸體在海中游泳，丁香與茉莉在山坡上走過，故意停下來調笑他們，而他們則乾脆站起來回擊，此時男子的下體清晰可見。另一場是茉莉將丁香抱坐在膝上，親熱地互相談論她們所喜愛的青年，茉莉還用手按住丁香的胸部，具有十分濃厚的同性戀意味。

桃李劫

導演	應雲衛
編劇	袁牧之
攝影	吳蔚雲
演員	袁牧之、陳波兒
出品	電通影片公司
年份	1934

　　1933年底，藝華公司發生了被搗毀事件後，左翼影人失去了一個重要基地。在共黨的電影小組的直接領導下，這批原來活躍在「明星」、「聯華」、「藝華」的左翼影人，有一部分便轉往新創立的「電通公司」，繼續拍攝他們的「政治掛帥電影」。不過，這個赤色電影的大本營，在1934年夏天至1935年冬天的一年半期間，攝製完《桃李劫》、《風雲兒女》、《自由神》和《都市風光》之後，便因國民政府的嚴密監視和該公司本身的經濟困難而結束了。

　　「電通公司」的創業作《桃李劫》，是該公司四部出品中成績最高的一部。本片的編劇兼男主角袁牧之，原為熱衷戲劇藝術的青年，在戲劇界有「千面人」之稱。《桃李劫》是袁牧之的第一個電影劇本，也是他的第一次的電影演出，但已有令人矚目的表現。三年後，他編導出中國影史上最優秀的影片之一《馬路天使》。至於導演應雲衛，原為上海戲劇會社的主要領導人，1934年才首次加入「電通」從事電影導演工作，成績斐然，日後的名作尚有抗戰時期執導的《八百壯士》等片。

《桃李劫》採用了男主角在槍決前倒敘的方式，回述兩個青年理想破滅的故事。表哥陶建平（袁牧之飾）和表妹黎麗琳（陳波兒飾），剛從建築工藝學校畢業時，滿懷為社會謀福利的理想走入社會。他們結婚後，陶建平在一家輪船公司工作，不久，他基於正義，反對船公司老闆超載貨物危及乘客安全，憤而辭職。在失業的日子中，陶建平因到處找不到工作，而且飽受冷眼和欺騙而感到灰心。為了生活，黎麗琳到一家貿易公司上班，但經理（周伯勳飾）對她不懷好意。此時，陶建平也在同學黃志宏開設的營造廠裡謀得一職位，可是，他又因反對黃志宏偷工減料而再辭職。黎麗琳亦因經理企圖侮辱她而不能再工作下去。至此，二人服務社會的理想完全破滅。陶建平在走投無路之際進造船廠做苦工，黎麗琳則由於產後孱弱而在上樓時摔倒受了重傷。陶建平向工頭借不到錢，被逼偷了工頭抽屜裡的錢。但當他用這些錢請到醫生為妻子看病時，黎麗琳已不治。陶建平含淚將孩子送到育嬰堂，回家時被逮捕。陶建平掙扎反抗，槍殺了警員，終於被判死刑。在執行槍決前夕，陶建平把他的遭遇告訴了老校長（唐槐秋飾）。

《桃李劫》的編導成功地塑造了主角充滿理想而富有正義感的個性，然後用現實主義的手法一步步地加強他所遭遇的不幸事件，最後使他一切幻想破滅，從而對造成悲劇的社會醜惡現象提出了深沉的控訴。這種藉觀眾對劇中人的同情心理而達到煽動性主題的手法是相當高明的。此外，本片靈活運用音響（如：機器喧鬧聲、嬰兒啼哭聲等）來增加情景的真實性與藝術感染力，使中國的有聲片首次擺脫了用機械式的聲音來配合畫面的傳統用法，令當年有聲電影的運用技巧向前踏進了一大步。

浪淘沙	編劇、導演	吳永剛
	攝影	洪偉烈
	演員	金焰、章志直
	出品	聯華影業公司
	年份	1936

　　在三十年代左翼電影崛起之後，嚴肅的國片創作似乎都呈現出一個共通的特色：強調社會性和時代性，但較忽略人性的根本剖析。編導看問題的時候，不是帶著有色的階級鬥爭眼鏡，就是以中日戰爭的民族仇恨作大前提，因此攝製了很多具有社會性的寫實電影，但卻少有人從事較具幻想性的、哲理性的創作。直至拍過《神女》的吳永剛，在《浪淘沙》一片中作出了這方面的大膽嘗試。

　　本片的主要演員只有兩個人，而且故事背景放在一個人煙罕至的孤島，全片的情節就是描寫兩人由敵而友，由友而敵，以至同歸於盡的過程，頗令人想起由約翰‧鮑曼（John Boorman）導演，李‧馬文（Lee Marvin）與三船敏郎（Toshiro Mifune）主演的美國片《雙雄決鬥太平洋》（*Hell in the Pacific*，1969）。不過《浪淘沙》的故事，是描寫一名水手（金焰飾）出海歸來，打死了強姦他妻子的壞蛋，成為偵探（章志直飾）追捕的一名逃犯。後來，水手逃到輪船上當了一名伙夫，被偵探發現，在船行的中途遭到了逮捕。接著，輪船觸礁沉沒，水手和偵探先後被海

浪沖到一個荒無人煙的海島上。二人先是互相猜疑仇視，後來逐漸變成朋友。一日，遠處有輪船駛過。此時偵探又拿出手銬扣住了水手，並且大聲叫喚呼救，但並沒有被輪船上的人聽到。最後，二人留在島上同歸於盡，只留下了黃沙白骨和枯骨上的鐐銬。

關於《浪淘沙》的主題，編導吳永剛在當年發表的一篇文章〈關於《浪淘沙》的話〉中曾作了明白的表示，其中有一段說：「一個善良的人，在偶然不幸的遭遇中會犯罪；一個奉公守法的偵探，永遠追逐著他所要逮捕的罪犯。當他們兩個人站在同一的生命線上時，他們會放棄了敵視，變成高貴的友情。但是，一旦遇到利害的衝突，人慾的激動，他們會馬上恢復了敵意。這一類的悲劇，永遠在人與人之間產生著。」

本片可以說是國片中極少數以「責任與感情的衝突」作為故事架構的電影，它將人與人之間的仇殺，乃至民族與民族之間的戰爭，歸結到彼此為了「要求生存」的根本原因。這種大膽的言論，在當時，日本侵略中國日烈的時候提出，實在需要相當高的道德勇氣。譬如在《神女》公映時對吳永剛大加讚賞的左翼影評人，就對《浪淘沙》大加抨擊，說他否定階級鬥爭和民族鬥爭在社會歷史發展中的重要作用是荒謬無稽的。儘管如此，這部在內容以至表現形式上均有大膽創新的《浪淘沙》，始終有其獨特的價值，不容輕易抹殺。

狼山喋血記

導演	費穆
編劇	沈浮
攝影	周達明
演員	黎莉莉、張翼、劉瓊、藍萍
出品	聯華影業公司
年份	1936

　　在三十年代攝製的抗日電影中，《狼山喋血記》是相當有特色的一部，因為此片完全採用「寓言」方式，以一群惡狼對村莊的肆虐來影射日軍對中國的侵略，又很技巧地表現出幾類人對此事件的不同反應。最後則是大家團結起來「打狼」，在〈打狼歌〉聲中手持火把邁步前進。

　　本片原名《冷月狼煙錄》，為沈浮構思的故事，後經導演費穆補充加工，寫成了《狼山喋血記》的拍攝劇本。劇情描述一個農村很早就常鬧狼患，李老爺的兒子小時候被狼咬死，所以李小玉（黎莉莉飾）也像她爸爸一樣對狼非常仇恨。同村的茶館老闆趙二先生（尚冠武飾），認為狼是山神管的，是打不光的，只能靠畫符避狼，但獵戶老張（張翼飾）和劉三（劉瓊飾）卻不怕狼。老張常常獨自一人在晚上出來打狼，劉三則因妻子（藍萍飾）怕狼而晚上不出門，但有一天晚上也終於同老張一起用土槍把狼趕走。

　　由於山上發現狼群，村裡姑娘不敢上山砍柴，獵戶不敢出去打獵，趙二的兒子還被狼咬傷了。到了晚上，趙二緊閉大門，

畫符避狼,但狼的恐怖反而越加嚴重。一天,小玉和老張一齊打死了一隻狼,獵戶把死狼抬到鎮上去。趙二看到認為此舉觸犯神靈,急忙跑去土地廟禱告。不久,豺狼成群結隊地出來作惡,李老爹在半山裡被狼包圍,只有用手中的兩傘跟狼搏鬥,結果被狼咬死。夜裡,狼群闖進村子,咬死了劉三夫婦的兒子。老張堅決要打狼,但趙二則叫大家關緊大門,畫上白圈避狼。最後,狼群竟然在光天化日之下在街上橫行起來。村民此時實在忍無可忍,於是全村的人在老張、小玉和劉三的率領下,一齊起來打狼,連原來最怕狼的劉三妻子,此時也投入了打狼的行列。

本片的寓意是十分明顯的,編導描寫各人對打狼的態度與某些人對狼群「由懼怕至不怕」的轉變過程也層次分明,同時在畫面的處理與音響的運用方面能夠創造出強烈的戲劇氣氛,使本片成為一部以寫實手法處理的成功政治寓言電影。

不過,若挖深一層看,本片所宣揚的政治意識其實有所扭曲,因為片中極力挖苦抨擊趙二對狼群的愚昧態度,是在有意影射當時國民黨政府對日本軍國主義的「不抵抗政策」。其實政府當時刻意對日本容忍,並非因為愚昧膽小,而是想以對時間換取空間,爭取更有利的長期抗戰條件。可惜政府這種苦心無法對民眾明言,以致在文化戰線上經常受到共黨分子的攻擊嘲諷而無詞反辯。更不幸的是,一般大眾也相信了他們那一套看來是義正詞嚴、理直氣壯的抗日言論,因此使他們乘機達到了混淆視聽,壯大勢力的政治目的,其影響是十分廣泛而深遠的。

夜半歌聲

編劇、導演	馬徐維邦
攝影	余省三、薛夢鶴
演員	金山、胡萍、施超、顧攀鶴
出品	新華影業公司
年份	1937

在我國影壇上最轟動的一部恐怖片，可能是馬徐維邦編導的《夜半歌聲》。此片於1937年2月在上海金城大劇院首映，不僅賣座鼎盛，簡直「舉市皆驚」。因為新華公司為了宣傳本片，在當時的新世界與國際飯店之間掛了一張足有八層樓高的大廣告，畫著男女主角金山與胡萍見到老太婆周文珠手舉燭臺出現時的驚恐之狀。有「噱頭大王」之稱的新華公司老闆張善琨，更利用這幅廣告搞了一個「《夜半歌聲》廣告嚇死人」的宣傳花招登在報上，如此一來其他各省市也都是未映先轟動，造成了《夜半歌聲》一片所向披靡的賣座聲譽。

事實上，這部在故事上及處理手法上模仿美國默片《歌劇魅影》（*The Phantom of the Opera*，1925）的有聲電影，的確在恐怖效果的經營上達到當年國片前所未有的水準。所以原來拍了十年電影仍籍籍無名的馬徐維邦，一夜之間憑《夜半歌聲》成為中國影壇唯一的恐怖片大導演。

《夜半歌聲》的劇本由馬徐維邦編寫，但經田漢修改，片中三首歌〈夜半歌聲〉、〈熱血〉和〈黃河之戀〉的歌詞亦為田漢

所寫，曲則為冼星海所作。

本片的男主角宋丹萍（金山飾），原是軍閥時期的一名革命青年，後來參加劇團演出，並與一名大地主的女兒李曉霞（胡萍飾）相戀，但遭到李父的阻撓，又遭到看中李曉霞的惡霸湯俊（顧攀鶴飾）所陷害，指使流氓用鏹水向宋丹萍毀容。宋丹萍知道自己的臉變得很恐怖之後，不願再見到曉霞，假稱自己已死，在劇院看門老頭（王為一飾）的幫助下，祕密躲在劇院頂樓養傷，並且伺機復仇。這些都是發生在十年前的事，在影片中以倒敘方法交代。

影片開始時，是在十年之後，另有一個劇團在這座戲院演出。青年演員孫小鷗（施超飾）偶然認識了匿居已久的宋丹萍，並且聽他敘述了坎坷的身世。宋丹萍希望遜小鷗能繼承他未竟的事業，並代他去安慰曉霞。後來，湯俊又到劇院企圖侮辱一名女演員，也就是孫小鷗的女友。宋丹萍出面相救，與湯傑展開肉搏，此時劇院大火，宋丹萍在報了十載深仇後，自己也葬身火窟。

《夜半歌聲》以恐怖氣氛作為吸引觀眾的主要元素，但編導描寫宋丹萍與李曉霞的戀情也相當纏綿悱惻，而且具有反對惡勢力、自我奮鬥爭取自由的正確主題，算得上是恐怖片中內容「健康」的佳品。兩年後，馬徐維邦再導《夜半歌聲續集》，改由談瑛與劉瓊主演，但轟動程度已大減。

焦點話題：
金馬獎作品

　　很多人都認為臺灣主辦的金馬獎，是華語電影界聲譽最隆、含金量最高的一個電影獎項，臺灣影壇自然重視這一年一度的盛事，而香港、大陸、星馬、乃至海外的華裔電影人也非常熱衷參與，使這個活動成為近三十年來觀察華語電影發展風向的一個重要指標，因此把「金馬獎作品」單獨列為本書的一個篇章是有必要的。

　　這些年，我有幸應邀擔任了好幾屆金馬獎初選和決選的評審，也曾經從評審的角度寫過幾篇個人的觀察和心得公開發表，算是反映了一些「知情人」的看法。書中挑出三篇長文單獨以「評審角度」單元並列，代表我的一得之見。

　　另外再挑出十七部榮獲最佳劇情片的電影的影評按年份先後排列，雖不能反映歷屆得獎片的全貌，但也能大致看出金馬獎數十年來演變的一些端倪。

A.評審角度

2007第四十四屆金馬獎的評審手記

　　2007年12月8日晚上，當我以金馬獎初選評審委員的身分坐在台下的評審席欣賞第四十四屆金馬獎頒獎典禮的進行時，坐我身邊的一位女評委反應十分激動，我們還取笑她「小心血壓升高」。她以擔心的口氣說：「《色，戒》再這樣輸下去，我們一定會被扔雞蛋。」因為從頒獎禮一開始，《色，戒》在獎項的角逐上就一直吃鱉，跟事前大家預測「獲得十二項提名的《色，戒》一定會大獲全勝」有明顯落差。

　　在典禮前半段先頒出的獎項中，《色，戒》於最佳美術設計輸給《C+偵探》、於最佳攝影輸給《心中有鬼》、於最佳剪輯輸給《太陽照常升起》、於本屆新增加的費比西影評人獎又輸給臺灣的低成本電影《情非得已之生存之道》，跟本片的國際級大片聲勢不大相配，相信當時李安的內心也會犯嘀咕：是否會陰溝裡翻船？幸好配樂家亞歷山大‧戴斯培（Alexandre Desplat）在最佳原創電影音樂項目中奮勇扳回一城之後，《色，戒》的得獎聲勢才開低走高，過關斬將，最終捧回八座金馬獎，打平了《滾滾紅塵》於1990年創造的獨攬八座金馬獎的紀錄，也成為金馬獎史上的大贏家了。但要按很多大陸傳媒的報導所說「《色，戒》的大獲全勝是根本沒有懸念的結果」，事實上有所出入。

　　以影片本身的投資規模和製作品質來說，成本達1,200萬美

元及動用眾多國際專業技術人員參與拍攝的《色，戒》，跟絕大部分在金馬獎中一齊競賽的對手影片根本不是站在同一個基準上，有如重量級的拳手與輕量級的拳手同台打拳，《色，戒》一片的贏面當然比較大。但是，電影比賽的有趣之處，卻是在於「技術好不等於創意高」、「花錢多的不保證就一定能得獎」、「得了這個獎不等於就能得那個獎」。每一個電影獎都有不同的遊戲規則、不同的評審組合，作品本身的水平固然重要，但也要看你當時碰到什麼對手？以及碰到喜歡什麼口味的評審委員？相差十分固然是輸，僅差一分也是輸，輸贏的事情往往取決於「運氣」，看過伍迪·艾倫（Woody Allen）執導的影片《愛情決勝點》（*Match Point*）的朋友，應該明白其中的奧妙。

試以金馬獎歷史上競爭形勢最激烈的1991年第二十八屆金馬獎頒獎典禮來說，獲得最佳導演提名的四個人分別是：王家衛（《阿飛正傳》）、李安（《推手》）、楊德昌（《牯嶺街少年殺人事件》）、關錦鵬（《阮玲玉》），你說那一個導演沒資格得獎？但是最後能獲得金馬的只能夠有一個人，其他三個人只好成為「遺珠」。結果在這一年，王家衛成了獲得最佳導演獎的幸運者，《牯嶺街少年殺人事件》則選上最佳劇情片，《推手》和《阮玲玉》同時獲得評審團特別獎。李安和蔡明亮等名導演都曾在金馬獎頒獎典禮上公開說過：「金馬獎是世界上最難拿到的電影獎！」這應該不只是一句玩笑話。你想想看：《色，戒》的攝影指導羅德里哥·普里托（Rodrigo Prieto）已先在威尼斯影展上獲得肯定，但是在本屆金馬獎卻硬是輸給對手《心中有鬼》的李屏賓，這個金馬獎座是不是很難拿到手？

回頭說《色，戒》的湯唯和《意》（*Home Song Stories*）的陳沖在本屆金馬獎的影后之爭。她們兩人在提名作之中的表演真是各有千秋，成績在伯仲之間，令人難以取捨。要不是《圖雅的婚事》的余男和《蘋果》的范冰冰因為政治干擾被迫退賽，那麼這四個女星的金馬影后之爭，其激烈程度實在不輸上述的最佳導演之爭。

　　事實上，陳沖主演的澳洲華語片《意》，已於金馬獎舉辦前的6日晚間在澳洲墨爾本舉行的澳洲電影獎中先行勇奪八項大獎，陳沖也如願拿下影后，足見她的演技實力雄厚。當我們在初審階段看到這部在事前一無所悉的澳洲片時，都有一種驚豔之感。陳沖在《意》中飾演的落魄澳洲的香港過氣女歌星，著實詮釋得有血有淚，讓人對其悲劇命運好生感動。可惜因此片未曾在華語地區公映，很多記者和影評人並沒有看過，因此對這部多達七項金馬獎提名的《意》明顯忽視，甚至有大陸的評論者竟誤以為它是一部新加坡影片。在這種情況下，媒體一面倒擁護湯唯是金馬影后的當然人選也就不足為奇。當陳沖擊敗湯唯封后，大陸媒體幾乎都以「黑馬勝出」稱之，這樣對陳沖其實很不公平。事實上，陳沖今年一共有三部影片參加金馬獎（另兩片是《太陽照常升起》和《色，戒》的配角），三個角色的差異度甚大，但她的表演同樣精彩，堪稱是「華語電影年度最佳女演員」而無愧。倒是只獲得最佳新演員獎的湯唯表現很得體，說這是最真實的獎項，「因為剛開始，這個獎對我來說是最好的。」同時她也在接受記者採訪時公開稱讚陳沖的演技，這種氣度令人留下良好印像。

　　其實，世界各地有分量和代表性的電影獎，都各有其鮮明獨

特的評選制度。歐洲三大電影節一律是藝術取向，採取七至九人的菁英評審團來負責評選出所有獎項。美國的奧斯卡獎則採取大型的評審團，由各電影工會的會員分別負責評選出與其專業相關的各個獎項，最佳影片獎則由全體會員共同票選。這種「重視民意」的評選方式，跟美國電影界以好萊塢產品為主流、以眾多獨立製片為支流的電影工業生態亦能互相吻合。

至於金馬獎，其評選制度一直在摸索改進之中，過去常給人一種「擺盪於藝術與工業之間」而無所適從的感覺。它基本上採取以十三人左右的菁英評審團為主要架構，在其中納入各電影工會的會員代表和獨立的影評人與文化人等等組成。當那一屆的「藝術派」評審居多數或是發言拉票的影響力比較強勢，那一屆的「藝術片」就會比較容易得獎，反之就是「工業派」占據上風。這種不確定性，使得少數人很容易操縱了多數的意見，也令金馬獎「獎勵優秀華語電影」的目標變得有點模糊。因此，當時新上任的金馬獎主席焦雄屏決定推行一個在華語電影界前所未有的新評選制度，企圖綜合「大評審團」與「小評審團」兩者之長，看看是否可以為金馬獎的公平性打開一個新局面。

評審團制度的新改變主要分為三個部分：

1. 擴大評審團人數至二十八人（初選評審二十一人、決選評審七人）。

2. 兩階段評審，再總合計分決定得獎名單。初選階段的二十一名委員共同票選最佳劇情片、最佳短片、年度傑出臺灣電影、年度傑出臺灣電影工作者四個獎項，其餘單項各按評審委員的專業組別組成小評審團（演技獎項

是五人、技術獎項是三人），經討論後決定入圍者。

3. 採取計分制，以十分為一個級距，各評審個別打分數，再交由會計師統計，最後由最高分者獲勝。如此一來，沒有一個評審能夠在頒獎人公開宣布得獎者姓名之前知道最後結果，避免了「拉票」行為可能引發的不當聯想。

以我個人前前後後參與了四屆金馬獎評審委員的經驗來看，今年這個新的遊戲規則的確具有更廣泛的包容性，也彌補了金馬獎會被少數強勢委員「左右大局」的缺失。

其實，本屆金馬獎的問題不是出在評審上，而是出在「大陸電影撤片退賽」的事件上，不但造成了金馬執委會在行政上的極大困擾（如是否需要遞補入圍名單，又要應付新聞界的諸多質疑），更對於金馬獎全力發展為「全球華語電影人共享的華語影展」的遠大目標潑了一盤冷水。近十年來，金馬獎主辦當局在臺灣電影居於劣勢的情況下仍屢次將大獎給予大陸電影及大陸電影人，表現出「就電影論電影」的寬厚胸襟，以及「兩岸三地是一家人」的民族情懷，值得我們喝采。可是，大陸的電影主管當局似乎一點都不體會金馬獎這種善意，反而定出一些沒有意義的不成文規定，堅持不讓「純中資」拍攝的大陸電影角逐金馬獎。然而，大陸的電影人卻十分希望獲得金馬獎，不管影片的拍攝資金可能有問題仍先報名參賽再說，於是發生了《盲山》和《圖雅的婚事》已宣布入圍幾項大獎而仍然被迫退賽的遺憾。其實在此之前，李玉執導的《蘋果》也讓金馬獎的初選評審委員先看過了，大家都認為此片十分精彩，勢必會提名多項大獎，可是在宣布入圍名單前已黯然被迫退賽，我們還不敢讓媒體知道，真是替《蘋

果》感到不值。然而，大陸電影局的不成文規定並非像鐵板一塊，如「純中資」拍攝的《夜‧明》，就因孫中山的題材獲得電影局特准參賽，結果也提名了最佳造型設計獎。可見，開放「純中資」大陸電影自由參加金馬獎角逐其實有利無弊，大陸電影當局若真的有心促進兩岸電影文化交流，應該慎重三思。

2008華語電影三分天下的金馬獎

　　今年備受關注的第四十五屆金馬獎頒獎典禮，在12月6日於臺中市的中山堂舉行過了。代表「臺灣電影希望」的人氣王《海角七號》和中港合作的超級大片《投名狀》對壘，到底誰會奪得最佳劇情片大獎？這個懸念終於塵埃落定，並因此結果而宣示了日後金馬獎將會面臨的新局面──華語電影三分天下！

　　近年來，因為臺灣電影產業的式微，金馬獎的最佳劇情片和重要大獎幾乎是一面倒地屬於港片和大陸片天下，以致在島內出現了一種越來越強烈的反對聲音，認為「金馬獎都是為別人辦的」，甚至有人倡言乾脆將金馬獎停辦算了！臺灣名導演朱延平在應邀擔任本屆金馬獎頒獎人時，就在典禮上直言不諱，公開表示金馬獎的確有停辦壓力，因為立法院揚言要刪掉相關的預算。幸好在這個危急存亡之秋，出現了一部《海角七號》，而且由它帶頭颳起了一股「臺灣電影復甦」的旋風，遂使得第四十五屆金馬獎從入圍名單公布之日開始，便一反臺灣電影界和媒體以往「矮人一截」的低迷氣氛，而是以高高興興地準備辦喜事的心情來迎接今年的金馬獎頒獎典禮，並將這一天視為「臺片大翻身的D-DAY」。

　　結果如何呢？臺灣電影和中港電影得獎數量平分秋色，可謂雙贏。肩負重任的《海角七號》以大熱姿態在九項提名中奪取了

六個獎，分別是最佳男配角、最佳原創電影音樂、最佳原創電影歌曲、觀眾票選最佳影片、年度臺灣傑出電影、年度臺灣傑出電影工作者，是6日頒獎晚會上半場的主角，得獎之聲連連，導演魏德聖高興地說：「我們打了一場勝仗。」甚至兩部製作規模不大的臺灣文藝片《停車》和《花吃了那女孩》，竟能在「最佳美術設計」和「最佳造型設計」這兩項硬碰硬的電影技術獎中力克花好幾億拍攝的中港合作大片《投名狀》和《赤壁》而得獎，都讓人不得不對今年臺灣電影的表現另眼相看。

不過在頒獎晚會的下半場，各項主要大獎陸續揭曉時，臺灣電影領先的優勢便不能保持，以致最佳劇情片、最佳導演和影帝、影后等大獎紛紛落入中、港電影之手。在金馬獎以十二項提名稱霸群雄的《投名狀》，原先只奪一項「最佳視覺效果」，令人對它的得獎運勢心生疑惑：難道它真的會輸給聲勢如日中天的《海角七號》？幸而最後在驚濤駭浪之中，《投名狀》突圍而出，連奪最佳導演和最佳劇情片兩項大獎，這一場懸念大戲才有了一個雙贏的結局。繼《如果·愛》之後再獲金馬導演殊榮的陳可辛，在登臺領獎時情意懇切地說：「今晚這個獎得來不易！」相信這不只是客氣話而已，因為連我這個坐在台下看頒獎典禮的旁觀者，都感受到《海角七號》在晚會上從頭到尾散發出來的那股「眾望所歸」的強烈味道，何況是參加競賽的當事人？

不知是有意或無意，負責製作這個金馬獎頒獎典禮的衛視電影台，在節目設計上用了非常多的「海角七號元素」，既安排茂伯上台頒獎和獨奏了一段二胡，又大張旗鼓地讓《海角七號》中的樂團原班人馬再度組合的「海角樂團」首度現場表演片中插

曲，現場還分派螢光棒讓大家跟著〈無樂不作〉的節奏揮棒助陣，把氣氛搞得High到不行。此外，又讓典禮主持人陳建洲（黑人）拍了一段長達十二分鐘的大堆頭搞笑短片《台灣人的電影夢》，以一部年輕人跟風籌拍的電影《海馬四十五號》為劇情中心，諷刺臺灣電影界各種窘迫的拍片生態，挖苦每個影人心中都在想「為什麼《海角七號》可以？為什麼不是我？」在頒獎節目上分三段完整播出。又特別製作了一部《台灣電影簡史》的短片，透過電視轉播讓海內外觀眾重新認識臺灣電影，這種「利用金馬獎為呈現復甦之勢的臺灣電影做營銷」的意圖真是用心良苦。

為了鼓勵魏德聖等後進，金馬獎大會更破天荒地邀請李安和林青霞這對天王級的頒獎搭檔來頒發「年度臺灣傑出電影工作者」和「年度臺灣傑出電影」這兩個純本土的獎項，而非讓他倆去頒發壓軸的最佳劇情片獎。這個設計也是為了讓媒體記者和電視機前的觀眾加強留意臺灣的傑出電影和電影工作者（也就是《海角七號》和魏德聖），萬一他們出問題拿不到最後的大獎，也已收先聲奪人之效。事實上的發展，果然證明了這個「買保險」的預防動作是見效的，它大大提高了在前幾年還被人譏為「安慰獎」的本土電影保障獎項的重要性和榮譽感，使金馬獎在全力奔往「全球華語電影獎」的大目標時，也兼顧了臺灣電影界的「民心士氣」，並化解了某些人認為「金馬獎不重視本土電影」的偏見，堪稱兩全其美。

第二評選階段評審團召集人陳坤厚本身是臺灣人，但是他在面對記者時也坦承今年的評審有相當強的壓力，因為《海角七號》當時已在臺灣創下4.7億新臺幣的票房，商業上早就獲得大

大的肯定，但誰不想看到它在自家辦的電影競賽上也能同時獲得藝術上的肯定，這豈不是更能滿足臺灣民眾對它的高度期望？因此，金馬獎評審最後將最佳影片與最佳導演大獎頒給了《投名狀》與陳可辛，狠狠地讓全民夢碎，的確需要一點勇氣和對電影專業的堅持。評審的公平無私選擇，向世人證明了金馬獎這塊老招牌依然具有公信力，不愧是當前華語電影界眾多電影頒獎中最有分量的一個電影獎。

本屆的金馬獎得獎名單，說明了臺灣電影呈現復甦之勢已是鐵一般的事實，但是整體的製作級數和明星實力跟優秀的中港佳作相比還是有一段距離。臺灣電影要有志氣，若要真正在金馬獎比賽中掄元，不是依靠同情分或民族情緒，而是要有讓人輸得心服口服的專業實力！

《海角七號》的全臺熱賣奇蹟，的確帶動了今年下半年的臺灣電影熱，使低迷多時的本土電影產業得以重回正軌發展，發行商和戲院也都願意重新給予臺灣電影在市場上一個公平競爭的機會，而非像以前一聽到「國片」二字就要手搖頭。而失去多時的海外市場，也從《海角七號》的成功開疆闢土而有了轉機。更重要的收獲，是海內外的觀眾都開始對臺灣電影另眼相看，知道臺灣電影不是「沉悶無趣」的代名詞，它一樣會有多元化的題材和豐富有趣的娛樂性，足以讓大家有所期待。

金馬獎其實是「華語日舞影展」

　　自從二十年前的第三十三屆金馬獎決定開放讓大陸電影報名參加，跟臺港電影一起角逐各獎項，它便十分積極地要成為一個最具代表性的「全球性華語電影獎」。經過這些年的努力，金馬獎也的確在兩岸三地和海外華裔電影人中建立了獨一無二的崇高地位，勝過太強調本土性的「香港電影金像獎」和大陸尚欠缺公信力的「金雞百花獎」。然而，金馬獎是否就順理成章成為「華語奧斯卡」呢？這倒不然。依照近幾年的金馬評獎結果反映出來的事實說明，它其實更像是「華語日舞影展」。

　　「日舞影展」（Sundance Film Festival）又稱聖丹斯電影節，由好萊塢（港譯荷里活）巨星勞勃・瑞福（Robert Redford，港譯羅拔・烈福）於1984年在美國猶他州帕克城創辦，旨在獎勵非主流的獨立製片和發掘新人，經過三十年來的發展壯大，已由一個美國本土的小電影節變成全球最重要的獨立電影展，與代表主流電影產業的「奧斯卡金像獎」互相輝映，也有不少新銳導演把日舞視為邁向好萊塢電影圈的跳板。換句話說，「奧斯卡金像獎」的得獎作品代表的是「產業界對電影技藝水平的最高要求」和「大眾口味」，而日舞影展的得獎作品則反映「個人化另類電影風格」和「小眾口味」，兩者的選擇大相徑庭。

「大師光環」威力越來越明顯

回過頭來看近二十年來獲得金馬獎最佳劇情長片桂冠的，有哪些屬於代表「華語電影產業界技藝水平最高要求」和「大眾口味」的主流作品？算一算，只有《甜蜜蜜》（1997）、《臥虎藏龍》（2000）、《無間道》（2003）、《功夫》（2005）、《色戒》（2007）、《投名狀》（2008）、《賽德克巴萊》（2011）等七部算是叫好又叫座的大眾電影，其餘都偏向菁英化的小眾口味。尤其在最近這三屆的最佳劇情長片，兩部是大陸出品的獨立製片《神探亨特張》（2012）與《推拿》（2014），一部是新加坡出品的小製作《爸媽不在家》（2013），原有的兩大金馬獎支柱香港與臺灣電影全被排除在外，而在大陸電影市場上意氣風發的一批主流電影也全部折翼，彷彿金馬獎跟華語電影觀眾的認知距離越來越遠。這反映出兩個重要現象：華語電影的主流製作在電影技藝上的表現普遍落後於小規模的獨立製片；菁英制的評審口味促使金馬獎越來越向非主流的作者電影和冷門風格作品傾斜，甚至在基本心態上排斥商業片，儘管那已是商業片中的精品，而「大師光環」的威力則越來越明顯。

以今年（2015年）第五十二屆金馬獎入圍最佳劇情長片的電影為例，五部影片中沒有一部屬於在市場上獲得肯定的大眾電影。《刺客聶隱娘》雖是投資巨大的武俠片，技術表現出色，但導演的拍法卻完全背對觀眾，非常地個人化，故市場反應冷淡。由於數月前侯孝賢已先獲坎城（另譯康城、戛納）影展最佳導演

獎的背書，本片獲得金馬獎十一項提名並不令人意外，但大部分觀眾都說看不懂的電影竟然也獲得最佳改編劇本獎的入圍，評審這種選擇就令人覺得不可思議。又如同樣是以偵查刑案為故事主體的港片《踏血尋梅》和大陸片《烈日灼心》，都算是華語電影中的精品，但前者突破類型片規範的拍法大獲評審青睞而入圍九項之多；後者在類型片的模式下力求商業與藝術的平衡雖表現出色，但只有男主角鄧超獲得提名，反差之大也令人訝異。其餘的臺片《醉‧生夢死》和中片《山河故人》、《塔洛》都是典型的「藝術電影」，可反映出如今的金馬獎定位已遠離奧斯卡而靠近日舞。

「挖掘和介紹的功能」

至於本屆金馬獎的得獎結果，可以說是熱門與冷門各半勝出，大體上是分配平均，沒有過分一面倒。由於今年由陳國富任主席的評審團決定採取由李安於前年定下的「評審遊戲規則」：先從最大獎的最佳劇情片開始討論起，因此在「國際大獎」和「大師光環」雙料加持的《刺客聶隱娘》和侯孝賢確定得獎後，其他獎項便可以用平常心去照顧那些各有千秋的入圍作品，甚至有空間去實施陳國富在接受媒體專訪時提及的評獎觀：「我覺得任何的有分量的評獎，都應該具有挖掘和介紹的功能。如果它永遠都在肯定那幾個我們都已經耳熟能詳的大師，那這些電影節是失職的。」故《刺客聶隱娘》雖獲十一項提名但得獎率並未過半（只得五個獎），另一熱門作《醉‧生夢死》也得了四項獎項平

分秋色；其他三部入圍最佳劇情片的作品也起碼都各有一項獲獎，不會空手而歸。其他尚有六部劇情長片各獲一座金馬，頗有讓中、港、臺三地電影人皆大歡喜的用意。

此外，一些陌生的名字果然被挖掘和介紹給大眾，例如《踏血尋梅》的白只獲最佳男配角、《醉‧生夢死》的林尚德和曾韻方獲最佳原創電影音樂，都是令人耳目一新的大膽選擇。另外有些獎項則有大爆冷門的戲劇效果，如名導演馮小剛在《老炮兒》首次擔綱主演便獲最佳男主角獎的肯定，所以他在管虎導演代唸的得獎致謝詞中笑稱自己應該拿的是最佳新演員獎；而香港老牌動畫片《麥兜‧我和我媽媽》竟打倒了風頭正盛、好評不斷的大陸動畫《西遊記之大聖歸來》勇奪最佳動畫長片金馬獎，更是誰都沒想到的一項戰果。

——原載2015-11-22《端傳媒》

B.17部最佳劇情片短評

<table>
<tr><td rowspan="6">路</td><td rowspan="6">第
6
屆</td><td>導演</td><td>李行</td></tr>
<tr><td>編劇</td><td>張永祥</td></tr>
<tr><td>演員</td><td>崔福生、王戎、李湘、王宇</td></tr>
<tr><td>製作</td><td>中央電影公司</td></tr>
<tr><td>年份</td><td>1967</td></tr>
</table>

　　在20世紀的六十年代，國民政府已退守臺灣十多年，他們明白「反攻大陸光復國土」已經無望，於是在島上陸續展開各種民生建設。其中，運用大批退伍老兵建築公路，是令到日後臺灣經濟起飛的重要的奠基工程，《路》毫無疑問是配合這個大背景下攝製的「政策電影」。

　　但正如中影公司在那個「健康寫實主義」時代推出的一些電影佳作一樣，本片並非生硬地「主題先行」，而是把它包裹在一個中國人長久以來渴望達成的心願之中，那就是「望子成龍」。編導並將此引伸為「上一代」為「下一代」鋪路，則不但成功地鼓吹了築路工人的偉大貢獻，也提醒了民眾「教育」的重要，這對於當時正在從農村經濟邁向工商業經濟的臺灣社會而言，顯然是恰當之舉。

　　本片的故事主角是築路工郭茂得（崔福生飾）和他的獨子郭常英（王戎飾）。常英因母親早逝，自小與父親相依為命，是典型的「父慈子孝」。他們居住在小鎮的一條小街上，一起生活了十多年的街坊鄰居成了他們生活中不可分割的一部分。本片開

場後的前半小時，幾乎沒有真正的戲劇情節，完全依靠自然生動的小鎮風情展示和街坊鄰居之間小打小鬧的生活化場景在推進劇情，但氣氛一點都不沉悶，這得歸功於街巷布景的逼真和一群主配角演員的自然演出。導演李行表現出比前作《養鴨人家》更純熟的場面調度功力，當然更居首功。

全片的轉折點，是在估衣店老闆宋世傑（王宇飾）因為銷贓被警察捉走之後出現。一直被人誤會是宋太太的可憐女子陳淑君（李湘飾），主動去找郭常英說明她兒時在香港調景嶺認識宋世傑，並隨他移居來臺的身世，企圖讓受鄰里敬重的郭家父子幫助解釋她不是「壞女人」，好讓她留在當地繼續生活。可是，陳淑君這個單純的願望並沒有按她的理想實現，因為常英情不自禁愛上了她，他們兩個人的交往成了街坊鄰居的八卦話題，也引起了常英與父親之間因思想與立場不同而產生的直接衝突。個性憨厚的郭茂得期望兒子爭氣上進，他日得以光宗耀祖，大好前途怎麼能毀在一個身家不明不白的女人之手？而一個具有現代知識的大學生，又怎麼能依循一般人的偏見去歧視一個可憐的弱女子呢？編導在此之前多番強調郭家就是「欠缺一個女人」，更使常英迅速愛上年紀比他大、閱歷比他多的淑君顯得更加順理成章。這個「父子情」與「男女愛」構成的矛盾，最後因為父親代兒子陰錯陽差接受了流氓的一頓毒打，以及識大體的女人主動搬遷而獲得解決。以今日的眼光看，我們或會嫌兒子向父親屈服而離開了自己所愛的女人是太過軟弱，但是在那個「父權至上」、「女人就是犧牲者」被視為天經地義的年代，這個結局也是不得不然的吧？

秋決 第10屆

導演	李行
編劇	張永祥
演員	歐威、唐寶雲、傅碧輝、葛香亭
製作	大眾電影事業股份有限公司
年份	1972

　　向來在作品中謹守中國傳統家庭倫理觀念的導演李行，在1970年代初期抱著孤注一擲的執念，開拍了這部在當時被認為「完全不符合時代潮流」和「完全不具有市場價值」的古裝人生哲理片《秋決》，可以說是他個人性格和藝術精神的終極體現。沒想到這個在臺灣影壇的超級純真之舉，最後竟出人意料地大受觀眾歡迎，藝文界尤其反應熱烈，公映之後叫好叫座，成為臺灣電影中最重要的代表作之一。在第十屆的金馬獎共獲得最佳劇情片、最佳導演（李行）、最佳男主角（歐威）、最佳女配角（傅碧輝）、和最佳彩色影片攝影（賴成英）等五項大獎。

　　本片的故事在李行的腦海中孕育多年，靈感來自民間故事「不肖子咬斷親娘乳頭」，藉一名死囚等候秋天處斬的過程來探耐人性的變化。劇情描述性情暴烈的漢子裴剛（歐威飾）自小被老奶奶（傅碧輝飾）寵壞，甚至因犯了殺人罪而囚禁於死牢時仍責怪是奶奶的錯，絲毫不知悔悟。老奶奶為了拯救愛孫，寧願散盡家財仍不得要領，最後為了給裴家繼承香火，她徵得牢頭（葛香亭飾）同意，讓家中的小婢蓮兒（唐寶雲飾）進牢中伺候裴

剛。在蓮兒的似水柔情和牢頭的諄諄教誨下，斐剛終於從一個暴戾之人變得心平氣和，最後坦然受死。

以今日的眼光看來，本片的主題其實頗為保守，說教的方式也未免過於直白，但在當年的臺灣社會卻被認為理所當然，甚至普遍受到稱頌。若撇開見仁見智的意識形態不談，則本片在製作上的嚴謹以及在電影美學上的表現確有其令人尊崇之處。全片故事簡單，場景集中，幾個主角的性格和戲劇功能均鮮明突出，自始至終緊扣生死主題。四季景物的變化烘托著斐剛的心性轉變，結構完整，音畫與演出的配合恰當地呈現出一種時移事往的感覺，在國片中不可多得。

誠如片中因債代父坐牢的書生勸告斐剛所言：「人一生下來就注定要死，早死晚死是由天作主，由不得人；可是要死得光明磊落是由人作主，由不得天。」此言雖在理，但人能否真的自己作主掌握自己的生命價值，還是得看他是否能夠先「悟」。斐剛的感悟過程，無疑是本片的精神核心。編導透過老奶奶和蓮兒這兩位女性分別表現出一剛一柔的愛；書生與牢頭這兩位男性各自代表理性與感性的教化力量，加上老大透過四季變化和蓮兒懷孕表現出來的生命啟發，諸種力量的交錯作用之下才使斐剛在死前悟道。經過激烈的選角競爭才得以出飾男主角的歐威，從造型到氣質都精彩生動地詮釋了斐剛頑石點頭的身心轉變，為個人的演藝生涯留下了最珍貴的一部代表作。

汪洋中的一條船

<div style="text-align:right">第16屆</div>

導演	李行
編劇	張永祥
演員	秦漢、林鳳嬌、江明、歐弟
製作	中央電影公司
年份	1978

在中國電影史上曾經過輝煌一頁的李行，自從在《秋決》以後一直埋首於虛浮淺薄的愛情戲中，無論在創作力和聲譽上都表現得每下愈況，教人惋惜。如今，藉著鄭豐喜的遺著《汪洋中的一條船》，李行不但把鄭先生一生奮鬥的感人事蹟栩栩如生地重現銀幕，也為他自己的導演生涯寫下了新生的一頁。事實上，以影片的整體成績而論，《汪洋中的一條船》不但比《秋決》好，甚至比李行前期導演生涯的峰作《路》亦要勝上一籌。要說《汪》片是臺灣出品過的影片中最好的前五部之一，一點也沒有誇大。

《汪》片的成功是各方面的：內容本身的扎實感人是其一；張永祥編劇的取捨恰當、剪裁有度是其二；李行導演平實有力的調度出色是其三；演員表現的恰如其分是其四；攝影燈光布景音樂配合的恰到好處是其五。總之，整部影片給人的感覺是有生命的、是充實的，而且自然散發出一種偉大的人性光輝。看這部影片，或許不一定能教人掉下眼淚，但卻禁不住有一股暖流自心中湧出，進而流遍全身。

本片的劇情統括了鄭豐喜的一生（由生到死），比《汪洋中的一條船》書中描寫的內容還要豐富。如何在鄭豐喜波濤起伏的一生中抽取出最能夠表現他的性格和精神的事件來，的確不是一件易事。張永祥在本片劇本中以鄭豐喜的出生為序幕，正片則以校長鼓勵鄭豐喜投考大學作開始，由此往下描述他進入大學、裝上義肢、認識吳繼釗、婚事遭吳父反對而終於得成，回家鄉教書、出版自傳小說《汪洋中的一條破船》大受歡迎，當選十大傑出青年，以至發現患上末期肝癌不治逝世的整個過程。又藉吳繼釗看書稿、露營時憶起童年往事，以及鄭豐喜親自把他的書送到殘障兒童手上的幾個機會，插入鄭豐喜童年生活片段的回敘，大體上已能很適切地掌握了鄭豐喜一生中的多個重要生命歷程，而又不至淪為流水帳式的平淡交代。這種成績實屬難能可貴〔在這方面，可比較一下不久前上映的西片《世紀的男性》（*The Amazing Howard Hughes*，1977），同是以一種個人的一生事蹟為題材，但《世》片的描敘就比較平板和單調了〕。至於對人物性格的描寫，雖因片中出現人物過多，而且本片有意強調人性中善良光輝的一面，故某些角色的描劃稍嫌膚淺了點（如鄭豐喜的兩個好同學就是如此）。不過，對於主角鄭豐喜的堅強不屈的性格，以及他和吳繼釗之間的感情波折都有相當深刻有力的心理刻劃，如此便足以掩蓋其他微不足道的缺點了。

　　說到本片的導演方面，李行也真一洗他在晚近的愛情片中表現的頹風，而恢復他早期影片的樸實無華特色。苦心搭建起來的布景（如靠近鐵路平交道的小街、鄭豐喜老家的鄉村大屋、荒郊中的鴨寮等），以及重新布置起來的外景（如牯嶺街舊書攤），

均自然地散發出濃厚的生活氣息，把整個戲的平實格調有力地建立了起來。在感情戲的處理上，李行並沒有用誇張的手法去加強鄭豐喜的偉大氣慨，或以悲憫的態度去渲染鄭豐喜的不幸；相反地，他只是靜靜地以適切的鏡頭作「點到為止」的處理，含蓄中更增一份可予咀嚼的韻味（如鄭豐喜最初跪著走到大學上課時，導演只以一個背面的遠景和一個正面的近景拍攝鄭豐喜抬頭挺胸地混雜在其他同學中前進，就足以顯示出他的頂天立地氣魄。而在鄭豐喜因受不住吳繼釗表哥的言語諷刺而產生自悲感，因而與吳繼釗產生首度爭吵時，導演利用一列火車隆隆駛開，陰影自窗外閃耀而入，而車聲亦增加了吳繼釗說話的壓力。這種善用環境襯托氣氛的手法，顯示出李行導演功力的老到）。在場與場的涵接上，全片始終保持明快爽朗的統一格調，節奏亦顯得徐疾有致，因此全片雖長達110分鐘，但並沒有絲毫遲滯之感。

李行拍攝鄭豐喜逝世這一場的手法，可以說是國語悲劇片中一大突破。在中秋之日，於口湖鄉的大廟前正有萬名鄉民為祈求鄭豐喜不死而舉行拜拜；在大屋的庭院中，一大群親友分別在默默地作無聲的悲嘆。鏡頭從庭院中一直橫移至臥房，只見鄭豐喜安詳地躺在床上，吳繼釗默默坐於床前，而他們的小女兒則自顧自玩著洋娃娃。繼之，一個室內全景的俯攝，再一個從吳繼釗的特寫拉開至三人中景的鏡頭緩緩橫移至臥室的另一邊，再疊印上鄭豐喜逝世年月的字幕結束全片，整個生死永隔的過程中沒有對白，沒有哀號，甚至沒有畫蛇添足的悲慟音樂，一切都在默默之中完成。這種故意壓抑高潮的手法表面看似平淡得出奇，但卻實在收到「此時無聲勝有聲」的最佳悲劇效果。

扮演鄭豐喜的秦漢，演技又比《煙水寒》邁進了一大步，他很生活化地演出了一位不自餒，有志氣的殘障青年，甚至假裝用義肢走路的動作亦栩栩如生，顯見他在揣摩角色上的確下過一番心思。事實上，這是近代國片中最具挑戰角色之一，秦漢能把他演活的確很不簡單。至於扮演鄭豐喜童年的歐弟，表演同樣出色，是不可多得的童星。依我看，本年度的金馬獎該屬《汪洋中的一條船》了。

後記

　　1985年，《汪洋中的一條船》和同屬中影出品的《源》在中國大陸各地公開上映，深獲好評。這是自1949年國民政府遷臺以來，首次在中國公開放映的臺灣電影之一。另一說，《汪洋中的一條船》是1986年10月在上海首映，之後再在大陸各地公映，但是放映拷貝並未獲得中央電影公司的正式版權。1987年，百花獎將《汪洋中的一條船》中的秦漢列為最佳男主角候選人之一。1988年，臺灣電影才以轉口貿易方式正式在中國大陸放映。1990年，李行等臺灣電影導演代表團首次正式到中國大陸作文化交流，開啟了三十年來兩岸電影界的歷史新一頁。

第26屆　三個女人的故事

導演	關錦鵬
編劇	鍾阿城、邱戴安平（邱剛健）
演員	張艾嘉、斯琴高娃、張曼玉
出品	學甫影業公司
製作	金采製作公司
年份	1989

　　中國人畢竟是一個無法擺脫歷史糾纏的民族，縱使身在異國，而且打算要做「外國人」，始終放棄不了對中國的感情、中國的根。

　　香港導演關錦鵬執導的《三個女人的故事》（香港片名《人在紐約》），描述三個客居美國紐約的中國女子。黃雄屏（張艾喜飾）來自臺灣，正努力打入美國人的生活圈和戲劇圈，惟總是徒勞無功；李鳳嬌（張曼玉飾）來自香港，充分發揮了香港人的賺錢拼搏精神，卻迷失在同性戀的陰影中；趙紅（斯琴高娃飾）從中國大陸嫁到美國，一心希望把大陸的母親接出來，但生活和思想已完全美國化的華人丈夫，無法體會她的心情。各有難唸的經，巧遇而成為好友，常常聚首宣洩異鄉情懷。

　　整個影片並無鮮明的故事情節，主要是借著三個女主角的人際關係來折射出「流浪中國人」的心理情結。編劇準確而細膩地捕捉到臺灣、香港、大陸三個地區的人「民族情懷」的差異，並利用睿智知性對白，傳達出各個角色面對問題時的不同反應，藉此讓觀眾反思「苦難的中國」，堪稱是一部具有深遠主題的精緻

小品。

本片全在紐約拍攝，製作技術相當高。黃仲標的攝影與張弘毅的配樂均出色；美術設計也不遜色於同類美國電影。在前作《胭脂扣》中成功地營造純中國懷舊風味的導演關錦鵬，這次以富現代感的都市紐約作為創作的舞臺，竟也能為本片抹上一層現代電影的色彩，在新一代的香港導演中，關是有個人風格的佼佼者。

演員方面，張艾嘉的世故敏銳、張曼玉的精明衝動、斯琴高娃的成熟沉穩，演來各有千秋，是臺灣海峽三岸女演員難得一見的大競演。在影片中段，她們在酒醉下於暗夜街頭齊唱〈五億中國女人剃腳毛〉，具有中國電影中罕見的荒謬浪漫感。其後三人各以自己熟悉的語言唱歌宣洩鄉愁，交織成〈遊子交響曲〉，則予人悲從中來的感動。

後記

本片實際上是一部「香港製作的電影」而非「臺灣電影」。身為本片監製的方平，原是香港左派電影公司「長鳳新」的演員，1986年成立金采製作公司，1988年出品首作《喜寶》。其後籌拍《人在紐約》時，臺灣在政治上雖已解除戒嚴，但香港左派背景的電影仍不獲批准在臺公映。本片遂隱其原始身分，找了「學甫影業公司」掛名出品公司，並將片名改為《三個女人的故事》，以「臺灣電影」的身分取得在臺公映及參加金馬獎的資格，最後壓倒了侯孝賢導演的《悲情城市》，一舉獲得最佳劇情

片等八項大獎，但在最佳原著劇本項目中只有邱戴安平獲獎，另一編劇大陸著名作家鍾阿城並未列在提名者之中，成為特殊時代的犧牲者。

導演	楊德昌
編劇	楊德昌、閻鴻亞、楊順清、賴銘堂
演員	張震、楊靜怡
製作	楊德昌電影公司
年份	1991

第28屆 牯嶺街少年殺人事件

三小時版

　　楊德昌是臺灣的重要導演之一，代表作如《恐怖份子》等，都以結構緊密，擅於刻劃現代都市人物心態著稱。他在新作《牯嶺街少年殺人事件》取材上作了新的嘗試，企圖以全方位的形式重塑臺灣六十年代初期整個社會氛圍。

　　製作者在布景、道具、服裝、音樂等方面的努力，的確可以讓觀眾從銀幕上感受到那個時代的生活氣息。但故事本身，卻由於枝節和人物過度龐雜，顯得結構鬆散和節奏拖拉。

　　本片根據1961年夏天發生於臺北市牯嶺街的一宗兇殺新聞改編。初中生小四（張震飾）本來不是一個混幫派的壞學生。他偶然認識了曾經是「小公園幫」老大HONEY女友的小明（楊靜怡飾），並愛上了她。小四因而跟幫會中人拉上關係，甚至遭學校退學，在他準備功課重考而疏遠小明的時候，卻發現她投入了好友小馬（譚至剛飾）的懷抱。小四拿了刀到學校找小馬算帳，結

果卻殺了小明。

　　假如編導的目的，只是想呈現男女主角之間這一段「錯愛」的悲劇，成績是令人激賞的。從當初小四對愛情的純真無知，到後來少男懷春，勇於示愛，再發展到最後的執迷不悟，整個心態的轉變，都表現得層次分明，絲絲入扣。選角和演員氣質的配合，都使故事自然和動人。

　　可惜編導的野心是要刻劃整個時代，包括當時政治恐怖氣氛、僵化教育制度、幫會利益衝突，以至經濟上的轉型等。因而出現太多與主線發展沒有必然關係的人物、情節，相對地使一些應該描寫得更豐滿的地方，沒有篇幅作充分發展。

　　本片描寫少年幫派鬥爭的段落甚多，但基本上都是武戲文拍。連颱風夜幫派大屠殺也安排在停電的狀況下進行，避免給觀眾過多感官上的刺激。如此處理雖然有助於格調統一，但也使全片顯得低調而沉悶。

四小時版

　　《牯嶺街少年殺人事件》以四小時版本榮獲金馬獎最佳劇情片之後，遭到觀眾的強烈質疑，認為先前公映的三小時版本跟得獎作品可能「貨不對板」，中影公司為釋眾疑，急將近四小時的參展足本拿出來在自家的戲院再度上映，於是出現同一部電影以片長三小時和四小時的不同版本先後公映，這在臺灣電影史上是破天荒之舉。「完整版」因多了一小時的篇幅，使全片架構肌理顯得更清晰、豐滿。

四小時版的《牯》片與三小時版的最大不同之處，是將原以小四一個人為出發點的故事，擴大為張家的故事。屬於上一輩的張父（張國柱飾）與張母（金燕玲飾），都有了全面描繪，他們那一輩隨國民政府撤退來臺的大陸人各有本身問題須要面對，而這是跟小四涉足少年幫派和追求愛情理想的情節平行發展，具有同等的重要性和代表性。

在原版本顯得面目模糊的張家兄弟姊妹，如今也因為家庭生活部分的篇幅大增而建立各自性格。小四手足之情描寫得更深刻濃郁，而非只偏向同學方面的友情刻劃。

上一代人在意識到無法「反攻大陸」後開始經營在臺的新勢力，但無法擺脫大陸時代的政治陰影；下一代人在缺乏安全檢查保障下各顯神通以增加自己的重要性。本來堅持理想的張家兩父子，都被可悲的政治調查變得疑神疑鬼。在學校的訓導主任前也抬不起頭來的小四則在看清小明的愛情真面目後，因理想破滅犯下殺人大罪。

本片進一步證明電影版本的重要性。只有「完整版」才能全面呈現編導的創作意圖，刪節版則易造成對作品和觀眾的損害。

後記

戒嚴的肅殺年代，慘綠的青春歲月，痛苦的父親母親！

以張家父子的悲劇為經，以少年幫派的爭鬥為緯，一整個20世紀六十年代的臺灣社會史撲面而來，至今看來仍讓人不勝唏噓。

楊導已逝，臺灣影壇再也看不到如此大格局、寬視野、深思

考的傑作了，思之黯然！

　　──重看我心目中的最佳臺灣電影四小時完整版《牯嶺街少年殺人事件》有感。

<table>
<tr><td rowspan="2">天浴</td><td rowspan="2">第
35
屆</td><td>導演</td><td>陳沖</td></tr>
<tr><td>編劇</td><td>嚴歌苓、陳沖</td></tr>
</table>

第
35
屆

天浴

導演　　陳沖
編劇　　嚴歌苓、陳沖
演員　　李小璐、洛桑群培
製作　　WISPERING STEPPES
年份　　1998

　　旅美多年，並已在國際影壇上取得一席之地的中國大陸女演員陳沖，第一次當導演，仍選擇一個發生在文革期間的故事，也許這是她那一代所無法忘懷的歷史潮流記憶。

　　女主角文秀（李小璐飾）是文革晚期的知識青年，她1975年從成都下放到川藏草原的牧場，不久被選中跟隨藏民老金（洛桑培群飾）學習牧馬，老金曾在一場藏民的打鬥中被割掉生殖器，並無一般男人的性慾妄念，文秀很快便對他全然信賴。老金對純真的文秀也疼愛有加。但單位過了約定時間仍不接走文秀，令她漸生焦慮，脾氣變得暴燥，把怨恨發洩在老金身上。

　　一天，巡迴供貨的小夥子告訴文秀，已有大批知青回城，場部僅剩幾個「指針」。文秀渴望回家，被迫在供銷員的利誘下向他獻身。老金雖然明知文秀被玩弄，卻有口難言。未幾，文秀變成場部的男人輪流玩弄的對象，並且完全無視老金的存在，老金忍無可忍，痛斥文秀，文秀竟然對他反唇相譏。文秀的犧牲並沒有換到回城的機會，反而搞大了肚子。憤怒的老金帶著文秀大鬧場部，並在絕望下殺了文秀再與她殉葬。

編導處理這個不尋常的「孤男寡女」故事，手法十分細膩，兩位演員也恰當地詮釋主角的個性，並隨著劇情發展而生動地表現出心理變化，對「蘋果」和「水」的象徵性運用也頗具巧思。影片採用文秀在成都一位小男友的回憶與想像來描述文秀的悲劇，旁白具文藝色彩，在淡淡的追憶中，是對文革那個政治氛圍吞噬人性的沉重控訴。攝影指導呂樂充分掌握西藏草原的大自然美景，不少映象流露出詩意，小蟲的配樂也動人心弦。因此，本片雖然是文藝小品，但在各方面都呈現出精緻的品質，日前舉行的第三十五屆（1998年）金馬獎，在十一項提名共括了：最佳影片、最佳導演、最佳男女主角、最佳改編劇本、最佳原創電影音樂、最佳原創電影歌曲七大獎，創下金馬獎史上唯一一次大滿貫紀錄。

	導演	劉偉強、麥兆輝
第40屆	編劇	麥兆輝、莊文強
無間道	演員	劉德華、梁朝偉、黃秋生、曾志偉
	製作	寰亞電影
	年份	2002

以「臥底」為材的香港警匪電影，自1981年章國明導演的《邊緣人》首開其端，二十多年來已拍攝了數十部，成為警匪片中一個重要的次類型。就在這類題材已不再新鮮的2002年，《無間道》首次在劇情的設計上突破了單向的「警方派員至匪幫臥底」，改為雙向的「黑白兩道互相派員臥底」，一念之變為已沒落的「臥底電影」取得了一個全新的發揮空間。加上本片以佛教傳說中的「無間地獄」為喻取片名《無間道》，格局內涵整個往上提升，在公映時造成了票房轟動。

本片在港臺兩地分獲香港電影金像獎、金馬獎的最佳電影及最佳導演等多個獎項外，又在2007年的「香港特區十週年電影評選」中獲選「最佳電影」和「最佳編劇」。最近在2011年3月由香港電影編劇家協會發起主辦的「二十週年劇本推薦大獎」活動以最高票數稱冠，並同時榮獲「觀眾最喜愛劇本大獎」。再加上被好萊塢買下重製權，於2006年由大導演馬丁・史柯西斯（Martin Scorsese）翻拍成《神鬼無間》（*The Departed*，港譯《無間道風雲》）並勇奪奧斯卡最佳電影等四項大獎，豐功偉績

之隆，稱得上是香港回歸十年來最重要的一部港片。

　　本片描述劉健明（劉德華飾）在年輕時即聽從老大韓琛（曾志偉飾）吩咐加入香港警隊成為黑幫臥底。其後利用韓琛提供之敵對幫派犯罪情報不斷立功，迅速升至警長。與此同時，一心想做個好警察的陳永仁（梁朝偉飾）在重案組警司黃sir（黃秋生飾）安排下深入黑幫做臥底，輾轉成為韓琛身邊的紅人。在一次由韓琛主導的毒品交易中，警匪雙方的臥底互相鬥法，因而暴露隱藏已久的身分。劉健明趁機把韓琛殺害，變身當一名真正的警察。而陳永仁則因唯一知道他真相的黃sir慘死而墮入無間道，永遠不得翻身。

　　由於劇本布局巧妙，情節豐富，而導演的手法俐落，氣氛緊湊，正反雙方的人物都刻劃得鮮明生動，「四大影帝」的較勁演出亦擦出亮眼火花。加上出色的攝影和音樂，整體呈現出香港電影工業的最高水準，藝術與娛樂價值均佳，因此在華語電影市場無往不利。而對香港觀眾來說，本片更多了一種深層的潛意識共鳴，因為從英國殖民地被迫「回歸祖國」的很多港人，頗感其處境有如片中的臥底「人不像人、鬼不像鬼」，物傷其類之情，非一般商業片所能負載。

　　隨著此片的叫好叫座，原班人馬炮製之前傳《無間道Ⅱ》和後傳《無間道Ⅲ終極無間》也在2003年打鐵趁熱推出，形成史詩風格的「無間道三部曲」。其中《無間道Ⅱ》的內容和主題直指「香港九七回歸」此一歷史關鍵時刻，編導的政治意識和言志色彩更勝《無間道》。

第46屆
不能沒有你

導演　戴立忍
編劇　戴立忍、陳文彬
演員　陳文彬、林志儒、趙祐萱
製作　光之路有限公司／
　　　派對園電影有限公司
年份　2008

在2009年，當大陸影壇不斷以「又創票房新高紀錄」來證明國產片的豐收時，被評論界普遍推崇為全年最佳華語電影的卻是一部來自臺灣影壇的超低成本製作《不能沒有你》（成本僅四百萬新臺幣），這個對比強烈的現象無疑是十分值得我們省思的！

本片改編自六年前發生於臺灣的一宗社會新聞，編導以大膽而簡樸的手法把它拍成一部具有紀錄片風格的黑白片，雖然其為底層小人物發聲的用意昭然若揭，卻聰明地迴避了嚴肅的社會批判路線，只是藉事件本身的荒謬可悲來彰顯人世間的不平，但將全片劇情聚焦於最純粹的父女親情，故能以低成本電影的小格局凝聚出非常濃厚的感人力量。

劇情描述居住在高雄港碼頭邊從事無照潛水伕工作的武雄（陳文彬飾），與七歲大的女兒妹仔（趙祐萱飾）一直過著簡單而低調的生活。直到妹仔將屆入學年齡，戶政單位前來關切，武雄才赫然發現他對自己的親生女兒在法律上竟然沒有監護權。在同是客家人的好友阿財（林志儒飾）的獻計下，武雄帶著妹仔到臺北，找如今已貴為立法委員的小學同學幫忙，企圖藉政治力介

入替女兒把戶口辦好。不料這個唯一的希望只是徒勞無功地讓他南北來回奔波，政府單位依舊按章辦事，硬要拆散他們父女。武雄走投無路，深感社會不公，遂抱著女兒揚言要從總統府旁車水馬龍的行人天橋往下跳！事件引起轟動，幾家電視台立刻做了實況轉播。武雄的困獸之鬥很快就落幕了，但父女倆不能割捨的親情要如何落幕呢？

本片彷彿是這一宗新聞事件的幕後追踪調查，從天橋上短短幾個警民對峙的高潮鏡頭過後就開始回到兩週前的主角生活狀態。在大都市底層卑微地生存著的武雄父女，跟這個現代化的臺灣社會恍惚處處都顯得格格不入。他們住的是非法的港區廢棄倉庫，電燈是偷接的電線，工作是無照的潛水修船，若按法律規定，武雄更根本沒有資格和妹仔一起生活。在「一切都要按規矩來」的臺灣社會，這對父女仿如化外之民，平常根本不會有人留意到他們如小螞蟻般的存在（所以他們在碼頭違法居住了兩年多都沒有遭人檢舉）。然而，臺灣實施多年的戶口制度和九年國民教育制度卻具有無比威力，硬是因為妹仔屆齡入學的事實而將她的親生父母那荒謬可笑的同居關係給暴露了出來，並因此延伸出後續的父女被迫分離人倫悲劇。「家家有本難唸的經」非常真切地體現在本片的故事上。

武雄帶著妹仔到立法院和警政署等單位求助的過程，則彰顯了臺灣社會現狀的另一種荒謬。武雄接觸到的每一個政府公務員沒有人是故意欺負老百姓的壞蛋，人人都在文明地按規矩辦事，但他們「缺乏同理心」的結果卻是令到武雄這種升斗小民深感體制有如巨獸，一般人根本無力周旋，也不得其門而入，最後不得

不以死相逼，才能讓人聽到他的痛苦吶喊：「社會不公平！」

　　儘管本片的控訴性看來強烈，但那是屬於沒有答案的「大哉問」，因此編導並沒有循著這個社會議題深入探究，而是在此新聞事件落幕後，集中篇幅描寫兩年後的武雄如何繼續工作和堅持地找尋女兒下落，藉以突顯小人物平凡的自尊。此時的武雄從外形到神態都改變很多，創傷令他成熟了，但親情的思念更深。有一幕描述社會局人員向武雄講述妹仔這兩年來的生活狀況，說她都不肯開口跟人講話，武雄聞言哭著喃喃：「妹仔一向很靜！」此情此景實在感人至深。身兼本片監製和編劇的非職業演員陳文彬全情投入武雄這個角色，演出十分精彩。

當愛來的時候

第47屆

編劇、導演	張作驥
演員	李亦捷、何子華、 呂雪鳳、黑面、高盟傑、 魏仁清
製作	張作驥電影工作室
年份	2009

　　本片甫獲金馬獎最佳影片等十四項提名，是一部「臺味十足」的家庭倫理片。素以拍攝男性題材見長的張作驥，這次改從女性角度去探討一個臺灣普通家庭的生命意義，從平凡的故事中帶出令人感動的情懷。

　　故事的舞臺是一家非常本土的海鮮熱炒店，由一個三代同堂的傳統大家庭在經營。作為一家之主的大媽（呂雪鳳飾）為奉養年邁父親（魏仁清飾）和傳承家業而招贅了掌廚的黑面（黑面飾）當老公，二媽（何子華飾）和她的兩個女兒、以及黑面的自閉症弟弟（高盟傑飾）等一大夥人也住了進來，家中時常吵鬧不休。

　　女主角來春（李亦捷飾）是二媽的小女兒，在熱炒店當「酒促妹」，正值叛逆年紀，不小心懷孕之後男友卻跑掉了。她與當「細姨」的母親之間本來就感情不睦，此事更引爆了家庭危機。大媽出頭主持大局，讓黑面帶同二媽全家返回金門故鄉暫住待產，不料黑面酒喝太多，竟意外病發去世。大媽痛失依靠幾乎崩潰，此時反賴戲班台柱出身江湖閱歷豐富的二媽照顧安慰，兩個

苦命女人的感情更形親密。而來春在父親過世的期間已大腹便便，回想過去的父女關係其實不乏溫馨時刻，也逐漸體會到母親當年未婚生下她的宿命，遂對自己的可憐命運感到釋懷。

本片的故事性其實頗為單薄，幾個家庭成員之間複雜的糾葛關係也有點語焉不詳，得由觀眾從編導提供的有限線索中自行發揮想像力去填補。全片的吸引力主要來自幾個性格鮮明表演生動的角色，和他們互動時的生活細節所構成的戲劇氛圍，把一個仍以「打罵」作為基本溝通手段的草根家庭塑造得栩栩如生。這是一部意圖刻劃女性細膩感情的文藝片，卻流露出一股濃厚的草莽氣息，本土的臺灣味更是撲面而來，堪稱是延續「臺灣新電影命脈」之作，也是張作驥自處女作《忠仔》以來從未放棄的個人創作特色。

本土的演員均非大牌，但選角恰當，各人亦具發揮空間。其中最搶鏡頭的無疑是扮演自閉症弟弟的高盟傑，幾乎讓人分不清他原來只是個演員，但也許是導演太偏愛他的表演了，分配給此配角的戲分偏多，有時候會顯得喧賓奪主。

推拿 第51屆	導演　婁燁
	編劇　馬英力
	演員　秦昊、郭曉冬、梅婷、黃軒、
	張磊、黃璐
	製作　北京夢工作文化藝術有限公司
	年份　2014

　　去年（2014年）底，本片甫獲金馬獎最佳影片等六項大獎便趁熱在大陸推出公映，可惜彼岸的觀眾不識貨，票房相當冷清。兩個月後，它轉而在發跡的臺灣公映了，此岸的觀眾會錯過這部難得一見的上乘之作呢？事實上，本片拍得非常「文藝」卻不「悶藝」，相當耐看。

　　本片改編自畢飛宇原著的同名小說，以南京的「沙宗琪推拿中心」為故事舞台，描寫一群以按摩為業的盲人在生活和感情上的點點滴滴，呈現出一個明眼人平常根本弄不懂也不會留意到的另類世界。編導採取深入而細膩的手法述說這十多名男男女女的群戲故事，尤其偏重在幾個主角身上那一股強烈的自尊與情慾壓抑，在那個自成小天地的封閉環境裡，彷彿連空氣中都會瀰漫著一股教人意亂情迷的味道，緊緊的折騰著他們的肉體和心靈。

　　全片故事在鬆散的浮世繪結構下仍被編劇理出了一條明晰的主線和副線，貫串始終的角色是年輕的小馬（黃軒飾），他因為雙目失明而在醫院裡狠狠地割脖子自殺，大難不死後，他學會了盲文和推拿，來到沙宗琪當按摩師，開始當一個「認命的」盲人。然而，同樣年輕的小孔（張磊飾）隨男友王大夫（郭曉冬飾）前來上工，這位「嫂子」身上散發出的女性氣味，令小馬心猿意馬，不能自已，竟當眾幹出「勾引嫂子」的行為，儘管當時

在場的盲人同事都看不到，王大夫卻似乎是心知肚明的，但這對打算要結婚的情侶什麼都沒說，他倆各自有家裡的困難心事得解決呢。其後，小馬從妓女小蠻（黃璐飾）身上找到了情感的出路，更重拾了部分光明；王大夫與小孔恩愛如昔，但為了替明眼的弟弟對付上門討債的黑道而在家中浴血。

與此同時，推拿中心兩個老闆之一的沙復明（秦昊飾）具有文化人的習氣，很想進入明眼人的主流社會，卻在相親時受到明眼人的排斥。其後，他因為想搞懂「美」是什麼？戀上了店裡的大美女都紅（梅婷飾），但對方拒絕了他的追求，抑鬱之下在廁所裡大口吐血。

本片同時獲得金馬獎的最佳攝影、剪接與音效等三項技術獎，的確表現出色，聯手經營出一個可信而又具藝術感染力的盲人世界。演員方面也有整體的高水準表現，專業演員和大批素人的互動水乳交融，教人難以辨別其中差異。幾場突如其來的暴力血腥畫面，逼真得令人駭然，導演下手之重，幾乎會讓觀眾因驚呼而出戲。

第52屆
刺客聶隱娘

導演　侯孝賢
編劇　朱天文、鍾阿城、謝海盟
演員　舒淇、張震、周韻、妻夫木聰、
　　　許芳宜、謝欣穎
製作　臺灣光點影業股份有限公司
年份　2015

　　久違八年後，侯孝賢獲得坎城影展最佳導演獎的新作，終於在萬眾矚目下於8月底同時在兩岸三地公映，這也是他的作品首次亮相大陸電影市場，能否將影展上來自菁英觀眾的榮譽轉化為一般觀眾的擁抱？實在充滿懸念。

　　本片改編自僅千把字的唐人傳奇小說《聶隱娘》，描述在安史之亂後的唐代，藩鎮割據。窈七自小被道姑（許芳宜飾）帶離，訓練為殺手聶隱娘（舒淇飾），十三年後銜師命返鄉，刺殺魏博藩主田季安（張震飾），此人正是她兒時曾被許下婚約的表兄。隱娘夜訪田宅監視動靜，發現田妻元氏（周韻飾）與妾瑚姬（謝欣穎飾）之間的內鬥。隱娘先留下玉玦斷了舊情，待取季安性命時又見他嗣子年幼而不忍下手。終決定向師父叩別，隨磨鏡少年（妻夫木聰飾）避走天涯。

　　作為一部投資近億元的大製作，又聲稱是一部武俠片，很容易會被人期待是另一部《臥虎藏龍》或《一代宗師》，但結果它完全不是以取悅觀眾為主要任務的武俠類型片，片中動武的場面甚少，且不刺激，自然難符大眾期待。實際上，侯氏只是借一個

唐代女刺客的故事去拍他始終如一背對觀眾的藝術電影，正如本片的宣傳文案所言——「一個人，沒有同類」。因此，對於本片的好與不好？答案不在於影片本身，反而是在觀眾自己身上。

本片的優點是顯而易見的：製作精良，在技術層面上一絲不苟地重現唐代氛圍與生活細節，為了寫實，甚至大膽地採用古文對白（可惜某些用字和演員的唸白並無古風）。在外景和攝影方面，那更是盡展大師氣派，很多畫面都像國畫般美不勝收。片末聶隱娘在山峰上向師父叩別的一幕，看著遠處雲霧徐徐席捲山谷而來，侯式大遠景長拍鏡頭終於跟「古代武俠」水乳交融至天人合一的境界。林強獲得坎城影展會外賽「電影原聲帶獎」的傑出配樂也對全片的氣氛經營發揮了非常重要的作用。

不過，本片在敘事風格上的過分冷調，以及情節和人物關係交代上的刻意省略（有些是沒依劇本拍，有些是過度刪剪），卻使這個本來並不複雜的故事看來晦澀難明，節奏也不順暢，好些角色的進出場和突然行動均無前文後理可依，過多的留白需要觀眾時刻都得自行發揮聯想才能跟得上。片中有一段標誌性的長拍鏡頭，拍攝聶隱娘躲在紗帳後好幾分鐘默默窺視田季安與瑚姬對話，而後產生了她心境上的轉折，本片觀眾似乎也得像聶隱娘般心態淡定、觀察入微，觀賞上的障礙才能迎刃而解。

八月	第53屆	編劇、導演	張大磊
		演員	孔維一、張晨、郭燕芸
		製作	愛奇藝影業
		年份	2016

　　中國新導演張大磊的第一部劇情長片就獲得金馬獎最佳影片獎，令他聲名大噪，也讓這部以極低成本攝製的黑白文藝小品得以在院線廣泛公映，然而，這種殊榮並未為此片增加商業上的吸引力，兩岸三地的票房都毫不意外地顯得十分冷清，因為它的敘事結構有如一篇感懷某個逝去年代的散文，情節十分清淡，也沒什麼高低潮，看來頗為沉悶乏味。那些反映時代的生活細節和標誌性歌曲、影片等的出現，或許能打動那些能理解的過來人，可惜數量十分有限。

　　整個故事發生在大陸某邊陲電影製片廠的員工社區，九十年代的那個夏天正逢企業改制，國營製片廠打破長久以來的大鍋飯制度，平穩多年的家庭保障頓時失去，人人得自謀出路，社區中瀰漫著一種風雨來臨前的寧靜以及隨之而來的惶恐不安。正準備升上中學的男孩小雷（孔維一飾），整天過著不識愁滋味的悠閒生活，脖子上老是掛著模仿李小龍的雙節棍走來走去，甚至會在睡覺時發點「白日春夢」。小雷的父親（張晨飾）是剪接師，對電影藝術有所追求，原以為憑自己的本事去找新工作不成問題，

到頭來才發現不是那麼回事。倒是當教師的小雷母親（郭燕芸飾）沉實淡定，在操持家務之餘還動用關係幫兒子搞上了重點中學，又挺身維繫了整個家族的親情於不墜。除小雷一家外，有不少叫不出名字的鄰居也各自貢獻了他們生活中的一些片段，組成了一部橫切面式的群戲，導演在片尾字幕把這部片獻給「我們的父輩」。

這部電影在製作上的最大特色，是幾乎都以非職業演員演出，這些角色「不表演的表演」，正好適合本片的生活化寫實風格。導演也刻意採用中遠景和遠景鏡頭為主架構畫面，將人物融入環境之中，這都是「臺灣新電影」常見的一種標誌性特色。自承非常仰慕侯孝賢導演的張大磊採用類似《風櫃來的人》和《童年往事》的侯式電影語言來書寫自己的童年往事，也就一點不足為奇，也算不上電影藝術上的創新。倒是透過小雷的孩子視角，常看到對面樓的美麗姊姊在拉小提琴；一名仿似小生演員的男子常站在陽台上自個兒沉醉地唱著藝術歌曲；父親則藉由畫面模糊的錄影帶欣賞《計程車司機》（*Taxi Driver*，香港片名《的士司機》）中勞勃‧狄尼洛（Robert De Niro，港譯羅拔‧迪尼路）對鏡自語的那一場風格化演出等等，頗有點「魔幻寫實」的奇妙感覺。

全片最後描述小雷終於放下從不離身的雙節棍到三中上學去了，離家多時的父親寄回一捲錄影帶報平安，母子倆馬上播出來看，畫面突然從黑白轉回彩色，內容是製片廠的一群舊員工跟著韓導演在沙漠中拍片的現場紀錄，工作環境是頗為艱苦的，但現實生活就是這樣過，而那些懷舊的日子終究如黑白畫面是會消逝的！

血觀音　第54屆

編劇、導演	楊雅喆
演員	惠英紅、吳可熙、文淇
製作	原子映象
年份	2017

　　臺灣社會流於泛政治化已人盡皆知，官商勾結的新聞也經常在媒體出現，但素來愛拍「寫實電影」的臺灣影壇卻鮮少把這種戲劇化的題材搬上大銀幕，因此當楊雅喆繼反映野百合世代參政的《女朋友。男朋友》之後，針對臺灣官、商、黑勾結的驚悚內幕大做文章，實在讓人既興奮又期待。然而，本片其實不是一部意圖反映臺灣真實現狀的寫實片，而只是編導借題發揮的個性化另類創作，從形式到內容都大玩符號化的所謂「藝術風格」，此舉果然讓它在本屆金馬獎獲得最佳劇情片、最佳導演等七項大獎提名，但觀眾卻會發現本片類型駁雜，難以定位，在看片時有如墜入五里霧中，既搞不清楚人物關係，也難以弄懂劇情的邏輯。

　　本片以經營古董生意的貴婦棠夫人（惠英紅飾）為核心人物，她既是地位崇高的將軍遺孀，為人又長袖善舞，在兩個女兒棠寧（吳可熙飾）和棠真（文淇飾）的全力配合下，終日周旋於黨政要員之間喬事情扮演白手套，自己則暗地裡利用人頭買賣土地發大財。直到某天跟棠家過從甚密的林議長一家發生滅門慘案，獨女翩翩（溫貞菱飾）逃過一劫，但昏迷在醫院中，無法指

出兇手。警方負責偵辦此案的廖隊長（傅子純飾）發現棠家三口涉有嫌疑，但鑑於壓力和人情而不能全力偵辦。倒是棠夫人母女因此產生內鬨，棠寧企圖逃到海外保命，並想帶著表面是妹妹其實是她親生女兒的棠真一起走，不料棠真在關鍵時刻倒向棠夫人而出賣棠寧。

在這個刻意以全女班擔綱的「宮鬥戲」中，編導用了相當多的篇幅來刻劃諸多女性角色的城府和工於心計，很多見不得光的交易似乎在夫人們的「聚會笑談」中就可以完成，在現實中真正掌權的男人們反倒成了配角，甚至高級公務員在面對議長的女助理都不敢喘大氣，窩囊得很。貴婦們色厲內荏的電視劇式表演，表面看來「氣場」十足，其實只是在虛張聲勢地「演戲」，難以教人信服。棠夫人時常在家中突然穿插一些粵語對白，似乎暗示其先夫是很有來頭的廣東將軍，但跟劇情之間有什麼關係卻令人費解。此外，為何要將棠寧與棠真的母女關係硬是在人前扭曲為兩姊妹？也完全看不出必要性。總之棠家三口欠缺倫理親情而基本上是互相利用，以至才十幾歲的棠真表面沉默乖巧，實際上人性最扭曲，像變臉的小妖精。應該是全片最正直和陽剛的男人廖隊長，既被棠寧的美人計收服，偵查命案又不了了之，使推動主情節的「政治兇殺案」完結得不明不白，使人洩氣。編導甚至也懶得交代是否真有兩個境外來的殺手把林家滅門，又用大幅度跳躍的剪接處理棠真追蹤到火車上的真相，一切都模糊過去就算，以免讓人看清本片在邏輯上的諸多硬傷。

在敘事結構上，編導故意插入數段臺灣唸歌大師楊秀卿的舞台演出，由她用說唱方式「隨片講評」，既交代故事又針砭人

物，藉以豐富本片的「臺灣文化氣息」，其功能設計與戲劇作用跟另一部大受金馬獎提名青睞的《大佛普拉斯》十分類似。

第55屆	原著、編劇、導演	胡波
大象席地而坐	演員	彭昱暢、章宇、王玉雯、李從喜
	製作	冬春影業
	年份	2018

　　中國大陸獨立導演與小說家胡波,在其首次有機會執導長片時便交出了一部片長近四小時的「巨作」,並堅持不肯刪剪上映,甚至為此殉命,這麼做到底是否值得呢?

　　這部獲柏林影展青年論壇影評人費比西獎及金馬獎最佳劇情長片的電影,的確具有一種獨特的敘事氛圍,非得要用極其抒緩的慢節奏和環環相扣前後呼應的長拍鏡頭才能經營出如今這個藝術境界。編導用四組人物四線交錯的方式,描述當前的大陸老百姓生活在一個極度壓抑且缺乏個人隱私的社會,變得人人自私、個個蠻橫,連最可貴的親情和友情都不值一提,他們生活的世界從物質到精神層面都面臨崩潰,整部影片傳達出的信息非常灰暗,可能正忠實地反映著編導在創作時的心理狀態。

　　本片劇情描述高中生韋布(彭昱暢飾)為了替好友出頭,堅稱他沒有偷手機,爭執時惡霸同學于帥意外失足摔落樓梯昏迷不醒,韋布孤立無援下打算離家逃到以動物園裡有「大象席地而坐」著稱的滿州里,還純真地問跟他交好的女同學黃玲(王玉雯飾)要不要一起走?其實黃玲因與母親的關係冷漠,正和教導處

副主任搞曖昧，兩人過從甚密的影片被惡意上傳，導致她也待不下去。于帥的哥哥于城（章宇飾）是江湖中人，他在家庭壓力下到處找尋韋布下落，其實自己的內心正為睡了好友的老婆導致好友跳樓自殺而苦惱。而被兒媳謀奪老房子正溫言逼著他進老人院的退伍軍人王金（李從喜飾），出門溜狗時愛犬又被咬死便頗覺生無可戀，正好遇上韋布向他賣桌球桿換車票錢，老人也乾脆離家，帶著他在世上唯一仍依戀的孫女兒奔滿州里去。

由於本片的製作成本超低，且導演刻意追求一景一鏡的長拍鏡頭寫實美學，因此片中所有畫面全用自然光拍攝，有些室內環境未免暗得看不清，有時鏡頭長度也無必要地拖得太久，多少影響了演員的表演，不過片中也有很多精心安排的高反差攝影和深焦的場面調度，為映象氣氛增色不少。四個主要角色都很有性格，偶然也說出一些頗堪嘴嚼的哲理性對白，但周邊的小人物則大多目中無人，姿態「橫得很」，每個人心裡都有一團火，一開口就惡言相向。這樣不文明的的低端社會，正如片中人對白所言：「人活著會一直痛苦。」這應該是胡波的夫子自道，他雖為片中角色安排了一個尚算有點希望的踢毽子結尾，但他自己在真實人生卻等不到日出。

陽光普照

導演	鍾孟宏
編劇	張耀升、鍾孟宏
演員	巫建和、陳以文、柯淑勤、 劉冠廷、許光漢、溫貞菱
製作	本地風光
年份	2019

　　本片描寫一對中年夫妻和他們的兩個兒子從彼此對抗到互相和解的倫理故事，過程中充滿人生的磨難與無奈，但只要堅持下去，烏雲總會消散，而盼到陽光普照的一天。

　　故事主角是一個臺灣的平凡家庭，父親阿文（陳以文飾）是駕訓班的資深教練，為人耿直；母親琴姊（柯淑勤飾）以化妝師為業，富同理心。兩個兒子一好一壞，哥哥阿豪（許光漢飾）是陽光男孩，因為不能考上第一志願的醫學院而在補習班重修，阿文把畢生希望都寄託在他身上；弟弟阿和（巫建和飾）不學好，整天在外鬼混，阿文早已不把他當兒子，夫妻倆還為此經常口角。這樣一個比較感情疏離的家庭本來還可以平靜地賴活著，直到阿和與好友菜頭（劉冠廷飾）去找人尋仇，砍下了對方的一隻手，事情才一發不可收拾。阿和被判進入少年監獄三年，不久其女友小玉又帶著身孕找來家裡；而被害人黑輪的父親又死纏著阿文拿一百五十萬的民事賠償，因為動手砍人的菜頭家裡太窮拿不出錢來。更教人心痛的是阿豪竟因難明的原因跳樓喪生，整個家庭瀕臨崩潰。好不容易盼到阿和出來後洗心革面奮發向上，出獄

後的菜頭卻像魔鬼一樣要把阿和再次拉入泥沼，這場好像停不了的災難該如何了結？

　　本片的情節脈絡清晰，發展環環相扣，幾個重要角色都塑造得鮮明立體，各有豐富的表演空間，因此片中的主要演員都表現得很精彩，使簡單的故事透過角色之間的感情互動而產生越來越強烈的劇力，有好幾場戲都能震撼人心。六個要角中有五位獲得金馬獎的最佳主角或配角提名，創下了一個難得的紀錄。

　　「太陽」和「陰影」的對比不但在映像處理上是本片的主調，同時在故事內容上也具有強烈的文學隱喻性。身兼攝影師（以中島長雄為藝名）的導演素以鏡頭氣氛奇詭見長，本片在這方面配合寫實片的調子而趨向簡樸平實，甚至有點溫暖，使得冷酷的家庭悲劇不致讓人看得過分心情壓抑。

　　片中偶爾穿插些魅力十足的空拍鏡頭，突如其來的冷幽默（如獄中婚禮的響炮），和催淚效果十足的插曲（阿和出獄前難友們突然齊唱〈花心〉一曲），都反映出作為導演的鍾孟宏並非孤芳自賞，而是相當重視電影效果和觀眾感受的映像作家。七星山上阿文向琴姊撕下面具盡訴心中情的那段高潮戲，讓人有如在觀看一流的日式推理片，千迴百轉的謎團破解，把這個看似冷酷無情的父親澈底顛覆了，真是可憐天下父母心。而始終沒有正面說明原因的阿豪之死，編導其實已透過阿豪向補習班女同學（溫貞菱飾）所說的另類「司馬光打破水缸救人」故事和那段詭異風格的動畫作了曲筆解釋，餘韻能令人思之再三。

消失的情人節

第57屆

編劇、導演	陳玉勳
演員	李霈瑜、劉冠廷、周群達
製作	華文創
年份	2020

　　臺灣影壇很少專門拍攝喜劇的導演，陳玉勳可能是罕有的一位。他擅長用玄想的方法去描寫臺灣小人物的感情故事，令人在歡笑之餘又感受到小小的哀傷。他最新編導的這一部愛情喜劇，劇本構思在二十多年前，承接了早期三段式愛情故事《愛情來了》的創作風格，描述凡事比人快一拍的郵局櫃員楊曉淇（李霈瑜飾），和凡事比人慢一拍的公車司機阿泰（劉冠廷飾），在寂寞的成長路上，因為情人節那一天的「消失」而改變了他們的人生。

　　影片用前後兩段的劇本結構，分別從女主角和男主角的視角來講述他們各自經歷的奇遇，第一段的標題是「消失的人」，第二段的標題是「消失的情節」，把片名拆分得漂亮，而後段的內容又把前段的情節發展中刻意遺漏的缺失補充得十分完滿，把一個看似不可能發生的故事製造出說服力，在編劇技術上甚具巧思。

　　全片從情人節前夕講起。在郵局只負責普通業務的楊曉淇自述她是超級急性子，故感情路上毫無進展。她在情人節前偶然認識了在公園教授健康舞的劉老師（周群達飾），對方還似乎有意

追求她，整個人心花怒放，相約在情人節當天一起去參加市政府主辦的「情侶默契大賽」，不料一覺醒來卻發現鬧鐘竟然意外地沒叫醒她，她匆匆去坐公車趕到大賽現場，卻驚覺情侶比賽竟然在「昨天」已舉辦過了，那麼「消失的那一天」到底去哪兒了？照相館的櫥窗中又為什麼會陳列一張她自己都不知道有拍過的照片？曉淇認真地去報了警，但警察只是把她當笑柄，於是她決定從照片上留下的蛛絲馬跡親自去尋找答案。

接著阿泰主述的第二段情節登場。阿泰這個角色其實在「消失的人」中已有出現，但只是一個每天來郵局找曉淇買郵票寄一封信的普通顧客，沒有人知道他才是故事中的真命天子。情節切回曉淇匆匆坐上的那一輛公車，原來公車司機正是阿泰。阿泰因為凡事比人慢一拍而多年積累出的一天「利息」，去完成了他從童年已希望做的事，過程中也徐徐交代出阿泰和曉淇因一次車禍意外而注定成為一對「絕配的怪胎」的故事。

這個具有奇想味道的愛情故事之所以做到好笑又感人，陳玉勳在編導創意上的自由奔放和執行技巧上的圓熟自如當然應居首功，而一眾演員的選角恰當和各有特色的喜感演出亦至關重要。李霈瑜把一個性格單純、不擅與人溝通的孤僻小姐演來自然而不討厭。劉冠廷更將行動慢吞吞但憨厚多情的男主角掌握得鬆緊有度，成功克服過了半場才主導的劣勢，並隨著劇情發展把人生中的淡淡憂傷帶出，他和離家出走的曉淇父親偶遇並在「眾人皆睡我獨醒」的公車上的那段關於「時間利息」的點題對話，相當值得玩味。而眾多大小配角，包括曉淇的母親、郵局多位同事、行為醜陋的「教授」、純幻想的「壁虎伯」，乃至那一位在公車上

教訓感情騙子劉老師的流氓和他「下車不忘刷卡」的姊姊，都令人樂開懷。整體而言，陳玉勳拍出了他迄今的最佳作品，成績遠勝他賣座最高的《總舖師》。

	導演、攝影	鍾孟宏
瀑 第	編劇	鍾孟宏、張耀升
布 58	演員	賈靜雯、王淨、李李仁、
屆		陳以文、魏如萱
	製作	本地風光
	年份	2021年

　　本片是《陽光普照》的兩位編劇再度攜手的家庭倫理新作，以新冠疫情籠罩下的臺北為故事舞台，但這次將主角由兩父子轉為兩母女，且以媽媽在壓力下產生的「思覺失調」症狀作為劇情主軸，對婚姻破碎家庭產生的後遺症有相當細膩動人的描述。

　　故事開始於高三女生小靜（王淨飾）因同學確診，被迫留在家中進行隔離。母親羅品文（賈靜雯飾）因為在開會時大意透露女兒的情況，也被外商公司婉告不用上班，讓她在家中休息。這對本來就因生活細節相處得不太好的母女，因為隔離期間被迫整天共處一室而矛盾日增，母親認為女兒對她有很強的敵意。已離婚三年另組家庭的父親（李李仁飾）被叫回來充當調人，小靜始發現父親早就有外遇，離婚前已另有私生子。母親的精神異常狀況加劇，她已被公司辭退還假裝跑去上班，而且家裡的經濟也大有問題。在一次失火事件後，羅品文終於被送進醫院休養。當小靜看到之前像女強人的母親，如今卻失神地跟其他精神病人在大病房中如遊魂般走來走去，不禁悲從中來。

　　影片前半部的氣氛十分壓抑，有如兩母女所居住的正在作外

牆裝修的大樓，全被藍色布幕覆蓋，透不進一點陽光。疫情下，人們的臉上也被口罩覆蓋，互相提防保持距離。小靜對母親擺出來的抗拒態度，讓人覺得她是個任性的孩子，尤其她在盛咖哩飯的盤子上劃出「bitch」的字樣辱罵伺候她的媽媽，更讓人憤怒難平。然而，一場完全不拿雨具在大風雨中瘋狂尋找女兒的反常戲，開始反轉了前面的寫實基調，進入羅品文「思覺失調」下幻聽幻視的精神病世界。原來形象負面的小靜，在了解母親長期壓抑下的病發真相後，反過來負起「一家之主」的責任照顧這個正在「墜落」的家，使影片的後半部又逐漸出現了人性的希望。編導在此時加入了不少溫暖的幽默感，使羅品文在出院後重新出站起來過正常生活的努力過程顯得特別動人。兩個重要的配角——在病院反覆吟唱著「偶爾飄來一陣雨，點點灑落了滿地」那一首歌曲〈抉擇〉的女院友（魏如萱飾）；先是答應給羅品文工作機會，接著又主動跟她約會的大賣場主任（陳以文飾），都是幫助主角重回人生正軌的重要支柱。在覆蓋大樓的藍色布幕拆除後，陽光終於如常照進他們家。此時，編導安排了一場畫龍點睛的「捉蛇戲」——母親堅持她在家中電視機後面看到了一條蛇，坐客廳中監察了牠好幾個小時以保護女兒，而小靜也相信了母親，找來消防員捉蛇，這條被大樓管理員視為笑柄的蛇也真的被捉到了。兩母女終於聯手戰勝了別人的質疑，尊嚴地重新站了起來。

歷史三階段的華語電影

　　除了前面兩個焦點明確的篇章之外，我決定把其他影評的電影出品地域和類型全部打散，單按華語電影發展的三個歷史階段作編排標準。但為什麼不按每十年一個「年代」的習慣做法分篇章，而以「新電影」作為軸心劃分出三個階段呢？我認為這種區分法更能夠彰顯出兩岸三地電影發展的真正面貌。

　　在20世紀前半葉以上海為製作中心的「中國電影」，自1949年以後因為政治等原因分裂成為臺灣電影、香港電影、大陸電影，各自獨立發展，形成在意識形態、美學觀念，乃至商業取向上都大不相同的三種電影。其中，香港電影因為人才薈萃以及享有自由創作的環境，在五、六十年代的發展遙遙領先。臺灣電影自大導演李翰祥率眾赴臺創立國聯公司，以及公營的中影公司提出「健康寫實主義」製片路線之後也急起直追，締造出「國片起飛」的榮景。到了七十年代，港臺兩地的電影界在多方面密切交流，以「國片」的稱呼在臺灣觀眾和影評人眼中被歸為同類。這是「新電影之前」出現的狀

況，那時候甚至還沒有人使用「華語電影」這個說法。

七十年代後期，一批嬰兒潮世代的香港青年從英美學習電影後返港，投身電視行業做編導，也帶動了一些拍攝「實驗電影」的本土青年用菲林（Film）從事戲劇創作。不久，這些年輕導演紛紛從影，推出他們的電影處女作，有力地帶動了香港電影「改朝換代」的新發展，於是在歷史上有了「香港電影新浪潮」的說法。兩、三年後，類似的影壇革新風氣也陸續出現在臺灣和大陸，分別產生了「臺灣新電影」和「第五代導演」這兩個新名詞。隨著這些電影在國際影壇受到矚目，討論日多，於是一個包容性最廣的說法「華語電影」也就順理成章地取代了「中國電影」，成為各地華人拍攝或用華語發音的電影的統稱。

在本書中，歸類在「新電影時期」的影片一直延伸至九十年代初期第二波新導演拍攝的作品，因為我認為他們跟第一波新導演的核心精神是相通的。

至於「新電影之後」，則是指香港九七回歸以及世紀交替之後的近二十多年。由於現實環境的改變，兩岸三地電影的商業發展都一度陷入低潮，過去在「新電影時期」備受推崇的個人化和藝術化創作開始退潮，以市場為前提的商業電影大幅回歸成為主流，不過在影片類型上也比較能百花齊放。

A.新電影之前

悼念臺灣編劇第一人——張永祥

　　很多人都知道，「編劇」這個職位在臺灣影壇一向不受重視，只要看看國片的海報上大都找不到編劇的名字便可見一斑。直至「編劇張永祥」的出現，這個現象始有點改變，但也只是他個人一枝獨秀的表現。

　　自1960年代中期開始，「張永祥」的名字成為可以跟明星和導演一樣可以招徠觀眾的電影主創人員，也是作品品質的保證。一生共撰寫一百六十多部劇本，涵蓋舞台劇、電影、和電視劇本，是產量最多的臺灣劇作家，且獲獎亦最多，曾四度獲得亞太影展最佳編劇獎和五度獲得金馬獎最佳編劇獎，又在1974年獲國家文藝獎，令人有個錯覺，彷彿在那二、三十年裡，臺灣電影圈只出來了這麼一位傑出編劇。

　　直至1980年代臺灣新電影的風潮崛起，才逐漸有吳念真、小野等年輕一代的新編劇接班。當時由小說界剛入行寫電影劇本的小野曾打趣說：他根本弄不懂電影劇本的格式，李行導演拿給他參考的「範本」，正是張永祥的劇本。據說，張永祥是臺灣通用電影劇本格式的始祖，他開啟「用▲置頂示意動作」的格式一直被沿用了幾十年，直至最近才有了變化。張永祥從影壇轉任電視行政工作後並未擱筆，曾以電視劇《春望》獲金鐘獎最佳編劇獎，於華視節目部經理任上更策劃了轟動海內外的《包青天》劇

集，為其輝煌的演藝生涯再掀高潮。

2016年，在「中華編劇學會」和「中國影評人協會」的共同推薦下，張永祥獲頒金馬獎終身成就獎，也是首位以編劇身分獲頒此項殊榮的影劇工作者。因此，把張永祥尊稱為「臺灣編劇第一人」，一點都不為過。

張永祥的創作力十分驚人，且長期維持專業水準於不墜，這種能耐是怎麼得來的？這得細說從頭。

張永祥1929年生於山東煙台，家中是做大餅的。成長於對日抗戰期間，生於憂患。十九歲隨山東聯中的流亡學生來到臺灣的外島澎湖，畢業於流亡中學。後考入政工幹校第一期戲劇組，畢業後曾留校任教，後又調到南臺灣的軍中劇團工作。當時他一個月的薪資大約只能買一包香菸，沒有其他娛樂條件，故一有時間就到圖書館看書，讀了大量的中外文學經典作，為他日後的編劇工作累積了深厚的養分。1954年左右開始嘗試寫話劇，以他的童年記憶為題材完成了第一個劇本《陋巷之春》，由時任軍中劇團演員的孫越飾演男主角，演出後轟動一時，其後連獲四年的「軍中文藝獎」，使他對自己的編劇能力信心大增。

踏入1960年代，臺灣因土地改革成功，農業發展欣欣向榮，社會在各方面漸步入正軌。1963年3月，中央電影公司改組，由新聞局副局長龔弘接任總經理。他配合政策，提出「健康寫實主義」的製片路線，起用留學義大利返國的白景瑞擔任製片部經理，由年輕導演李嘉和李行合導反映農村婦女在海邊養殖牡蠣的《蚵女》，是臺灣電影界首部自力拍攝的彩色闊銀幕電影，推出後叫好叫座，自此開展了「健康寫實電影」的製作新風潮。

其後，龔弘在中影內部成立了一個「藍海小組」，由小組成員集思廣益，共同創作，寫出了一個配合政策的電影劇本，定名《養鴨人家》，可是公司對成品並不滿意。老師李曼瑰教授知道張永祥寫舞台劇的功力，便推薦他不妨試試再寫一稿。不久，中影通知張永祥隨製片組到宜蘭鄉下實地觀察。他在當地遇到一位還在臺大農學院就讀的學生，他家就是養鴨人家，主動提供張永祥許多鴨農的相關細節，兩人甚至坐在鴨棚邊竟夕長談。經過這第一手的「田野調查」，張永祥回到臺北後只用了一個星期就寫好了劇本。龔弘看了很滿意，尤其對張永祥在編寫影片的結局時給出的「恕道」意念所打動，導演李行亦無反對意見，影片劇本便定案，籌備三個月即開拍。

《養鴨人家》在1964年12月18日起推出公映，廣受觀眾歡迎，還捧紅了「養鴨公主」唐寶雲。更難得的是張永祥在電影劇本方面初試啼聲即一鳴驚人，以此片獲得第十四屆亞洲影展最佳編劇獎，從此成為中影的王牌編劇。「藍海小組」通常在故事提供者提出故事大綱後，由小組成員討論並共商細節，最後往往交由張永祥或趙琦彬（後曾任中影製片部經理）主撰定稿，所以在中影的劇本中常見張永祥與趙琦彬另外掛名在「藍海小組」之外。

在中影那幾年，張永祥陸續寫下了：1965年《我女若蘭》；1966年《還我河山》；1967年《路》、《寂寞的十七歲》、《貂蟬與呂布》、《第六個夢》；1968年《玉觀音》；1969年《家在台北》；1970年《還君明珠雙淚垂》等片。其中，根據孟瑤小說《飛燕去來》改編的《家在台北》獲第十六屆亞洲影展最佳編劇獎，《還君明珠淚雙垂》讓他首度獲第十屆金馬獎最佳編劇獎，

但張永祥自認為描寫榮民築路工人父子情的《路》是他自己比較滿意的一部電影，可惜並不賣座。而這幾年的作品當中少不免也有失敗之作，例如根據姚一葦老師的舞台劇《輾玉觀音》改編成為電影《玉觀音》，原作充滿詩意的風格不見了，變得太商業化。

1970年代，臺灣的民營電影事業蓬勃發展。此時已成為大導演的李行和白景瑞都趁機脫離公營的中影公司，跟幾名中影舊部胡成鼎、蔡東華、陳汝霖等人合組「大眾電影公司」，張永祥亦為股東之一。自《心有千千結》開始，大眾公司的重要電影作品均由張永祥執筆，包括李行的《秋決》和白景瑞的《再見阿郎》這兩部經典作。由歐威主演的古裝片《秋決》是李行導演的畢生代表作，劇本初稿原為姚鳳磬所寫。姚鳳磬曾為李行寫過他的成名作《街頭巷尾》，和宋存壽導演的代表作《破曉時分》，也是當年的編劇才子。李行希望加入張永祥當此片的聯合編劇進行修改，姚鳳磬以忙於自己的導演工作退出，最後由張永祥花了九個月時間重寫定稿，是他最耗費心力也耗時最長完成的一個劇本。《秋決》電影劇本曾經付梓成書且公開發行，是當年罕見的出版壯舉。

這段時期，的確是張永祥編劇創作力的高峰，精彩劇作不斷推出，包括李翰祥導演的《揚子江風雲》（1969）；宋存壽導演的《母親三十歲》（1973）；白景瑞導演的《我父我夫我子》（1974）；李行導演的《吾土吾民》（1975）；徐進良導演的《雲深不知處》（1975）；陳耀圻導演的《蒂蒂日記》（1977）等等。其中《吾土吾民》讓張永祥再度獲得金馬獎最佳編劇獎。

另一方面，1960至1970年代，同時也是「瓊瑤電影」大流行

的年代，臺灣影壇紛紛將瓊瑤原著的言情小說搬上大銀幕，這些小說改編而成的「三廳電影」，在海外市場光憑「賣片花」便可收回成本，連大導演李行和白景瑞也都順應潮流，大拍輕鬆賺錢的「瓊瑤電影」。張永祥一向自謙為「編劇匠」，1975年他曾於聯合副刊發表一篇題為「自說自話」的短文，破題竟寫道：「我很自知：編劇是一份幕後的工作，也很自足；寫了劇本能得到稿費就可養家了。」文中他也提到，曾向一位製片人提過自己「有一個意念」想拍成電影，卻被反問「為什麼要花幾百萬拍你一個意念？」張永祥寫道：「從此以後我再沒有意念了！」

此時的張永祥也就把個人意念收起來，遵從老闆和導演的意願，用「尊重原著小說」的市場法則來進行改編工作，有時候甚至帶了瓊瑤的小說至旅館寫稿，把書上的句子直接剪貼在寫劇本的稿紙上。用這種打擦邊球的取巧方式，編導雙方竟也心照不宣，合作愉快。張永祥一共改編過十多部瓊瑤小說，包括《第六個夢》、《心有千千結》、《我心深處》、《彩雲飛》、《海鷗飛處》、《一簾幽夢》、《秋歌》、《浪花》、《翠湖寒》、《風鈴風玲》、《人在天涯》、《我是一片雲》等。《海韻》則是張永祥原創的瓊瑤式電影，李行起用港星蕭芳芳當女主角，風味跟典型的瓊瑤電影有點不同。

李行因故跟瓊瑤鬧翻之後，重返寫實主義陣營。取材自殘障青年鄭豐喜自傳的《汪洋中的一條船》（1978）是轉型的第一炮，仍由張永祥擔任改編劇本，公映後叫好叫座，第三度獲得金馬獎最佳編劇獎。緊接著有一次跟李行經過苗栗三義，看到那些雕刻師傅的木雕作品，有感而發，寫下《小城故事》的原著劇

本，被迫收起多時的「個人意念」再度發揮威力，讓張永祥第四度獲金馬獎最佳劇情片原著劇本獎。1980年，兩人再度合作臺灣文學家鍾理和的傳記電影《原鄉人》，亦獲得廣泛好評。

1979年至1984年張永祥任職政工幹校影劇系主任，劇本創作量仍維持不墜，但多屬商業之作。比較值得一提的是，此時正逢中國大陸推行「改革開放」政策，兩岸之間開始有了一點文化交流，大陸的「傷痕文學」進入了臺灣讀者和觀眾的視野。改編自俄國經典喜劇果戈里《欽差大臣》（俄語：Ревизор）的大陸舞台劇本《假如我是真的》，被臺灣的永昇公司看中，成為資深美指王童的導演處女作，改編此片劇本的大任當然還是落在張永祥身上。此片於1981年使張永祥第五度榮獲金馬獎最佳改編劇本獎，更贏得金馬獎最佳劇情長片，還讓「溫拿五虎」的主唱譚詠麟首次進軍臺灣影壇便榮登金馬影帝。緊接著張永祥又把大陸舞台劇《在社會檔案裡》改編成電影劇本《上海社會檔案》，使年輕導演王菊金和女主角陸小芬憑本片紅透半邊天。

在盛名之下，張永祥也「編而優則導」，抽空過了幾把導演癮，先後編導了《糊塗女司機》（1982）、《女情報員》（1982）、《今夜微雨》（1986）等片，不過他的導演水準跟編劇相差甚多，推出後沒有什麼反應，所以張永祥在導演路上就輕嘗即止。

1986年，張永祥出任華視節目部經理與顧問，長達八年。其間，策劃了《包青天》、《施公奇案》、《土地公傳奇》等幾部收視長紅的古裝連續劇，開啟了臺灣電視「長壽劇」的風潮。直至七十歲退休，他才澈底退出影視圈，移民赴美，在南加州與家

人共享天倫之樂。

2016年，張永祥獲頒金馬獎終身成就獎，高高興興地重返故里領獎。當時他的身體還相當硬朗，在參加官方頒獎活動之餘，還應「中華編劇學會」之邀辦了一場專題演講，給許多從事編劇的晚輩傳授其編劇經驗。李曼瑰教授於1970年召集成立「中華民國編劇學會」（「中華編劇學會」的前身）時，張永祥就是創會會員，他與這個學會持續著長達半個世紀的緣分。

沒想到事隔五年，李行導演不幸於2021年8月19日去世，才隔了一個多月，他的最佳編劇拍檔張永祥也於10月8日隨之而去，令人慨嘆，也令人悼念。也許，這對好朋友相約在天堂再合作編導另一個人生的電影亦未可知！

導演	李翰祥、宋存壽
編劇	姚鳳磐
演員	楊群、伍秀芳、洪波
製作	國聯影業有限公司
年份	1968

破曉時分

　　在大片廠時代，臺灣影壇也拍過少古裝片，但堪稱精彩的作品相當有限，在武俠片之外的傑作，大概只有兩部：李行導演的《秋決》和宋存壽導演的《破曉時分》。

　　《破曉時分》是李翰祥在臺灣創辦國聯影業公司時期的出品，片頭字幕掛的導演是李翰祥，宋存壽只是執行導演，但誰都把本片算為宋存壽的作品。本片改編自朱西寧1963年發表的同名短篇小說，故事描述本為雜貨店少東的老三，其父動用關係爭取到一份在衙門當差的工作，第一次便要三更天早起，五更天升堂，正好碰到大老爺要審大案子——被賣為妾的少婦徐周氏被控謀殺親夫，並偷走他的五百兩銀子逃回娘家。案子已內定由原告的大老婆勝訴，收了好處的大老爺遂一個勁地對徐周氏嚴刑逼供，殘忍得令老三不忍卒睹。更荒謬的是在雪地上讓徐周氏騎馬走一程的好心人，只因身上正好有收帳回來的五百多兩銀子，就硬是被栽贓為合謀的奸夫，而老三則莫名其妙地變成了做偽證的證人。一場糊里糊塗的冤案，在眾人心知肚明的情況下害了兩個無辜的人要掛站籠。所以老三在下班回家時天色仍是漆黑一片，

「破曉時分」始終沒有來到。

由姚鳳磬執筆的劇本，結構和事件都相當忠於原著，並同樣採取老三作為第一人稱敘事者，透過他的眼光目睹腐敗的清末官僚是如何冷血地草菅人命，而以八爺為首的衙門差官也習以為常地充當整個冤獄系統的共犯，「有錢使得鬼推磨」的原告根本不必現身，雨露均霑的一干人等自然會戮力演出，達到「金主」希望要的結果。教人痛心的是我們本來以為性格純真宅心仁厚的老三，不忍看發生在他眼前的酷刑虐待，並認為自己不適合吃這行飯，但是當「制度」和「人情」的力量驅使，他也變成「腐敗體制」的一分子時，他非但沒有挺身而出維護人權（那個黑暗年代的中國根本沒有「人權」的觀念吧），甚至因為性格的軟弱而甘於隨波逐流，被利用為害人的幫兇（先是失控似地拼命對男子打板子，後來又違背良心假扮客棧店東陷害男子），中國民族性和官場文化的卑劣，在本片被刻劃得淋漓盡致，完全看不到一絲希望。難怪當年講求「主題意識」的金馬獎會對《破曉時分》視若無睹，以致一個獎也拿不到，只有中國影評人協會將它評選為年度最佳國語片。

本片的主要場景是審案的衙門，次要的場景則有老三家、徐周氏家、以及少婦和男子相遇的雪地等，其中占全片達三分之二是衙門相關的戲，幾乎是把真實時空與戲劇時空作對等處理，在國片中極為罕見。在大老爺正式升堂前的細膩鋪排，鏡頭處理和氣氛醞釀都如此地氣定神閑，令人有架勢十足之感。人犯提堂後，整個審案過程亦拍得十分出色，「明鏡高懸」與貪官嘴臉的對照剪接尤其妙到毫顛。處理得較弱的是徐周氏家裡的戲，未能

將小說中原有的「丈夫忍痛賣老婆」的無奈表現出來，命案發生的來龍去脈交代得也有點倉促。

冬暖

導演　李翰祥
編劇　宋項如
演員　歸亞蕾、田野
製作　國聯影業有限公司
年份　1969

　　這是一部描寫小人物的愛情故事，改編自臺灣女作家羅蘭的短篇小說，是大導演李翰祥赴臺灣創立「國聯影業有限公司」之後，於1969年親自執導。在導演風格上，本片上承李氏在香港拍攝的倫理文藝片《後門》和《一毛錢》的流暢細膩，再加上臺灣小鎮風土民情的質樸動人，在他的時裝作品裡堪稱頂尖之作。

　　本片的男女主角是在三峽小街市集以賣饅頭稀飯維生的憨厚中年人老吳（田野飾），以及住在他家隔壁的善良少女阿金（歸亞蕾飾）。阿金的本家在彰化，卻常來開藥房的舅媽家幫忙，是街坊鄰里之間深受歡迎的人。這兩個年齡和個性都差了一大截的男女，其實雙方都一直互相暗戀，但始終不知道該如何開口表達。因為在20世紀六十年代的臺灣小鎮，基本上還是一個純樸保守的社會，男女的婚事還是得聽父母之命媒妁之言。所以阿金的家人三天兩頭找她回去相親，焦急在心裡的老吳每次只能用嘴巴向阿金旁敲側擊。他知道自己沒錢沒才，配不上年輕漂亮的阿金。阿金打趣說算命的批她會嫁給有錢人，老吳也認為該當如此。所以，儘管阿金頻頻用代他洗衣服等方式暗示好感，甚至在

老吳準備借出一大筆錢給朋友小唐結婚時，阿金不無唐突地擺出一副「家中女人」的姿態逕自扣起借款的大部分為他存下生息，老吳還是像牛皮燈籠一樣點極不亮。影片前半段沒有戲劇矛盾，卻生動而有趣味性。

這段郎情妾意的姻緣就是如此被蹉跎掉。直至阿金終於離開了舅媽家回到彰化嫁人，老吳才像失去三魂七魄一樣什麼都提不起勁。此時，環境的變遷也彷彿在對他落井下石：小唐的飯館在夫妻合作下生意越來越火，他的饅頭卻乏人光顧；辛苦積蓄的一筆錢放給大公司生息，大公司卻突然倒閉了，他的二哥更因此氣死了；最後連賴以生活和居住的違章建築房子都被政府拆了，說是要重整市容。情場失意的人，彷彿什麼都會失意！

兩年後的一個冬夜，當老吳無聊得自己「吃麵吃著玩」時，喪夫後的阿金抱著小娃出現在他的麵攤上，彷彿冬夜的一股暖風，將老吳整個人吹得醒了過來。生命從此又有了意義，影片的節奏也明朗起來（但高興到在攤子上唱起歌來則是處理過火了）。阿金請老吳幫忙帶孩子，使她能去幫傭。她則一如往昔，時常給老吳出點子令他生意變好。三人像一家人般彼此照顧生活，但老吳仍然口拙，不知該如何開口示愛。最後在阿金的主動告白下，老吳才勇敢地伸手抱住愛了多年的人。

本片對小鎮風情的表現，精彩處與李行的《路》不相伯仲。老吳在麵攤上重遇阿金，以及壓軸戲兩人在家門前的小巷示愛的兩場更堪稱文藝片經典。以《煙雨濛濛》崛起的歸亞蕾，憑外表柔弱卻個性堅毅無比的阿金盡展演技實力；連外貌粗獷但一向演技平平的田野，在李翰祥的精心指導下演內心戲相當吃重的老吳

也有恰如其分的表現，使阿金與老吳相濡以沫的一段情令觀眾感
到心頭暖烘烘。

導演	白景瑞
編劇	張永祥、劉維斌
演員	柯俊雄、張美瑤、韓甦、陶述
出品	萬聲有限公司
出品年	1970

再見阿郎

在1960年代引領風騷的「健康寫實主義」電影，到了末期已逐漸由中影推動的「健康綜藝」路線取代，但導演白景瑞卻在此轉型階段先推出了政策性的《家在台北》創下賣座高潮，復在民間的萬聲公司支持下拍出他的畢生代表作《再見阿郎》，為健康寫實電影留下完美句點。

本片的劇本取材自陳映真的短篇小說《將軍族》發展而成，原故事描述臺南的女子樂隊年輕隊員桂枝與迷戀她的老猴子之間的小人物悲歡感情，電影加入了生性不羈的小混混阿郎，形成了一個活潑有趣得多的三角戀，而且也藉他們的故事擴大反映了臺灣正在從農業社會邁進工商業社會、人人都在經濟起飛的時代背景之下賣力競爭，企圖為自己追求自由和幸福的社會氛圍，但跟不上時代腳步的人就要慘遭淘汰。

一向喜歡賣弄歐洲新潮導演風格（如《家在台北》中頻頻出現的分割銀幕）的白景瑞，在本片轉走樸實自然、貼近戰後優秀日本文藝片路線，在破舊的環境中以鏡頭經營出濃厚的生活感，尤其著重角色的表演與場面氣氛之間互動而產生的細膩感覺，堪

稱是臺灣影壇小人物愛情故事中的上品，與數年前面世李翰祥導演的《冬暖》互相輝映。而這樣的一部文藝傑作在當年既不賣座，在金馬獎的角逐中也只獲得一項安慰性的「最佳技術特別獎」，令人感到遺憾。

臺語片小生出身的柯俊雄，在本片找到了一個幾乎是為他量身訂作的精彩角色。初出現在女子樂隊的阿郎是典型流里流氣的小混混，藉著跟團主姑姑（陶述飾）的親戚關係而經常留連隊上，以逗弄年輕貌美的女團員、讓她們為自己爭風吃醋為樂，直至想輕薄桂枝（張美瑤飾）踢到了鐵板，反而激起了阿郎的好勝心，千方百計才將桂枝弄到手。其後，他們騙了老猴子給桂枝辦嫁妝的錢，遠走高雄，意圖過新生活。阿郎想做一個能夠照顧妻子的男子漢，但在現實生活中他卻什麼也不會做，連賣西瓜都賣不好。阿郎最後能依恃的就是一股血氣之勇，拼老命駕駛深夜的運豬卡車從高雄一路超車將豬隻送到臺北。這份工作讓他賺到了養妻活兒的錢，但最終也要了他的生命。

柯俊雄在片中風流自信卻又放浪不羈的阿郎形象，上承黑澤明《酩酊天使》中的三船敏郎，下傳至王家衛《阿飛正傳》中的張國榮，具有一種撲面而來的非凡魅力。其餘三位要角均造型恰當、表演到位，包括楚楚可憐卻又韌性十足的鄉土美人桂枝；對桂枝情深一片始終不悔的外省小老頭老猴子；精明幹練手腕靈活的團主阿姑，都是個性鮮明、感情豐滿的戲劇人物，因而能跟阿郎激發出連場好戲。

窗外

導演	宋存壽、郁正春
編劇	陸建業、郁正春
演員	林青霞、胡奇、秦漢
製作	香港八十年代電影公司
年份	1973

看了根據瓊瑤同名自傳性小說改編的本片，微感失望，因為這部影片還可以拍得更好。

《窗外》描述一個師生戀的故事，一名十八歲的高三女生愛上一個大她二十歲的老師，但遭到家庭及學校方面的激烈反對，二人雖欲結為連理而不可得，但最後由於女的不夠堅定，和一個她其實不愛的男人結婚，雖在後來後悔不已，但此時老師已經窮途潦倒，非昔日瀟灑之郎君矣。

在基本格調上，本片的編導雖然處理得並不得當，但在某些場面卻也表現得相當出色，這裡我想談談比較喜歡的三場戲。

1. 周雅安因男友變心而拖江雁容（林青霞飾）一起找康南（胡奇飾）看手相，這場戲的主動雖然是周，但在巧妙的安排下，主角卻變成了江，而且從這場戲裡可以見到江的機靈和稚氣，也為江和康的相戀埋下了一條重要的伏線。

2. 江雁容與李立（秦漢飾）結婚後，她盡量想改變自己成為一個賢妻良母，但沒有得到丈夫的賞識。從幾個短短

的畫面可以看到江的努力和她的歸於失敗。在切菜時切到手指、曬晾衣服但白毛巾上仍黑黑點點、炒菜時弄得一臉烏黑、之後是煮好的飯菜和頹喪地坐在旁邊等候的江雁容。這些個別畫面或無意義，但有組織地連結起來卻能發揮高度的映像效果。

3. 片末江雁容往南部的小學找康南，但聽了羅亞文的勸告後不擬與他相見，可是在教室的走廊上還是不期然地碰上了。江躲在柱後目睹康南的落泊老朽而不忍現身，康想抽一支菸而把整疊作業本掉到地上，旁邊則是一群天真的小孩子跑回教室，「生的喜悅」與「老的衰敗」在此作了一次強烈的對比，感人的效果相當高。

本片的最大成功是初登銀幕的林青霞的演出和顧家輝的配樂。林把江雁容的機靈、倔強和多愁善感的個性演活了，她的外貌雖不是頂美，但流露出來的氣質卻不是一般以演戲為業的女星所能期望的。顧家輝為本片所撰的配樂雖然只是一闋有點單調的主題曲，但每次當琴聲在劇情需要時響起，優美的旋律便為影片增加了更優美的氣氛，有點像法蘭斯・賴（Francis Lai）為《愛情故事》（Love Story）所撰的主題曲，但更適合本片的格調。

後記

本片是《窗外》小說第二度搬上大銀幕的版本，它於1973年8月24日在香港等海外市場發行，但由於瓊瑤在臺灣採取法律行動阻止電影上映，故直到2009年才得以在臺公開放映。

洪
拳
與
詠
春

導演　　張徹
編劇　　倪匡、張徹
演員　　傅聲、戚冠軍、陳依齡
製作　　長弓電影公司
年份　　1974

　　在本片中，張徹的作風出奇地收斂和具有節制，有一種以前所缺少的樸實風格，除了在搏擊技巧上講究硬橋硬馬的真功夫外，在故事的處理上也一改以往的浮誇而變得平實細膩，無論在影片的布局、人物的刻劃、對白的描寫，以及鏡頭的運用等方面，都顯得十分細心和富於耐性。一個本來十分平凡的尋師學藝，報仇雪恨的八股故事，就憑導演的這番不尋常的耐力把它活躍過來。

　　影片開始時是說廣東的一所少林武館與八旗武館在關帝聖誕上種下了雙方仇恨的種子。此時滿清一名王爺著意要消滅各地武館以鎮壓漢人，特地從關外請來兩位武林高手，一個練有鐵布衫，一個練有氣功。八旗武館在這兩位高手的幫助下，首先找少林武館開刀，殺得武館各弟子死傷慘重，只有四個弟子得以逃生。他們去尋找隱居鄉間養病的師傅求問破敵之道，於是一個去學大力鷹爪功，一個去學地趟鷹爪功，餘下兩位主角暫居鄉下練功。二弟子艱苦卓絕學藝，後向八旗高手挑戰，不幸死在早有防備的對方手下。師父痛定思痛，想出詠春拳和虎鶴變形拳才是真正的破

敵之道，於是由餘下的兩位弟子再求名師學藝，經過一番艱苦無比的磨練，最後終能擊倒強敵，為師父及同門各師兄弟報仇。

這樣的一個故事在情節上根本毫無突出之處，甚至可以說故事上的轉變很多已被觀眾猜想到，但這部戲主要並不是以情節來吸引觀眾，它的重點放在描寫四個弟子分別習武的多彩多姿過程上，讓觀眾看到他們的意志怎樣接受考驗，體力怎樣接受磨練。由於在細節上拍得十分用心，所以本來單調乏味的學武經過竟然成為本片的主要戲味所在，例如學大力鷹爪功的弟子整天用手捉魚，然後又要砍樹；戚冠軍初練詠春拳時練得手指發軟，吃飯時筷子也拿不穩。類似的場面都拍得很有趣味性，也富於人情味，絲毫沒有沉悶之感。

張導在本片中所表露的沉實的導演手法與影片所要求的氣氛頗能吻合一致。在鏡頭的運用上，已減少了不必要的「伸縮鏡頭」（Zoom）和慢動作攝影，每一個鏡頭的長度也普遍比以前增長，藉以配合影片的情調。對於每一種武功的威力所在的介紹，大致上也作得相當出色，使人單憑畫面也可以領略到「一山還有一山高」的味道。至於加插兩個女角藉以調劑影片的陽剛之氣，雖然效果未算理想，大致上還是有一定效用的。

本片在服裝和布景上還不算馬虎，但對於化裝的要求卻實在太低了。雖然片中每一個男人都盤上辮子，但那條的顏色與原來的頭髮不一樣，普遍上較褐，以至大部分人的頭髮都是陰陽二色。此外，每一個年輕演員本來的頭髮都留得太長了，以致他們雖套上辮子頭套，但後頭的長髮仍然明顯可辨，這對於一部認真的製作而言應該是要想法避免的。

半斤八兩

編劇、導演	許冠文
演員	許冠文、許冠傑、許冠英、吳耀漢、趙雅芝
製作	許氏影業有限公司
年份	1976

　　許冠文自編自導自演的社會諷刺喜劇，《半斤八兩》是繼《鬼馬雙星》、《天才與白痴》之後的第三部，也是其中最惹笑，拍攝成績最好的一部。此片雖然主戲簡單，但枝節豐富，映象笑話的構想別出心裁，兼具拍出了一定的社會諷刺性，因此無論在香港本地或星馬日本都大為轟動。此片在臺灣上映的版本雖然已經刪剪，令影片的成績打了一點折扣，但整體說來仍不失為一部娛樂性頗高的喜劇。

　　《半斤八兩》的兩個主角，一個是刻薄成性的私家偵探社老闆（許冠文飾），另一則是身手敏捷的偵探社夥計（許冠傑飾），整部片的情節就環繞著他們二人身上發生。本片可以說並沒有一個完整的故事，內容全由二人有趣的遭遇組合而成。但由於每一段遭遇都有充實的笑料，而且影片的節奏爽朗明快，因此並不會感到影片的結構鬆散。從片頭序幕出現的兩隻腳（一隻穿矮子樂的女人腳、一隻在其後跟蹤穿破布鞋的男人腳）開始，導演就成功地利用畫面製造出不言可喻的映象笑料。其後，各種大小笑料一波接一波地出現，使氣氛顯得十分熱鬧。像：許冠文捉

賊時在酒樓廚房展開的一場香腸對鯊魚牙肉搏戰；許冠傑開車跟蹤走私闊太太時把汽車撞得七零八落；許冠文與許冠傑大鬧情侶別墅；以及許冠文為死雞做體操運動等場面，都是其中拍攝得十分惹笑的。可惜，本片在臺灣上映時刪剪了兩大段（一段是猙獰歹徒在光天化日之下於小巷裡集體搶劫；一段是影片快結束時同一群歹徒在電影院集體搶劫），不但使笑料場面削弱了，而且令影片的後半段在情節交代上也有些混淆不清。

在人物性格描寫方面，《半斤八兩》維持了許冠文喜劇一貫鮮明而尖銳的特色。像許冠文演的偵探社老闆，其吝嗇刻薄的表現是全面而一貫的。他死命地擠出乾掉的牙膏筒裡的一點牙膏來刷牙，他初見許冠傑時以為他是客戶，便笑著請吃巧克力糖，但一知道他來見面工便馬上將糖收回，而且女祕書生日他也只准她吃一粒糖作生日禮物；許冠傑和另一位夥計許冠英每打破一件東西，他便馬上拿出計算機來計算對方的賠款以便扣薪水。諸如此類生活化和趣味化的行為表現，使老闆這個角色成為既具血肉而又具喜感的人物。比較之下，許冠傑的性格描寫就比較單純和遜色，不過這也跟許氏兄弟二人在內涵和表演能力的差異方面有關。

《半斤八兩》原片有一個主題，申述勞資雙方刻薄和勾心鬥角的不可取，只有破除成見真誠合作才能共創事業，原意是相當可取的。但如今在臺灣上映的版本把主題曲曲詞全部修改過，又把片尾一場描述老闆與夥計關係的戲修剪得斷續不全，遂使主旨顯得有點曖昧，也削弱了片尾寫情相當感受人的壓軸戲，這是令人感到相當遺憾的。

少林三十六房

導演　劉家良
編劇　倪匡
演員　劉家輝、汪禹
製作　邵氏兄弟
年份　1978

　　「少林寺」是中國歷來的武學重鎮，但長久以來，寺中的各種武術只讓少林弟子修練，並不外傳。直至清末的三德和尚，由於背負了深重的國仇家恨，認為只有將精湛的少林武術在民間廣泛流傳，發揚光大，才能夠真正對國家百姓有所助益，於是毅然開設了少林寺第三十六房，自任房中主持，將少林武功傳授俗家弟子。

　　《少林三十六房》這部影片，就是描述三德和尚上山學武以至卜山傳藝的整個過程。

　　本片的故事結構，大致可以分為三個部分。前半部的三德和尚（劉家輝飾），原來只是一個不懂武功的學堂學生，由於老師參加祕密的革命活動，他們學習也受到感染，因而從旁協助。可惜清廷鷹犬，不久便探出他們的革命活動，對師生大加屠殺，三德因而家破人亡。經此變故，他遂立下決心，要上少林寺學藝，以待將來憑一身武功洗雪國仇家恨。導演劉家良處理這一段故事的引子，手法沉穩有力，讓觀眾也感染了一點敵愾同仇的味道。

　　中段描述三德在少林寺學武的經過，占戲最多，趣味性也最

為豐富。少林寺原只有三十五房，每一房訓練一種武藝，從吃飯的「飯房」開始，分別有：「臂力房、目力房、頭力房、棍房」等等。由於導演劉家良本身是少林洪門嫡系傳人，他對於少林武功的認識自然比一般武俠片導演深刻許多。因此在《少林三十六房》片中，他拍出了相當令人置信的練功方法，並且從練功的細節中也發揮了豐富的趣味性。原來年輕浮躁的三德和尚，也在五年多的磨練中變得沉穩老練。護法為了考驗三德的武功，以柳葉雙刀挑戰三德的長棍，展開連場精彩的對打，在武術設計方面表現得十分出色，直可讓觀眾看得眉飛色舞。

影片後段，描述三德和尚回到舊地，一方面招收俗家的可造之材傳授武藝，戲雖不長，但在武打與趣味兩方面仍相當令人滿意。飾演舂米六的汪禹雖然掛主演名銜，其實在這一段戲中才開始亮相，演來仍主持「神打小子」的精靈活躍。至於獨挑大梁扮演三德和尚的劉家輝，武打身手相當出色，演技亦漸趨成熟。

劉家良導演的武俠片，一向強調武人的「武德」，本片亦不例外。事實上，他這種秉持中國武術精神的影片，已經為他在國片影壇中樹立下特出的風格和扎實的地位。更光芒的未來，將會憑他的真功夫打出一條康壯大道。

大輪迴	導演	胡金銓、李行、白景瑞
	編劇	張永祥
	演員	石雋、彭雪芬、姜厚任
	製作	台影
	年份	1983

　　胡金銓、李行、白景瑞三大導演聯手合作的三段式電影《大輪迴》，終於在千呼萬喚的情況下公諸於世了。先不論影片本身對於「輪迴」二字所作的闡釋如何，我卻覺得此片的推出，無論對三位導演本身或是整個國片的發展狀況而言，都可以說是一個相當有趣的輪迴。

　　十三年前，胡、李、白三位聲譽如日中天的導演，為了義助李翰祥清償因經營「國聯電影公司」失敗而留下的債務，慨然破天荒地湊合在一起拍了一部四段式的仕錦電影《喜怒哀樂》。當年，這是轟動國片影壇的一件盛事。如今，三人再次攜手合拍《大輪迴》一片，依舊是一項影壇盛事，但意義卻大有不同。當年他們是幫助別人，現在卻是幫助自己——用作品說明他們在事業低潮的衝擊中仍然有屹立不倒的實力。事實證明，《大輪迴》中的胡金銓、李行和白景瑞，仍然當得起「大導演」的尊號。

　　再就影壇的變化狀況而言，《喜怒哀樂》推出的當年是國片的一個低潮。太多氾濫的武俠片充斥市場，加上電視的影響（中視開播），使國片的票房紀錄普遍低落。後來，由於李小龍式功

夫片的崛起和瓊瑤式文藝片的再度流行，國片的市場才又轉趨好景。但最近兩、三年，太多低水準國片弄倒了觀眾胃口，錄影帶市場的畸形發展也搶走了電影的市場。於是國片的經營狀況墜入了谷底。在這個當口，《大輪迴》又推出了。《大輪迴》以嚴謹的製作、卓越的技術、扎實的內容，展示了一部分有理想的國片工作者勇於向逆境挑戰的魄力。唯有這種「貨真價實」的影片接連不斷的攝製，才可能扭轉觀眾對國片所存有的信心危機。

說到《大輪迴》的影片本身，高明的故事結構是首先值得喝采的。原著鍾玲以一個歷經三世輪迴仍然糾纏不清的三角男女關係，對人生的幾個重要衝突做出探討，包括第一世的「生與死」（殺人與被殺）、第二世的「親情與愛情」、第三世的「傳統與現代」。而貫穿三段故事的，除了三位主角之間似曾相識的感覺之外，還有一把每次都必須染上鮮血的寶劍。換言之，《大輪迴》雖然由三位導演執導三個各自獨立的故事，但是在精神和實質上仍然是一部完整的電影，這是本片較其他分段式什錦片高出一籌之處。

三位導演基本上都在他們負責的段落中表現出個人特長的風格。「第一世」中的選景、運鏡（尤其是大遠景）、節奏感，和人物之間勾心鬥角的關係（尤其眼神的活用），在在均證明胡金銓拍武俠片仍然是影壇第一把好手。「第二世」在平穩的步調中層層推進到愛情與親情衝突的高潮，是三段故事中言情最濃的一段，傅碧輝一角更是李行倫理觀的明顯印證。「第三世」從開場的現代舞就表現出白景瑞的花俏特色，但也因為他花了太多篇幅來呈現花俏的枝節（包括現代舞和乩童作法），以致在有限的時

間中無法為整部電影提供一個深入有力的總結，這是《大輪迴》
在藝術層次上使人感到遺憾的地方。

B.新電影時期

「第一屆電影欣賞獎」選後感言
——並比較《海灘的一天》與《油麻菜籽》

在1984年，本屆金馬獎開始接受報名的前夕，「電影圖書館」和「電影欣賞」大張旗鼓地舉辦「第一屆電影欣賞獎」，邀請十三名影評人對一年來（1983年7月至1984年6月）公映的國片進行一次全面性的評選，毫無疑問是跟「金馬獎」有點互別苗頭的意思。然而，只要這種活動是良性的，能夠藉以刺激民間影劇團體第一次主辦的金馬獎在相關問題上有所改進，並對一般電影觀眾提供另一個角度的電影評選觀念，那麼這也是一件積極而富有意義的事。

由於這個電影獎的評選受了先天和後天上的一些限制，以至未能做得盡善盡美，這是讓人覺得相當遺憾的。例如本次評選的電影，以「臺北市的公映版本」為準，這就限制了好些影片以「最佳狀態」參加角逐的機會，像《風櫃來的人》和《油麻菜籽》都有整體成績較好的「修訂版拷貝」，但無法以此拷貝和別的影片較量。又像港片《胡越的故事》，在臺上映版本被刪剪修改之處頗多，使它的應有成就大打折扣，否則應該是有資格進入角逐的影片，並且在導演和編劇的項目都該有爭勝的機會。如今《胡》片的失敗，我們只能說是非戰之罪。

此外，在獎目的設定上，最佳編劇沒有「原著劇本」與「改編劇本」之分，最佳男、女演員沒有「主角」、「配角」之分，

都是引起爭論的疏失之處，日後顯然要加以改善。

在缺點之外，這次「電影欣賞獎」的舉辦，顯然也突出了一些值得金馬獎借鏡的優點。例如，這次被評選的影片和個人項目全部不需要製片單位事先報名，讓公司基於本身的利益關係先主動淘汰了一次。有時候，某些表現突出者就因這種報名時的疏漏而失去了競爭和獲得表揚的機會。如今，在「電影欣賞獎」中，評選委員可以明察秋毫，鉅細無遺地提出他們認為出色的影片和個人，參與公平競爭，保障了這些影片和個人的「基本人權」。如此一來，一些冷門的電影（如一般人認為只有娛樂價值而全無藝術價值的《五福星》、《A計劃》、《踢皮球》、《暗渠》等）和個人（如演員部分的庹宗華、關海山、繆騫人等），也都獲得被肯定的機會，這對於事事講求「正統」的金馬獎而言彷彿有點不可思議。固然，標新立異的選擇未必能得到大部分人的贊同，可是少數人的意見起碼也應該受到尊重。

「電影欣賞獎」另一個值得稱道的地方，是將全部決選會議的紀錄公開在本屆金馬獎開始接受報名的前夕發表，從而建立一個足以取信於人的評選印象。前年《時報雜誌》舉行「金馬獎會外審」的時候也曾將決審過程公布，得到相當好的反應。因此，日後金馬獎將成績公布之後，似乎亦可考將決審會議的重點（尤其產生一些惹人非議的選擇時）擇要發表，以釋眾疑。

就這次參加評選的影片而言，較熱門的作品幾乎都是去年（1983年）參加過金馬獎角逐的代表作。新片之中表現較佳的，只有去年10月公映的《風櫃來的人》和今年元月公映的《油麻菜籽》，論好片的數量較去年度相較甚遠，因而愈發教人寄望將於今

年暑假陸續推出的一些影片，如《小爸爸的天空》、《老莫的第二個春天》、《金大班的最後一夜》、《南京的基督》等等。要是這批影片沒有出色的表現，那麼本屆金馬獎的競賽就場面冷清了！

　　萬仁導演並實際參與編劇工作的《油麻菜籽》，毫無疑問是今年以來的最佳國片，但它的成績是否真的比去年的《海灘的一天》更佳，我卻大感疑問。倘若把這兩部影片加以比較，可以明顯地看出它們在故事的性質和反映時代變遷的內涵方面相當接近，如此當更能排比出兩者在相關問題的表現上到底誰更出色。

　　基本上，《海灘的一天》和《油麻菜籽》都是描述一個女子的成長故事。前者描述的是佳莉（張艾嘉飾）自小時候至中年事業女性的成長歷程，後者則描述阿惠（蘇明明飾）自小時候至出嫁前夕的幾個階段。就戲劇時間而言，《海》片比《油》片多出好幾年（佳莉與德偉結婚之後那幾年）。就戲劇空間而言，兩片雖然都以女主角的家庭作一個描述主體，然而《海》片旁及了胡茵夢、李烈、徐明、顏鳳嬌等幾個人物的故事，使本片所反映的層面更加廣濶，幾乎可以代表了今日臺北工商社會的整個中產階級。但《油》片則由始至只對阿惠與母親之間關係的對比和演變，頂多只旁及父親一角，連弟弟的描寫都相當貧弱，其他就不見相關角色的陪襯了。因此，就類似的內容而言，《海灘的一天》在架構和格局上比《油麻菜籽》要大氣得多，編導的創作野心也強烈得多。假如說《海》片是一首描述女子成長的「史詩」，則《油》片只能說是一篇「小品」。

　　由於《海灘的一天》的格局是如此之龐大，假如用直敘法來表現的話，很可能會出現很多難以拋棄的「過場戲」，所以楊

德昌與吳念真在構思劇本時，採用高度壓縮的倒敘方式，將佳莉二十多年的成長過程壓縮在一場只有幾個小時的兩位女主角對話中表達出來。為了精簡的需要，乃有「回憶中再回憶」的敘述方式出現。也許有人說，這種「回憶中再回憶」的用法是不合乎電影文法的，可是我們在觀看《海灘的一天》這部影片時，只要觀眾真的專心，並不會因這種處理而產生混淆不清的感覺。最明顯的一場例子，是佳莉首次回憶到她與哥哥童年時候一齊玩耍的快樂時光，當畫面上出現一男一女的兩個小孩子跑到大樹下的溜滑梯玩耍時，編導並沒有對他們的身分提出任何說明，但後來佳莉發現佳森在同一個環境打球洩憤，觀眾便因這個「環境」的串連而自然地聯想到剛才那兩個小孩就是佳莉與佳森的童年。這種簡練高明的交代手法，在片中多處涉及到「回憶中再回憶」的場面時都發揮了作用，或是利用同一旋律的背景音響，或是利用相關的動作等等，總之，觀眾並不會因敘述時態變來變去而真的產生認知上的混淆。如此一來，「是否合乎電影文法」的爭論就變得毫無意義。因文法是死的，而編導的創作是活的，只要能夠達到效果，違反文法又何妨？（不是也有很多大師之作違反了「假想線」的電影文法嗎？）

《海灘的一天》另一個較常被批評的缺點，是它的敘事觀點變來變去，一時是張艾嘉的，一時是胡茵夢的，後來又變成了徐明的，甚至在左鳴翔臨死之前他的內心獨白也跑出來了。純就學理分析，本片的劇本在這方面的確可以非議。不是說敘事觀點不可以改變，而是它改變的時候還處理得不夠流暢、自然，未能讓人不知不覺間就能接受它的轉變。這牽涉到編導功力問題，也牽

涉到創作者個人偏好問題（據說楊德昌一大早就預先寫好了左鳴翔那段文藝腔的內心獨白，後來才拼入整個劇本之中）。如此複雜的敘事方式，並非可以一蹴而就、全盤掌握得面面俱到的，我們不必因楊德昌與吳念真的嘗試達不到最佳效果而貶抑了他們創新突破的用心。

說到《海灘的一天》整部影片真正的遺憾，我倒認為是它的結語。楊德昌已用了那麼多的篇幅來描述佳莉的成長歷程，而且已經寫得那麼清楚深刻，實在已用不著再借胡茵夢的話來肯定：「她如今已經成一個成熟自主的女人。」（大意）這句話不但多此一舉，而且因編導如此熱切地要直接說出他對佳莉這個角色的看法，使他在前面辛苦經的一個客觀、冷靜、理智的戲劇世界為之破碎。編導在敘事過程中留了那麼多「空白」給觀眾作思考，結果還是沒有留下一個讓觀眾自己作結論的機會！

縱然如此，我還是覺得《海灘的一天》是一年來的最佳影片，而且比《油麻菜籽》有更高的成就。就內容而言，《海》片涵蓋性之廣泛，在臺灣電影史上還找不到一部可以相類比的作品。《油》片原來只是一篇字數不多的短篇小說，事件不多，人物集中，雖然萬仁已成功地在影片中增加了很多枝節，藉阿惠一家的轉變來反映整個臺灣社會從貧苦的農村進步到富裕的都市，然而總是顯得氣勢單薄，主題離不開新舊兩代女性（母女兩人）對「油麻菜籽命」的認知與掙扎，時代感不算強而有力（尤其是後半部）。

就形式而言，《油麻菜籽》採用的是全知觀點的直敘法，但其中又包含了女兒阿惠冷眼旁觀父母親爭執的安排。這種設計，

比原著小說的第一人稱處理更佳，因觀眾可以在投入阿惠這個人物之餘，還保留了他們自主的客觀認知立場。為了簡潔地交代阿惠一家的歷史，編導明顯地將本片的情節分三大段進行，時空背景亦隨之轉變。第一段是阿惠的童年時代，背景是郊野山坡上的一間木房子。父母的爭吵是這一段的主要戲劇動作。本來自怨命苦不敢跟丈夫反抗的母親，因拿出首飾變賣擺平了丈夫的姦情而獲得改變身分地位的契機。第二段是阿惠的國中時代，背景轉到臺北市的貧民窟。母親這個時候變成了真正的一家之主，但卻不得「民心」。父親與阿惠開始感情交流，演出了本片最動人的一些片段。第三段由阿惠的高中時代開始，此時他們一家的經濟情況已因父親的出國工作而得到改善，入住一般的公寓房子，可是母女之間的冷戰卻也於焉展開。阿惠高中時代結交男朋友以致被母親剪頭髮，是將母女關係帶入低潮的導火線。其後阿惠念完大學，進入廣告公司工作，擔負起全家的經濟重任，變成事實上的一家之主。父母親則逐漸衰老，退入配角地位。母女二人因阿惠的婚姻問題而正面衝突。一向柔順的阿惠，於在面對自己後半生的重大關鍵時刻，突破了母親的「油麻菜籽命」思想，寧做不孝女也要掌握住自己的命運，這是全片的戲劇高潮，也是本片主題所寄。餘波是在阿惠的出嫁前夕，阿惠應母親的要求穿起了婚紗，在即將生離之際，母女二人想起了多少前塵往事，於互相諒解下擁抱在一起。鏡頭從阿惠家的窗口拉開成整幢大廈的遠景，再順勢往右橫搖，可見天邊晚霞覆蓋之下，一棟棟的高樓大廈已亮起萬家燈火。這原是臺北市萬千家庭中的一個普通故事而已！

　　《油麻菜籽》的故事基本上相當完整，但因為情節發展明

顯的分為三個階段進行，每一段的主角也不一樣（父母—父女—母女），因此情緒的醞釀欠缺一氣呵成。在這方面，本片便不及《海灘的一天》。此外，萬仁在本片的前半段採用了很多個阿惠家的外觀空鏡頭作為過場，雖可大步越過那些不必要的情節交代，但也無可避免的使觀眾情緒發生跳動之感。對於一部以寫情為主的電影，人物的感情發展卻不夠連貫、流暢、周延，這總是一件人感到遺憾的事。

談到影片的敘事風格，《海灘的一天》與《油麻菜籽》都可以說是寫實電影，可是導演所要呈現的寫實並不是自然主義的寫實，而是以事實基礎再經過藝術的加工所呈現出來的寫實。因此，我們在《海》片和《油》片之中，感受不到像《風櫃來的人》那一類的寫實味道。楊德昌和萬仁的映象世界，較侯孝賢的映象世界更雕琢、更刻意、更人工化。有人批評《海灘的一天》過分著重設計，看來不夠自然。從某個角度來解釋，這種說法亦有它的道理。可是，《油麻菜籽》並不見得就沒有這種匠氣的設計。最明顯的例子是：阿惠童年所居住的木房子，有可能如此遺世獨立、如此詩情畫意嗎？畫面上呈出來的那種田園風味，似乎更接近西片《天堂之日》（*Days of Heaven*）而不像是中國的鄉土電影。雖然如此，我們也大可不必因《海》片與《油》片的刻意求之而貶損影片的成績，因不同的題材適合採用不同的處理方式，「雕琢」與「不雕琢」本身並無高下之分，但看影片的內容與形式是否配合得恰到好處而已。

說到《海灘的一天》在技術層面的成就，那是《油麻菜籽》無法企及的。眾所周知，《油》片了配合已訂好的上映檔期，製

作時趕得十分匆忙，因此很多地方難免顯得粗糙一點。導演為了使影片的「定稿」更為盡善盡美，在公映之後又再另外增刪修訂了一個新的版本，在對白和剪輯等方面都做了改動。由此可見，《油麻菜籽》的整體成績雖然已經不錯，但個別的單項表現卻不算十分理想。像林贊廷的攝影，有些片段相當傑出，但有些片段的水準卻低落了很多，想來是趕拍之過。《海灘的一天》把這種市場因素導致品質之不良影響減少到最低程度，甚至爭取到以原版的兩小時四十五分長度在市面上公映，所以影片中的每一個環節，都能夠以最完整的成績呈現在觀眾之前。像本片在攝影、燈光和美術設計幾方面的傑出成就，使銀幕上顯示出來的映象具有豐滿而細緻的質感，不但令人耳目一新，甚至人懷疑：「怎麼國片也可以拍出那麼美的電影？」在去年的亞太影展中，《海灘的一天》擊敗日片《細雪》而獲得最佳攝影獎，容或有人覺得那是僥倖。但以一年來的其他國片來跟《海灘的一天》比較，那麼它的攝影成顯然是鶴立雞群的。這次「電影欣賞獎」六個項目的投票中，只有最佳攝影一項在首次投票時，便由《海灘的一天》以十票的壓倒性優勢通過，可見杜可風與張惠恭在本片的成就是無可爭議的。

最後說到演員的表現。在這兩部以女性主角的電影中，幾位女演員都不約而同地表現出她們的最佳水準。得獎的胡茵夢不消說了，她在《海》片扮演鋼琴家一角造型氣質之佳，近年國片中無人能出其右，而且胡茵夢本身也演得十分細膩、投入，完全打破了「木頭美人」之譏。可見一個好角色、一位好導演，是足以讓任何演員脫胎換骨的。《油》片的蘇明明雖然較被忽視，我覺

得她其實也演出十分精彩，從高中時代的羞澀少女至廣告公司的中堅幹部，每一個階段在造型和氣質方面都有吻合角色的轉變，是她從影五年來最光芒燦爛的一次演出。可惜強敵當前（這年實在有太多女演員表現出色），使蘇明明連被提名的機會都沒有。至於張艾嘉和陳秋燕，均以平實的表演方式來詮釋她們的角色，看來沒有那麼搶眼，但要是她們沒有深厚的表演功力還做不到這種程度。張艾嘉在《海灘的一天》的角色表演幅度很大，內心戲很多，而且貫串全片，假如她的演出失敗，整部片就等於垮掉了。但張艾嘉深刻、敏感的演出支撐了整部影片，而且在胡茵夢如此光芒耀目的映照下仍不失本身的星光，成就已屬可貴。只可惜她的戲分太多，以至在高度壓縮之後連接起來的不同時態片段裡的表演，略有銜接不順之感，相對之下就不及胡茵夢一角的集中、完整了。

　　和女演員比較起來，《海》片與《油》片的男演員表現都比較弱。《海》片裡的毛學維顯然是選角錯誤，造成了佳莉的婚姻階段不平衡的演出。至於徐明的表演雖然相當有個性，但卻稍嫌虛偽，無法得到深一層的肯定。至於《油》片裡的柯一正，也許因角色性格所限，演出相當低調，只有在一些輕鬆的枝節場面中（如教導女兒講日式英文）才有較開放的表演。本片後半部相當突出地安排父親出國謀生，柯一正因而在銀幕上消失了一段相當長的時間，這也影響到觀眾對父親一角無法建立深刻印象，對影片本身，這也是一個相當嚴重的敗筆。

——原刊1984年7月《電影欣賞雙月刊》第二卷第四期

李安受到好萊塢歧視嗎？

　　李安首部進軍國際影壇的英語片《理性與感性》（*Sense and Sensibility*）從去年（1995年）底面世之後便陸續傳出喜訊。首先，是全美影評人協會（大衛格里菲斯獎）將本片選為1995年度最佳影片，李安本人也先後獲得全美影評人協會及紐約影評人協會選為年度最佳導演。踏入1996年，本片先後獲頒金球獎最佳影片、全美廣電媒體影評人協會最佳影片、柏林國際影展最佳影片等殊榮，並且在奧斯卡金像獎中獲得最佳影片等七項提名。

　　對於一個在西方影壇初試啼聲的東方導演而言，這種成績已大大超乎一般人的想像，當事人應該十分高興才對。然而，李安個人在金球獎的最佳導演項目中先敗給了明星導演梅爾‧吉勃遜（Mel Gibson，港譯米路‧吉遜），跟著在金像獎的最佳導演項目中更沒有獲得提名，因而在中文大眾傳播媒體中傳出了「好萊塢歧視中國導演」的不滿說法。

　　到底李安是否因為他的膚色而遭到西方影壇不當的歧視？我相信是有的。最明顯的證據，是在金球獎頒獎大會上，當《理性與感性》被公布為最佳影片得主時，李安興奮地站起來想跟身旁的女製片人琳賽‧多蘭（Lindsay Doran）道賀，但多蘭女士卻只顧著跟她的先生擁抱，跟著便上台領獎，完全沒有理會身旁的導演，甚至在領獎致詞時，還有意無意地消遣了李安幾句。假如李

安是西方導演，相信他不會受到這種冷落。當我在電視上看到這一幕的現場轉播時，對李安隻身在英國人圈子中奮鬥有成而於關鍵時刻仍不免受到忽視的處境，感到十分同情。

不過，正如本片的片名所示，我們談問題除了「感性」之外還需要「理性」。儘管西方影壇確有歧視李安的事實，但他沒有獲得奧斯卡最佳導演獎的提名也是因為歧視嗎？還是因為他在片中的導演專業表現，並沒有卓越到一定會獲得提名的程度？在看過《理性與感性》與其他提名最佳導演獎的影片之後，我覺得答案應該是後者。

作為導演，李安在《理性與感性》中的表現只是稱職而已。他對本片最大的貢獻是在節奏上的爽朗處理，使這部根據英國古典小說改編的電影沒有陷入英國同類電影一貫的「暮氣沉沉、老氣橫秋」之中，反而在複雜的愛情故事中自然地滲透出一種洞察倫理人情的幽默嘲諷。李安在過去三部臺灣作品中所展示的對東方人倫的圓融處理，固然有助於他以一個客觀的局外人身分來審視三百年前英國社會中存在的「門當戶對婚姻」和「家產傳男不傳女」等曾經同樣折磨過中國女性的問題，並且憑他的耐性和細心拍出了中國人常說的處世金言：「事緩則圓」和「守得雲開見月明」的獨特感覺。不過，無可否認的是艾瑪・湯普森（Emma Thompson，港譯艾瑪・湯普遜）執筆的精彩劇本和一群表演水準整齊的英國演員，確實也幫了李安的忙。

就銀幕所見的鏡頭調度而言，李安只是老老實實地一場一場跟著劇本的設計交代故事而已，看不出鮮明的導演個人風格。就整體效果而言，他為了維持全片的爽朗節奏，有時會顯得過分

倉促轉場，失去了古典文藝片講究的「氣韻天成，從容大度」的感覺。屬於英國社會特有的風俗民情和人文色彩，本片的表現也比較薄弱。在這方面李安顯然比不上義大利片《郵差》（*Il Postino*，港譯《事先張揚的求愛事件》）的英國導演麥可·瑞福（Michael Radford）。畢竟，東方導演想澈底融入西方文化之中，不是一件容易的事。

——原刊《明報月刊》1996年4月號

六朝怪談

導演	王菊金
編劇	王菊金，管管
演員	胡茵夢、管管、樊國維、韓江
製作	恆基企業有限公司
年份	1979

　　《六朝怪談》是一部由三段鬼故事組成的聊齋式電影，改編自魏晉六朝的玄幻小說，製作型態有點像由小林正樹執導的東洋電影《怪談》（1964）和西洋的《儡魄勾魂》（*Tales of Mystery And Imagination*，1968）。這三段故事，分別是描寫獨居郊外的少女與其愛馬之間一段意亂情迷關係的〈馬女〉；描寫朝代變亂時殺手於古廟追殺先朝流亡皇帝的〈古刹〉；以及描寫虛情假意、口是心非的老禪師受不住良心譴責而喪命的〈鏡中孩〉。三個故事各有重點，各具特色，頗能顯示王菊金在創作上的才華。

　　王菊金是以實驗電影《風車》榮獲第一屆金穗獎最佳影片的得主，他拍的紀錄片《烏魚來的時候》亦曾得金馬獎。《六朝怪談》則是他的第一部「商業電影」，身兼編（管管聯合編劇）、導、攝、剪四要職的王菊金，雖然為了國片市場上的需要以及有限的製作經費而作了一些妥協，但《六朝怪談》一片仍有一些不太「商業」的地方，足以令本片的格調比一般國片高出不少。

　　第一段故事〈馬女〉雖然在技巧的表現上是全片較不成熟的一段，但這個故事的取材卻相當大膽，主題亦有點曖昧，打破

了國片一向對「性心理問題」的忌諱，火辣辣地述說一段人獸之間若有若無的戀情。女主角茵茵（胡茵夢飾）母早死，父親遠在戰場上作戰，剩下她整日與愛馬小龍相依為伍。由於長時間的獨處，使茵茵在意識中把小龍當作她的愛人一樣，向牠說情話，在牠面前裸裎沐浴，甚至情不自禁地說要嫁給牠。而小龍亦好像通靈一樣，為了保護和討好茵茵，狠狠地把強暴茵茵的兩名流寇踢死，又千里迢迢地載負茵茵父親的骸骨回來。可是，茵茵沒有履行她對小龍的諾言，她雖然在夢中與小龍的人形化身相好，事實上她卻讓人把小龍給殺了，因此小龍化愛為恨，用晒乾的馬皮把變心改嫁的茵茵包起來吊在樹上，實行長此以往地獨占著她。〈馬女〉整段故事對女性那種壓抑著的情慾有很細膩動人的描寫，劇情的發展與場面的設計亦具有豐富的想像力，可惜王菊金在鏡頭的掌握上仍顯得功力有所不足，所以某些片段會有鬆散凌亂之感（如開場時兩名流寇強暴茵茵以至被神祕凶手踢死的一段，以及小龍被殺死後以至茵茵決定嫁給朱公子的一段即有此弊）。

第二段故事〈古剎〉，詭異的氣氛不強，看來倒像與胡金銓的客棧式武俠片有點相仿。這段故事描述四個殺手在古剎中追尋前朝流放皇帝和王子的化身。王菊金對本段故事中的幾個殺手刻意造成其陰、冷、狠的型貌，而讓另一個殺手具有衝動而魯莽的性格，對比之下產生相當強烈而鮮明的趣味效果。對於動作戲和武打戲的設計，導演也故意不予誇張，只是用緊湊的鏡頭剪接來操縱氣氛，效果不俗。是《六朝怪談》中野心不大而在技巧上表現得流暢自然的一段。

第三段故事〈鏡中孩〉是全片中主題、故事、技巧三者最能融合為一而又最具趣味性的一段。編導演三者都故意用一種諷刺喜劇的方式來針對老禪師（管管飾）這個人物，對於他的好裝門面，與商人爭利，魚肉佃戶等偽善的一面都表現得特別深刻，而對於鏡中孩的出現以及其真正身分交待，也達到了一種讓人心動的效果，使主題在老禪師的現在與童年剃度時的情景比對中自然流露出來，極為圓熟自然。特別是最後老禪師被門口出現的鏡中孩嚇死的一場，氣氛淒厲，鏡頭構圖別出心裁，值得一讚。

　　總括而言，王菊金的《六朝怪談》應該能夠肯定他在商業電影界的地位，但本片最大的成就還是在於它的製作方式和製作型態方面。這部影片的面世證明了熱愛電影的青年並非只會「空談」電影理想，他們是可以採取行動來實現理想的。而且，國片界大量運用非職業演員也並非不可能的事，起碼《六朝怪談》中的大部分演出者都證明了他們可以勝任，這對於有心培植「新人」的製片家應是一支強而有力的強心針，其積極的影響當不在《歡顏》之下。

投奔怒海

導演	許鞍華
編劇	邱戴安平（邱剛健）
演員	林子祥、繆騫人、馬斯晨、劉德華
製作	青鳥電影製片有限公司
年份	1982

　　香港電影一向以商業掛帥，對政治性題材十分冷感，所以像
《投奔怒海》這種「打著紅旗反紅旗」的政治電影能夠在海南島
實地拍攝，完成後又能在香港順利上映（然而海峽兩岸卻因不同
的原因將此片禁映），更拜當年首次舉行「香港九七回歸中英政
府談判」的新聞熱潮而爆冷成為年度華語電影票房冠軍，又勇奪
第二屆香港電影金像獎最佳影片、最佳導演、最佳編劇等五項大
獎，並獲邀參加坎城影展，堪稱是具有歷史意義的香港電影奇葩。

　　本片導演許鞍華是「香港電影新浪潮」的一名健將，1978年
仍在電視台任職時已對越南難民題材表現出高度興趣，拍攝了電
視劇《來客》。兩年後，又開拍了以越南殺手為題材的電影《胡
越的故事》（周潤發、繆騫人、鍾楚紅主演）。再兩年受左派女
製片人夏夢之邀執導《投奔怒海》，並稱為「越南三部曲」。

　　當時由於中越兩國關係交惡，鄧小平破例同意讓香港同胞
在大陸土地上拍攝這一部「唱衰越南政府」的電影。來自臺灣的
著名編劇邱剛健化名「邱戴安平」，根據一部日本書籍《寫給戰
爭叔叔》的內容發展出本片的劇本。劇情描述思想激進的日本攝

影記者芥川汐見在越南解放後應文化部之邀再度探訪他曾到過的岷港市，他本來對新的越南懷有美好的期望，但在親眼目睹所謂模範新經濟區的社會真相後，發現根本不是那麼回事。芥川偶然在街頭認識越南少女琴娘，知道其幼弟拾廢鐵時誤拾手榴彈被炸死，而其母更因被揭發賣淫而自殺，深予同情。另一方面，農場主的姪兒祖明剛從「新經濟區」逃亡回來找錢，企圖逃往海外。他去找於越戰期間曾在酒吧做過媽媽桑的舊情人「夫人」幫忙，因為她跟越共的高幹阮主任交情匪淺。然而，夫人對祖明愛莫能助，而芥川也明白到「新經濟區」其實是越南被解放後的一個人間地獄，於是賣掉珍貴的照相機，幫助祖明和琴娘一家乘船逃亡。

本片的製作十分認真，開場第一個頭拍攝芥川跟隨上萬名北越大軍駕坦克車進駐岷港，無數群眾於街上圍觀的場面即已具現史詩氣勢。而編導對故事內容的處理手法跟兩岸習見的「政策電影」和「主旋律電影」均相去甚遠，嚴肅得來不乏動人的文藝筆觸和對人性的深刻反思。最後琴娘與弟弟「投奔怒海」變成船民，更令當年過慣安樂日子的香港人驀然驚覺到「今日的越南船民可能就是明日的香港難民」，於是對本片產生高度認同感，公映時成了轟動一時的城市話題。電視小生劉德華從本片開始跨足電影界，走紅至今成了「劉天王」，是《投奔怒海》對華語電影界的另一貢獻。

國中女生

導演	陳國富
編劇	小野
演員	陸元琪、陳德容、庹宗華、張世
製作	群龍電影公司
年份	1989

　　在眾多的臺灣學生電影之中，《國中女生》可能是第一部以少女友情為題材的作品。而且本片創作態度嚴肅，完全拋棄了其他學生片慣用的胡鬧招笑技倆，使它跟1989年夏天面世的一批同類電影相比，顯得獨具特色。

　　《國中女生》由小野編劇，影評人出身的陳國富首次執導。兩位主角是國中三年級的女生吳茉莉（陸元琪飾）和林春秀（陳德容飾），前者聰明外向，具有早熟的叛逆心態；後者溫順內向，重視感情而常為人著想。兩人是班上最好的朋友，加上要「太妹」的李珊，經常遭人欺負的「局長」，和人小鬼大、越級追求大女生的阿寶，構成本片的基本陣容。

　　按一般臺灣學生片的習慣，影片前半部幾乎總是同學之間互相打打鬧鬧，否則就是學生跟老師鬥法。本片卻另闢蹊徑，花了不少篇幅來描寫校內的不良學生以近似黑社會的方式來欺壓同學，反映了黑暗面；情節方面，則主要描寫阿寶費盡心思追求高他一班的吳茉莉，但不得要領，因為小莉愛上了校外的大男生阿九（張世飾）。從編導對內容的取捨態度，可以明顯看出他們刻

意避免商業取向，意圖作出社會批判的創作用心，可惜對人對事的描寫停留在虛浮的層面，沒有在藝術風格上作出特殊的建樹。

　　從吳茉莉因遭導師（庹宗華飾）責打而離校出走，復遭阿九施苦肉計騙她淪為應召女郎之後，劇情的重點轉向了林春秀等同學設計將小莉救出風塵的情節。編導還安排了一齣戲中戲，用以襯托「小莉失足與秀秀的友情救贖」這個影片主題。構想相當可敬，但劇本架構的鬆散和氣氛處理的平淡，使影片由始至終製造不出令觀眾關切的危機感和高潮感。例如小莉目睹秀秀的話劇演出而禁不住熱淚盈眶，由於導演的淡化處理，使觀眾竟不能與她產生共鳴。整個故事本該有的衝擊力和戲劇張力，都喪失在導演採取的淡化風格之中。不過，兩名新人陸元琪和陳德容的貼切演出值得讚賞。

導演	朱延平
編劇	葉雲樵
演員	王傑、張雨生、葉全真、庹宗華
製作	延平工作室／飛碟唱片
年份	1989

七匹狼

　　1989年初，本片導演朱延平以臺語歌王葉啟田事蹟掛帥的電影《愛拼才會贏》，在市場上並沒有得到預期的成功。於是他馬上修正了製作路線——大幅度拉低主演歌星的年齡，起用王傑和張雨生這兩位1988年起在臺大紅大紫的青年偶像歌星，開發當地青少年的電影市場。為了更準確掌握青少年大眾文化的脈膊，朱延平又拉攏了在臺灣最擅長製造流行風潮的「飛碟唱片」公司，和意圖進攻青少年市場的臺灣飲料界龍頭「黑松汽水」作企業上的結合。結果，一部單純的作品在新的行銷策略下，被引伸成為「流行事件」，在臺灣青少年觀眾當中引爆了風潮。據統計，《七匹狼》4月1日首日公映，單在臺北地區的賣座數字即達新臺幣420萬元（折合約17萬美元），這是臺灣電影1989年度票房最出色的作品。

　　就影片本身的製作成績而論，《七匹狼》堪稱為一部有水準的臺產商業片。故事架構和人物關係脫胎自美國片《七個畢業生》（*St. Elmo's Fire*，1985，又譯《聖艾摩之火》），描述七個男女同學和情人之間的愛情和友情故事。本片成功之處，是能把

劇情作本土化的包裝，不但流暢自然，而人物之間的感情關係也贏得本土觀眾共鳴。所以，像王傑（演性格孤傲的世豪）、張雨生（演暗戀小茹的大男生小雞）、金玉嵐（演因遭強暴而跟飛車黨老大鬼混的董婷）、馬萃茹（演暗戀鄭浩的小女生小茹）等男女歌星，其實都談不上突出的演技，但因角色塑造能配合其本色派表演，依舊得到觀眾喝采、認同。至於當前臺灣影壇首席小生庹宗華（演豪放倔強的街頭鬥士鄭浩），和首席小旦葉全真（演一再被男人玩弄感情的唱片製作人方蓉），其角色也有所發揮。

身為臺灣首席商業導演的朱延平，在本片不再賣弄曾習以為常的胡鬧笑料，處處顯出謹慎而節制的創作態度，稱職地炮製了這個融浪漫與勵志於一爐的都市愛情悲喜劇。由王傑、張雨生、邰正宵、姚可傑、星星月亮太陽等壓軸大合唱的主題曲〈永遠不回頭〉搖滾熱血，唱遍了大街小巷。

愛在他鄉的季節

導演	羅卓瑤
編劇	方令正
演員	梁家輝、張曼玉、文希蓮
製作	嘉禾電影
年份	1989

　　中華民族當前最大的一個悲劇是：很多中國人都不願意再做中國人。無論是香港人、臺灣人或是大陸人，近幾年來都熱衷移民，爭相離開他們原來所生長的地方，到異鄉去做外國人。為了達到這個目的，他們不惜拋棄原來的家庭、職業和理想，甚至不擇手段去爭取居留他鄉的機會。不過，這樣的日子到底是幸福？還是悲哀呢？

　　本片在題材與風格上有點類似去年（1989年）的金馬獎最佳影片《三個女人的故事》，同是以美國紐約為故事背景探討移民問題，不過本片將焦點集中在一對大陸年輕夫婦南生（梁家輝飾）和李紅（張曼玉飾）的傳奇遭遇。劇情描述李紅經波折終於拿到簽證去美國，但個人獨居異鄉的苦悶教她受不了，寫信說想回家，南生卻叫她挺下去不要回來。未幾，李紅音訊斷絕，南生在朋友資助下從墨西哥偷渡入美國找尋李紅，吃了不少苦頭，終於在當地土生的華裔少女阿珍（文希蓮飾）協助下追尋到李紅的下落，卻發現她已完全變了另一個人。

　　在結構上，編導採用了公路電影和尋人電影的方式，透過南

生一段一段的旅程和好幾位跟李紅有點接觸的人士的轉述中,重新拼湊出李紅的圖像:她到美國之後到底遭遇了什麼事?她到底變了一個什麼人?這不單是南生所急欲知道的,也是觀眾最有興趣瞭解的關鍵所在。羅卓瑤處理這對患難夫妻的移民悲劇,大體上拍得相當真切投入,演員表現亦佳,但對於李紅最後變成瘋子的安排較欠合理交代,顯得過分戲劇化。

除了男女主角之外,本片也透過南生的尋人故事展示出其他在紐約賴活著的一些移民眾生相,包括;為了取得綠卡而跟畫廊簽下賣身契畫行貨的大陸畫家;為了存錢從白人區搬走而整天在哈林區擔驚受怕的臺灣小吃店老闆;孤獨地經營洗衣店的一代老移民,和從小離家出走在外流落的臺北移民第二代。其中,由美籍華裔少女文希蓮扮演的阿珍演得十分逼真生動,而她跟南生之間發展出來的一段既可笑復可嘆的人際關係亦為國片中罕見。

滾滾紅塵

導演　嚴浩
編劇　三毛、嚴浩
演員　林青霞、秦漢、張曼玉
製作　湯臣電影公司
年份　1990

　　由名作家三毛與導演嚴浩聯合編劇的《滾滾紅塵》，是一部影射民國名人張愛玲與胡蘭成戀愛故事的新文藝腔電影，劇情雖以中國近代史上最動盪的十多年（1938年至1949年）作為故事背景，企圖架構出一段史詩般的大時代戀曲，但情節本身卻難脫才子佳人式的俗套安排，深度與廣度都跟史詩片的要求不相稱。

　　《滾滾紅塵》以男主角章能才（秦漢飾）撫今追昔的口吻，回憶數十年前他跟女作家韶華（林青霞飾）之間的一段戀情，韶華是出身自封建大家庭的才女，能才則是在日本人手下辦事的文化官。他仰慕她的才華，主動登門拜訪，兩人不久就戀上了。甜蜜的關係直至韶華的好友月鳳（張曼玉飾）出現才有了裂痕，因為月鳳點出了能才的特殊身分：他是漢奸。在中日戰事方酣之際，女作家怎麼能跟漢奸談戀愛呢？

　　事隔數年，戰事已落幕，能才遠走鄉下躲藏，韶華抱著再續前緣的心態去找能才，竟發現心目中的白馬王子對愛情不忠，與女房東有染。傷心之下，韶華回到上海自我放逐，在暗戀她的商人（吳耀傑飾）經濟支助下成為社交名媛。未幾國共內戰又起，

月鳳因政治理想而獻身，韶華則跟在街頭重逢的能才舊情復熾。最後，韶華犧牲了自己逃出生天的機會，將她一生中最愛的男人送上了離開大陸的最後一班船。

　　就愛情片而論，能才與韶華的一段情其實是相當曲折奇情和具備感人元素的，但編導沒有深入特定時光細加描寫，反而採用了類似小說的分章分節敘述方式，硬把全片破開成為幾個時空不同的大段落，使情節的發展無法一氣呵成。此外，編導又刻意地將韶華所寫的小說白玉蘭中的愛情故事（玉蘭與春望演出的情節）分段插入主情節中以作對比，益發使敘事形式趨於複雜，不利於劇情的感性發展。相形之下，嚴浩的導演技巧也顯得造作和不順暢，較其前作《似水流年》的言情細膩自然遜色不少。

　　不過，本片的壓軸戲拍攝得十分地出色，只見潮水般的逃難民眾為了擠上最後一班船離開大陸而像熱鍋上的螞蟻推拉碰撞，生離死別的民族苦難盡在不言中。導演對場面的控制和氣氛的掌握都達到了令人瞠目結舌的地步，值得一讚。

<table>
<tr><td rowspan="6">客途秋恨</td><td>導演</td><td>許鞍華</td></tr>
<tr><td>編劇</td><td>吳念真</td></tr>
<tr><td>演員</td><td>陸小芬、張曼玉</td></tr>
<tr><td>製作</td><td>高仕電影公司、中央電影公司</td></tr>
<tr><td>年份</td><td>1990</td></tr>
</table>

　　這是一部感情豐富的電影。故事中的兩母女，以香港導演許鞍華與她的日裔母親為人物原形，故特別真實而細膩。編劇吳念真將這個母女親情的故事提升至個人對國家感情的追求，更顯得不平凡。

　　本片劇情主要描述日籍女子葵子（陸小芬飾）在中日抗戰期間因賭氣來到了中國東北的滿州，而於戰後因緣際會地嫁給了年輕的中國軍官（李子雄飾）。軍官退伍後，將妻女留在澳門的老家，自己前往香港工作。此後，不諳中國話及風俗習慣的葵子，飽嘗了客在異鄉的落寞和被人歧視的委屈，甚至以此跟女兒曉恩（張曼玉飾）產生了感情上的裂痕。曉恩在英國念完了碩士回港，陪伴母親重回日本故鄉省親之後，才感受到當年母親處境，也體會了母親有苦無處訴的心境。於是，兩人恢復了親密的母女情。

　　本片的故事時空頗為複雜，從四十年代的中國大陸，到五十年代的澳門和六十年代的香港，再到七十年代的英國、日本、香港與廣州。編導以曉恩的感情為主軸，透過旁白與倒敘技巧把不同時空串連起來，處理相當流暢自然。但後半段部分回憶場面的

穿插還是略為突兀，曉恩留學英國的部分也拍得粗糙。

　　陸小芬和張曼玉在本片分飾母女，造型與演技各有千秋，感情抒發相當真摯自然，使彼此從對抗到諒解的過程具有說服力。另一方面，當老中醫的祖父（田豐飾）所帶出的副線，表現出傳統文化人對祖國的熱愛，雖自身遭受折磨，仍勸下一代不要對祖國前途失望，於此時此刻看來，更是令人鼻酸。

明月幾時圓

導演　陳耀圻
編劇　華嚴、Pi Ko
演員　繆騫人、陸小芬、張復健
製作　寬聯電影公司
年份　1990

　　已成名的導演通常很難放棄其固有的風格而從事新的電影技巧或風格上的探索，國片影壇尤其如此，但導演陳耀圻是一個例外。在七十年代，陳耀圻曾是臺灣影壇相當重要的一位主流導演，著名作品有《無價之寶》（1972）、《愛情長跑》（1975）、《蒂蒂日記》（1976）、《源》（1980）等，但他在隱伏影壇七年後復出執導劇情片，卻選擇了一條「非主流電影」之路。在去年的作品《晚春情事》（1989）中已嘗試淡化劇情，今年的新作《明月幾時圓》踏出的腳步更大，在電影風格上呈現出一種精緻化的反樸歸真之感。

　　本片根據女作家華嚴的同名長篇小說改編，劇情描述女作家萬采紅（繆騫人飾）本來家庭事業都十分美滿，但因丈夫向宇歌（張復健飾）突然跟她坦承婚前曾跟別的女人發生關係，在美國有了一個私生子，導致萬采紅平靜的生活中激起陣陣漣漪。萬采紅曾經寫了一本得獎的小說《愛與寬恕》，教人寬恕之道，但當事件發生在她自己身上時，她是否也能寬恕別人呢？

　　單就故事而言，本片劇情其實擺不脫一般家庭倫理片的俗套，

但因編導採取了一種在國片前所未見的敘事方式，遂使《明月幾時圓》顯出特別的韻味。陳耀圻大膽地將故事中含有的激情和煽情元素從銀幕上刪除，改採最原始的定鏡拍攝和對白敘述來交代十分複雜的人際關係。這種近似舞臺劇的處理方式粗看會嫌呆板，但觀眾卻得以集中精神仔細觀察萬采紅在事件發生後的整個心路歷程。她最初對丈夫的欺騙行為的確很不諒解，用流產來作為報復手段。後來，她經歷了小說研習班英俊學生的偷情誘惑、婆婆對她交男友的謠言考驗，以及在陝北旅行時目睹妹妹萬采麗（陸小芬飾）遭遇翻車意外的生死大劫，終於體會生命無常，很多事情都不必加以計較，於是親自到新加坡將本來已經交給別人撫養的丈夫的私生子接回家裡，讓他們父子團聚，成全了「愛與寬恕」的主題。

由於導演刻意將明顯的激情場面淡化處理，因此觀眾在移情上的滿足感會打折扣，但相對而言會增加知性的感動，尤其對當前臺北的中產階級精神面貌與表現，和暗地裡波濤洶湧的人際關係都有一個深入的省察機會。在影片技術上，郭木盛的攝影與李顯東的燈光均表現得十分出色，貼切地以一塵不染的畫面來詮釋這個冷靜而理智的臺北都會故事。張弘毅的配樂在空鏡場面時大大發揮了情緒烘托之功，是他的又一次精彩表現。

附記

1969年國聯影業公司出品過同樣名為《明月幾時圓》的電影，則改編自瓊瑤小說《月滿西樓》之《形與影》，由郭南宏導演，甄珍、劉維斌、鈕方雨、吳風等主演。

導演	朱延平
編劇	葉雲樵
演員	庹宗華、劉德華、柯俊雄
製作	朱延平電影工作室
年份	1990

異域

　　《異域》原是六十年代在臺灣出版的一本轟動一時的小說，作者鄧克保（柏楊化名）以悲憤筆觸寫出一批在國民黨撤離中國大陸時被遺棄的「孤軍」，如何在中緬邊界自力更生，最後無奈撤回臺灣的事蹟。

　　導演朱延平一改他過往拍攝喜劇的馬虎態度，相當嚴肅地處理本片。整部影片雖因軍事支持不足而無法拍出較大的戰爭氣氛，敘事手法的單調也局限了藝術層次的提升，但本片對於原著精神的掌握，以及感人場面的經營，還是相當成功，稱得上是臺灣電影界今年的一次漂亮出擊。

　　在編劇葉雲樵的剪裁下，《異域》以鄧克保（庹宗華飾）和政芬（顏鳳嬌飾）一家的遭遇為主線，華中興（劉德華飾）與小紅（王靜瑩飾）及伙夫頭（顧寶明飾）之間的三角感情發展為副線，再穿插以李國輝將軍（柯俊雄飾）與軍長李彌（谷峰飾）之間的立場衝突，以及戰士出生入死的袍澤之情，形成了相當豐厚的感情內容，使本片在一連串的撤退與戰爭場面之外，還有不少人性的流露。

但片中最教人感動的，還是孤軍在面對國民黨政府的冷漠時所表露的「悲憤之情」。當孤軍及家眷在中緬邊界掙扎求存時，設在曼谷的雲南軍事指揮部卻在大宴賓客、醉生夢死，強烈的對比使赴宴的李國輝和鄧克保一家感到恍如隔世，也使人對孤軍的犧牲感到不值。

　　為了商業上的考慮，《異域》的插曲和配樂有使用過多之弊，但在結局時以王傑主唱的〈亞細亞的孤兒〉來形容這批孤軍，卻有畫龍點睛之妙。

黃袍加身

導演	邱銘誠
編劇	許仁圖
演員	王一正、葉全真
製作	龍祥影業公司
年份	1991

　　本片是以臺灣臺北橋下的苦力和紅燈區的雛妓為主角。一方面刻劃社會上這兩個底層族群的生活形態，讓觀眾增加對他們的瞭解，另一方面，則大膽暴露政府官員的枉顧現實，以及民意代表的勾結黑道，表現出鮮明的社會批判意識。

　　本片劇情描述鄉下青年洪金生（王一正飾），因幼時父母求籤，說他命中有「黃袍加身，眾人跪拜」的帝王命運，因而整天憧憬著飛黃騰達。最後他卻淪為臺北橋下的苦力，終日為生計奔馳。直至有一天，他被人找去充當喪禮上的道士，穿上黃袍讓喪家跪拜，他才猛然醒覺自己的宿命原來如此。

　　另一方面，洪金生愛上雛妓采鳳（葉全真飾），意圖協助她逃跑。不料采鳳被妓女戶的保鏢捉回去毒打，並加以囚禁。洪向市議員高文雅求救，不料這個議員竟與黑道分子有勾結，反而欺壓正直的可憐人。最後，因一名老苦力被詐騙保險金致死，而激起眾怒。苦力們追打高文雅，包圍妓院，跟警察對峙，采鳳終於趁機逃出生天。

　　編導以悲憫之情來描寫苦力的生活形態，雖然安排了戲劇性

的情節，但塑造的角色鮮明有力。編劇許仁圖以大量臺灣本土的
俚語作對白，增強了影片的生活感，並讓一群臺灣演員發揮演技。

　　作為一部以暴露社會黑暗面為主要訴求的電影，本片較解除
戒嚴（已故總統蔣經國1987年頒令，縮減軍事管制範圍；回歸憲
法上行政及司法機關職權；人民可依法組黨結社及集會遊行等）
以前拍攝的另一部臺灣電影《超級市民》（1985）大膽寫實得
多。例如：揭露一些民意代表的惡劣行徑、批評臺北政府官員照
顧苦力的方式，這些都突破過去臺灣電檢上的禁忌。尤其是壓軸
戲的苦力與警察對抗的場面，拍攝得相當具有煽動性，這在臺灣
的寫實電影中為不可多得之作。

編劇、導演　李安
演員　　　　郎雄、王萊、王野同
製作　　　　李安電影公司、優異製作公司
年份　　　　1991

推手

　　本片以美國東部紐約市為背景，描寫中國傳統人倫。格局不大，但編導手法細緻。

　　片中描述太極拳高手朱師傅（郎雄飾）退休後，離開北京到美國倚靠獨子曉生（王野同飾）。朱曉生是事業有成的電腦博士，娶了美國妻子瑪莎，生下天資敏銳的兒子傑米。一家人生活本來相當幸福，但自從言語不通、生活習慣並不相同的父親抵美之後，跟瑪莎無法融洽相處。朱師傅因此離家出走，在當地唐人街一家餐館洗碗維生。又因為不服被勢利眼的老闆差遣，露了一手氣功絕技而成為新聞人物。曉生希望接父親回家同住，朱師傅則寧願獨居，過著老人家自由自在的生活。

　　這部以中美文化衝突為背景，刻劃老人心境的電影，敘事方法跟一般傳統華語片很不相同。影片開場後只是用一連串的生活細節來對比朱師傅與瑪莎之間的矛盾。例如中餐對西餐、毛筆對電腦、朱師傅戴著耳機聽京戲，並同時朗聲跟著唱戲，因而打擾瑪莎撰寫小說等，鏡頭言簡意賅。又如全家進餐的時候，曉生一邊用筷子與刀叉吃飯，一邊以英語和華語翻譯，並解釋父親與妻

子間的嘀咕抱怨，生動有趣地呈現出中外聯婚家庭生活的磨難和尷尬。

　　對於朱師傅與曉生的父子情，編導沒有花太多筆墨描寫，但依舊收到動人效果。另一方面，朱師傅在中華活動中心授課時，認識了來自臺灣的陳太太（王萊飾）。兩人的黃昏之戀，加添了不少喜劇情趣，也點出老人家微妙的感情需求。老牌演員郎雄與王萊都對角色有深刻體會，演技精湛。來自中國大陸的王野同扮演文化夾縫中的兒子，也頗能令人認同。

導演	關錦鵬
編劇	邱戴安平
故事	焦雄屏
演員	張曼玉、秦漢、吳啟華、梁家輝
製作	威禾電影公司
年份	1991

阮玲玉

　　本片是一齣傳記片，探索三十年代中國上海著名女演員阮玲玉自殺前幾年的生活面貌。

　　本片採用「戲中戲」的結構來推展劇情。首先出現的是導演關錦鵬與女主角張曼玉的對話。然後帶入主題，從阮玲玉（張曼玉飾）作為名演員之後開始鋪陳，交代她好跟幾位大導演，如卜萬蒼、吳永剛、費穆以及蔡楚生（梁家輝飾）等合作的經過，重點描述她在演技上的精進歷程。

　　另外，導演在電影中細緻地刻劃阮與丈夫張達民（吳啟華飾）、同居人唐季珊（秦漢飾）之間複雜的三角關係，並道出蔡楚生與阮玲玉一段罕為人知的感情。穿插其間的是，導演與演員之間的討論場面、導演訪問當年與阮關係密切的人的片段，以及阮玲玉當年主演多部名片如《神女》、《小玩意》、《桃花泣血記》的片段。導演希望藉此客觀而完整地勾畫阮玲玉其後由於「人言可畏」而自殺的底蘊。

　　對三十年代中國電影略有認識的觀眾，在欣賞時可能會覺得內容相當有趣。因為當年耳熟能詳的影壇名人都相當神似地重

現銀幕，是一次中國電影史回顧。但是對故事背景全無所知的觀眾，觀賞時可能會感到吃力。此外，紀錄片與劇情交錯的敘事形式，也會打斷觀眾的思路，難以一氣呵成，無法達到引起觀眾共鳴的戲劇效果。

本片認真地重塑當年的時代氛圍，像夜總會場景就甚具三十年代上海風味。本片更加穿插上海話的對白，且全部由演員以同步錄音方式演出，具有真實感。張曼玉細膩而傳神的演繹，也在銀幕上成功重現阮玲玉的光輝形象，她並因此而奪得本屆金馬獎最佳女主角的后冠，其後又獲得第四十二屆柏林國際影展最佳女演員銀熊獎。

西部來的人

編劇、導演、攝影	黃明川	
演員	吳洪銘、蕭翠芬	
製作	映象觀念工作室	
年份	1991	

　　《西部來的人》一片的出現，對臺灣電影界而言具有相當強烈的象徵意義。因為這部影片完全在體制外獨立完成，從導演到演員又都是傳統電影工業界以外的新鮮人，加上題材的冷僻，發行放映上的新嘗試（在臺北市的少數西片戲院上映），都構成了惹人注目的話題。

　　本片導演黃明川曾在美國研習繪畫及從事商業攝影達十年之久，回臺後從事公共電視的紀錄片拍攝工作，後籌集得資金開拍第一部劇情片《西部來的人》。

　　本片故事大致描述一位已經漢化的泰雅族人阿明（吳洪銘飾），因為對自己的命運感到十分困惑，在回到臺灣後到故鄉澳花村時出了一場車禍。一名泰雅老人救了阿明，並將他安置於雞寮中棲身。老人與兒子阿將（陳以文飾）於山區的礦場採礦維生，但阿將對澳花的落後生活甚為不滿，朝思暮想要到臺北大都會闖天下。一天，小雛妓秀美（蕭翠芬飾）從臺北逃回澳花躲避流氓，跟兒時伴侶的阿將產生了衝突，又造成了阿明之間的誤會。最後，歷盡滄桑的阿明，發現了村中的一名瘋癲老人，竟是

他當年遺棄的父親。糾纏心底多時的身分認同心緒，至此得以解放。

身兼編劇，導演、攝影三職的黃明川，將全片的場景放在臺灣東部的偏僻山區，藉著一個尋根的故事來搜尋臺灣原住民以至臺灣文化在身分認同上的困境。在主題的闡述方面，他頗能成功地描寫了人離開故鄉，再回頭已難以適應的無奈事實。不過，在整個製作技巧上，除了攝影稍具專業水準外，其他從幕後到幕前的表現都頗為生疏粗糙，有濃厚的業餘電影味道，娛樂性方面當然更談不上了。

為了表現回歸大自然的主題，本片中出現了很多阿明全身赤裸走向大海和在沙灘上躺臥的鏡頭，在臺灣電影中當屬首見。此外，本片基於寫實要求，運用了大量的泰雅語對白，而且還以優雅的泰雅語講述了一個頗富哲學性的寓言故事。在一向以城市化為中心的臺灣影壇，《西部來的人》顯然是對臺灣原住民文化的致敬之作。

暗戀桃花源

導演、編劇	賴聲川
演員	林青霞、金士傑、李立群、顧寶明、丁乃箏
製作	表演工作坊
年份	1992

　　由賴聲川率領表演工作坊原班人馬製作的這部電影，除劇本改編自同名舞臺劇之外，整個演出內容和風格也十分舞臺化，可以說是臺灣電影的一個新嘗試。

　　本片劇情，描述兩個劇團陰差陽錯地安排在同一個舞臺上排戲。一方是演悲劇《暗戀》，另一方則是喜劇《桃花源》。雙方人馬從最初的輪流排演，發展到兩齣戲在同一個舞臺上過招，呈現一種特殊的荒謬感。在杜可風的攝影、張叔平的美術、與日本爵士音樂家板橋文夫、梅津和時精彩配樂烘托之下，這齣舞臺劇電影也恰當地發揮了電影媒介在視聽方面的藝術魅力，成績教人興奮。

　　《暗戀》的內容是描述一對戀人江濱柳（金士傑飾）與雲之凡（林青霞飾），在中國上海市一個小公園話別。男的原以為女朋友只是回昆明老家過節，不料動盪時局卻使他們一別四十年。最後，年老的江在報上登尋人啟事，才找到雲重聚，但雙方均已面目全非。

　　《桃花源》則改編自陶淵明的古典名著，描述無能的漁夫

老陶（李立群飾），因為受不了妻子春花（丁乃箏飾）與袁老闆（顧寶明飾）偷情，一氣之下，乃往鄉中河流的上游釣大魚，不料誤入桃花源。

由於本片忠實記錄舞臺上的演出，因此也同時接收了原劇的優點與缺點。《暗戀》的片段較接近電影寫實本質，表演和氣氛的抒發，都比較自然細膩。尤其在舞臺下的導演助理暗戀《暗戀》導演的戲外戲，篇幅不多卻收畫龍點睛之效，充分發揮意在言外的對比藝術。

《桃花源》部分的誇張演出和繞口令的對白，經電影鏡頭的放大後顯得趣味大失。比較出色的是，兩個劇團同台排戲時的對白和動作錯置，設計巧妙，也發揮了電影分鏡的優勢，成為全片最令人開心的一個高潮。

<table>
<tr><td rowspan="5">皇金稻田</td><td>**導演、編劇**</td><td>周騰</td></tr>
<tr><td>**演員**</td><td>邵昕、林建華、戴立忍、王曉詩</td></tr>
<tr><td>**製作**</td><td>福元影業有限公司</td></tr>
<tr><td>**年份**</td><td>1992</td></tr>
</table>

　　本片是臺灣影壇一個相當大膽的嘗試，它以中國演員來演繹以日本人為題材的故事，批判中日戰爭期間日本好戰軍官的偏激行為。雖然編導手法稍嫌生硬，但卻展現了開闊的創作野心。

　　劇本採用倒敘的結構來交代情節，描述在1990年，年邁的日本商人稻川信友帶著孫子淳一（林建華飾），來到中國南部某山區祭祀當年在華作戰時被濫殺的亡魂。信友回憶他年輕時以翻譯官的身分在日本憲兵隊首次目睹上司井上少佐（邵昕飾）時的迷茫心態。井上是激進派軍官，具有大日本主義的民族優越感，對於受傷殘廢的軍官不惜逼他切腹殉國。

　　井上率領部隊圍剿中國游擊隊，抓到了老百姓田詩（戴立忍飾），並認定他是情報員，遂用盡嚴刑逼供。田詩堅決不認罪，井上竟加以雞姦，並強逼田詩切腹自盡。另一方面，被帶回憲兵隊的勞軍團藝妓金子（王曉詩飾）也成了井上的洩慾工具，令信友越來越懷疑這場戰爭的意義。結果信友在信心崩潰後檢舉了井上的罪行。五十年後，信友帶著已皈依佛門的井上回到中國懺悔贖罪，並安排他跟田詩的孫子擁抱和解。

編導透過溫文有禮的信友中尉（林建華兼飾），以側筆刻劃井上的英姿勃發、剛愎自用，和因自信心過分膨脹之後形成的大和民族優越感，對比之下，形成鮮明有力的性格衝突。

兩位臺灣年輕演員也頗能掌握住日本軍官的氣質和言行舉止，演來頗具說服力，日語對白的適當運用，也加強本片的實感。不過，編導呈現批判主旨的手法太露痕跡，例如井上對田詩和金子那種走火入魔的折磨方式已遠離日本軍官的本分，反而變成了編導過分自覺的主觀發洩。

<table>
<tr><td>青少年哪吒</td><td>編劇、導演
演員
製作
年份</td><td>蔡明亮
陳昭榮、李康生、苗天
中央電影公司
1992</td></tr>
</table>

臺灣新導演對青少年電影普遍情有獨鍾，除了跟個人成長經驗有關、題材較易掌握之外，製作成本的限制應該也是一個不可忽視的要素。本片就是一個鮮明的例子。

影片的故事性十分薄弱，主要在交互穿插兩個主角在幾天中的生活遭遇，反映當前臺北邊緣少年的切面圖。阿澤（陳昭榮飾）靠偷竊公共電話的錢箱和電動遊戲機的電子板維生，整天騎著摩托車在臺北市西門町鬧區附近穿梭，白天流連電動玩具店，晚上則與好友阿彬（任長彬飾）一齊作案、交女朋友。

另外，小康（李康生飾）跟開出租車的父親（苗天飾）感情冷淡，又對聯考制度不滿，因此偷偷從補習班退學，領走補習費到西門町浪擲光陰。小康偶然跟蹤了阿澤，發現他的生活多采多姿，但卻沉淪灰暗。小康於是暗中扮演懲惡懲奸的哪吒，結果兩人仍然是各走各的路，小康繼續活在孤獨之中。

編導刻意用寫實手法和檔案式素材，塑造片中幾位青少年主角，突顯他們在惡劣的生存環境中，如何浪費生命。由於選角得宜，更使這些初登銀幕的影壇新秀看來像極了真實生活中，在西

門町街頭遊蕩的九十年代「新人類」。像阿澤毫無目的的叛逆行為（在十字街頭等到紅燈時，隨便拿起一根鐵棒便敲破旁邊車子的照後鏡）、小康對考試的壓抑和自虐傾向、阿澤女朋友阿桂的無貞操觀念等，都普遍存在於臺灣的現實社會裡，教人強烈地感受到臺北都會生活的可悲。

　　本片內容雖然寫得頗為深刻，電影形式卻相當粗糙。大部分的夜景畫面彷彿曝光不足，而且構圖平面化，全部用實景拍攝，卻看不出西門町的整個環境特色，就像其主題一樣，過分誇張了現實社會陰暗面，而顯得以偏概全了。

飲食男女

導演	李安
編劇	王蕙玲、李安、 詹姆斯・沙穆斯（James Schamus）
演員	郎雄、楊貴媚、吳倩蓮、王渝文、 歸亞蕾、張艾嘉
製作	中央電影事業股份有限公司
年份	1994

　　李安連續拍攝了兩部以美國華人社會為背景的倫理片之後，首次把鏡頭轉向臺北，探討父女關係。雖然本片的通俗味道更濃，故事和人物的設計也更刻意，不過李安揉合中國人情與西洋格調的敘事風格始終如一。

　　鰥夫老朱（郎雄飾）是圓山大飯店的主廚，他獨力把三個女兒撫養長大，但欠缺與女兒溝通的技巧，以致全家人只好依賴每週一次的晚飯共聚來互通訊息。朱家三位小姐：大女兒家珍（楊貴媚飾），老二家倩（吳倩蓮飾）及老三家寧（王渝文飾），三人的個性與生活方式差異甚大。老朱每次都為女兒弄一桌豐盛佳餚來展現對她們的愛，但女兒無法體會，反倒是他每天為鄰居錦華（張艾嘉飾）的女兒做飯盒，成就自己一段美滿良緣。

　　「吃飯」在本片中具有特殊的儀式作用，幾乎每一場重點的感情戲都跟「吃」有關，頗能掌握住中國人「民以食為天」的民族特性。老朱無論在大飯店或是在家裡都不斷做菜，導演也藉映象效果在鏡頭前端上近百道令人垂涎的佳餚，成為本片的最大特色。

至於父女四人的愛情故事，編導以四線交錯方式進行，在影片前半段稍顯凌亂，角色之間的對白也嫌太多，使觀眾難以入戲。幸而在錦華的母親梁太太（歸亞蕾飾）出現之後，情節發展逐漸集中，喜劇趣味與父女感情也發揮了吸引力。歸亞蕾的聒噪老太太造型搶戲有功，而吳倩蓮具有層次感的細膩演出則頗具大將之風，使她倆成為群戲之中最有魅力的兩位演員。

活著

導演　張藝謀
編劇　余華、蘆葦
演員　葛優、鞏俐
製作　年代國際股份有限公司
年份　1994

　　在今年坎城影展，本片勇奪「評審團大獎」及「最佳男演員獎」，是一部製作嚴謹，而且時代氣息濃厚的劇情片。藉著徐福貴（葛優飾）和家珍（鞏俐飾）這對患難夫妻四十年來的曲折遭遇，反映中國老百姓的苦難和共產社會的愚昧，人要在這樣的環境下好好活著可真不容易。

　　本片改編自余華原著的同名小說，劇情開展於四十年代。福貴原是富家少爺，因好賭而將祖宅輸給皮影戲班主龍二。妻離父喪之後，福貴頓時孑然一身。待家珍帶著女兒鳳霞與新生兒子有慶重回福貴身邊時，他決定好好做人，借了龍二的皮影到處巡迴唱戲謀生。不料正逢國共內戰，福貴與助手春生先是被國民黨軍隊拉伕，後來又成為共軍俘虜，好不容易才回到故鄉。

　　此時，正值五十年代的大躍進時期，家家捐鐵煉鋼，企圖超英趕美解放臺灣，結果搞得人仰馬翻。福貴的獨子有慶在一宗車禍意外中死亡，到了六十年代，僅有的一女鳳霞也因流產失血過多去世。

　　影片的內容豐富、生動，戲劇吸引力頗高。張藝謀在處理手

法上有意避免曲高和寡，改走庶民味道濃厚的通俗路線。由於刻劃人物感情深刻自然，而且能從細節中嘲諷現實，用小老百姓的無奈口吻對共產社會的諸多荒謬現象指桑罵槐，因此其藝術創作格調仍維持在一個相當高的水準。

葛優扮演的福貴無疑是支撐全片的骨幹，他的落魄造型和高度投入的演出，將小人物只求賴活著的生活哲學發揮得淋漓盡致。例如他自我揣度著將祖宅輸給龍二其實是因禍得福，要不然被槍斃掉的人就是他，因而沾沾自喜；又如他先後向兒子有慶、孫子饅頭講「雞養大了變鵝……」的歪理，但兩次的說法已有所不同，反映出福貴在不同時代對共產主義的看法已大有差異。至於鞏俐的戲分雖然較少，但與葛優的搭檔仍相當貼切自然，是她另一次成功的演出。

超級大國民

導演	萬仁
編劇	萬仁、廖慶松
演員	林揚、蘇明明、柯一正
製作	萬仁電影製作有限公司
年份	1994

　　本片堪稱是一齣政治悲情之作。臺灣自解除戒嚴令後，雖已出現過不少以政治為主題的電影，但都採取迂迴曲折或避重就輕的方式來處理，從沒有一部像本片這樣，如此旗幟鮮明地批判五十年代白色恐怖時期殘害人性和生命的行徑，並且在銀幕上毫不掩飾地暴露當前臺灣選舉的買票歪風。

　　本片描述老人許毅生（林揚飾）坐政治黑牢十六年、養老院自我放逐十多年後，有一天突然夢見當年被他無意中出賣入獄的好友陳政一（柯一正飾）被槍斃的情景。他決心外出找尋陳的墓地，於是住到女兒許秀琴（蘇明明飾）家中。

　　在探訪當年難友查問有關資料時，他黯然發現人事已非。他們當年捨身追求政治理想的風尚已蕩然無存，現今搞政治的人不是聚眾示威抗議，就是用金錢賄選買票。他的女婿因幫人買票助選而遭收押；女兒滿腔怨憤責難他當年為搞政治強逼母親離婚並導致她自殺，使他無言以對。最後，他在偏遠竹林中找到陳政一和其他被人遺忘的政治受難者墓地，含淚在他們墳頭上點起燭光。

　　影片主要反映男主角的一段悲傷的政治旅程，過去發生的政

治悲劇在他訪尋難友過程中逐漸浮現，氣氛沉重肅穆。導演把一些舊照片與現在的同一場景作對照，並特別聘請編劇家吳念真撰寫主角的閩南話內心獨白，加強物是人非的淒楚感。在編導刻意經營下，影片從頭到尾都看不到光明和希望。

已患中風的林揚，憑本片獲本屆金馬獎最佳男主角獎，主要得力於他的表演使哀莫大於心死的沉痛感籠罩全片。不過，戲劇張力雖強烈，但仍然欠缺變化。

<table>
<tr><td rowspan="6">麻將</td><td>編劇、導演</td><td>楊德昌</td></tr>
<tr><td>演員</td><td>唐從聖、張國柱、張震、
王啟贊、柯宇綸、
維吉妮・拉朵嬡
（Virginie Ledoyen）</td></tr>
<tr><td>製作</td><td>Atom Films</td></tr>
<tr><td>年份</td><td>1996</td></tr>
</table>

　　楊德昌的電影素以角色眾多、結構複雜、深入探討臺北社會脈動等特色獨步臺灣影壇，新作《麻將》亦不例外，只是做得更年輕化、更通俗化、更國際化。

　　幾年前，楊氏已經在前作《青梅竹馬》中剖析過美國和日本文化對臺灣的影響，又在《牯嶺街少年殺人事件》中處理過六十年代崛起的青少年幫派問題。《麻將》可以說是前述兩部作品的綜合變奏。全片透過一個斂財騙色青年四人幫在幾天之內的離奇遭遇，反映當前臺北市在表面上已邁向國際化的庸俗荒謬本質。無論是老中還是老外，都只是把這片土地當作冒險家樂園而已。然而，無論這批冒險家自以為有多聰明，都擺脫不了命運的嘲笑和作弄。到了最後，純真的愛情仍然是唯一的救贖。老套嗎？也許，但是有更好的答案嗎？

　　本片故事是從四個臺北的小混混身上展開的。核心人物紅魚（唐從聖飾）是富商之子，可是跟父親關係惡劣，他利用從奸商父親（張國柱飾）身上學到的一套處世哲學（每個人都等著別人教他怎樣生活；千萬不能動感情），所以他會對落難臺北的法國

少女瑪特拉（維吉妮‧拉朵嫣飾）伸出金錢援手，目的卻是要把她賣作應召女郎。編導對這種人的教訓，是讓他親眼目睹正在跑路的父親與情人（一個年輕的老師）服毒自殺。他的啟蒙師父推翻了自己的理論，放棄金錢而選擇愛情，紅魚的思想架構受此打擊而整個崩潰，最後只有站在窗前發呆。

以年輕肉體作武器的髮型師香港（張震飾），自以為可以對任何女性予取予求，甚至利用愛情為餌哄騙才認識一天的女孩（不是落翅仔，是規矩的上班族）自願跟四人組的朋友上床。紅魚利用香港這種天賦來掌控老女人安琪拉（吳家麗飾），藉此作為「有仇必報」的手段。不料安琪拉和兩個中年豪放女反過來把香港耍弄得狼狽不堪。香港的縱慾收場是自信心大失而痛哭流涕。

貌不驚人卻擅於裝神弄鬼的牙膏（王啟贊飾）是四人組中最能掌握生存之道的小嘍囉。他不像紅魚那麼愛作大哥，也不像香港那麼愛現，但要狠起來絕不後人，假扮小活佛騙人也頭頭是道。當四人組的另外三人分崩離析時，牙膏馬上找到另一批更年輕的小混混繼續行走江湖，所謂「草根小人物」的特性，在牙膏身上相當鮮活地表現出來。

至於新加入四人組的綸綸（柯宇綸飾），可以說是全片唯一的「好人」，他從頭至尾「出淤泥而不染」，只是規規矩矩地作他的英文翻譯。不過，在表面的柔弱之下，他也表現了過人的膽色，暗中挽救幾乎被賣的瑪特拉，在面對黑道分子（吳念真飾）和他的助手（王柏森飾）將他們綁架並以手槍威脅生命時，綸綸從未懦弱退縮。因此，他在最後得到獎賞——與瑪特拉有情人終成眷屬。由此可見，表面上洋化的楊德昌，思想上其實仍服膺於

中國的傳統思想——善有善報，惡有惡報。

　　在電影製作上，本片打破了臺灣片一貫的鄉土地域色彩，大量運用外國演員和英語對白，藉以突顯臺北市成為國際都會的色彩。此外，又在四人組的對白中大量採用俚俗的三字經和次文化用語，企圖更貼近年輕觀眾的生活，但有時會作得比較過火。此外，楊德昌用以針砭社會怪現象的道德教誨在本片中仍然未能自然地融入角色的言行舉止之中，往往情不自禁地站到角色之前直接向觀眾說教，例如紅魚的慷慨陳詞就常有此弊，不過整體上已較前作《獨立時代》節制多了。

海上花	導演	侯孝賢
	編劇	朱天文
	演員	梁朝偉、羽田美智子、劉嘉玲、李嘉欣
	製作	侯孝賢映像製作公司
	年份	1998

　　韓子雲在19世紀末以蘇州話寫成的妓院小說《海上花列傳》，經名作家張愛玲翻譯成白話，於七十年代出版，本片即據此改編而成。

　　劇情描述在清末的上海租界有高級妓院區，名為「長三書寓」，是當時上流社會的老爺們行樂社交的好去處。來自廣東的官員王蓮生（梁朝偉飾）跟沈小紅（羽田美智子飾）相好多年，但後來搭上另一名妓女，引起小紅不滿而率眾打人，王蓮生夾在中間左右為難。不料，小紅私下竟與戲子熱戀，王蓮生偶然發現，怒不可歇，兩人恩斷情絕。

　　與此同時，精明的妓女黃翠鳳（李嘉欣飾）憑其幹練手腕以低價向鴇母贖身自立門戶；為人大方得體的周雙珠（劉嘉玲飾）則調解了兩個小妓女的衝突，又在相好洪老爺靈活的交際手腕相助下，解決了一宗妓女逼客人服食鴉片殉情的糾紛。

　　在臺灣電影多年來刻意強調「本土化」的風氣下，侯孝賢首先突破自己的創作框框，以極為嚴謹而精緻的手法來表現百年前中國的妓院文化，頗具象徵性的指針作用。而本片在製作上不惜

工本、刻意求工，藉著考究的服裝、道具、布景和攝影等逼真重現當年的時代氣氛，也是對臺灣電影界素來不重視技術的反思。在導演手法上，侯雖仍堅持他「一景一鏡」的長拍鏡頭特色，但畫面已非固定不動，而是依據演員的表演而自然流暢地游移，既捉住了演員的豐富表情，也讓這部全在攝影棚搭景拍攝的室內劇，充分表現它在環境陳設上的精巧。

本片無強烈的情節衝突，主要戲味全在角色的細微心理變化和人物之間的互動關係。全片採用上海話對白（只有王蓮生的相關部分間用粵語），以及盡量讓演員發揮的處理十分明智，而演員的整體演出水準也令人喝采。看著百年前的老爺們終日無所事事在妓院中猜拳喝酒，不免令人對當時的悠閒生活發思古幽情，但也不難明白中國人何以會變成東亞病夫！

黑暗之光

導演、編劇	張作驥
演員	李康宜、范植偉
製作	張作驥電影工作室
年份	1999

　　本片在1998年東京國際影展獲最大獎東京櫻花大獎而聲名大噪，為陷入極度不景氣的臺灣影壇帶來曙光。影片在風格上與人們熟悉的臺灣新電影仍然一脈相承，都是用樸素的寫實手法刻劃小人物的生活小事，從而反映人與人、人與土地之間的感情波動。不過本片多加了一點魔幻寫實風格，為女主角的平淡人生增添了一些色彩。

　　劇情描述在外求學的康宜（李康宜飾）暑假期間回到基隆家中。她的父親因多年前車禍失明，乾脆在家開盲人按摩院。康宜除了在家幫忙，假期過得頗為無聊，跟弱智的弟弟阿茲（何煌基飾）拌嘴便是平淡生活中的最大樂趣。直至阿平（范植偉飾）出現，康宜的感情才有了色彩。

　　阿平是外省老兵的兒子，由於老爸決定回中國大陸定居，便把在軍校中打架被退學的他交託給一名本土的黑道大哥照顧。這個跟在大哥身邊的小弟不必打家劫舍，也沒有多采多姿的生活，倒是在熟悉居住環境的日子中，被純情的康宜追求，兩人產生初戀的喜悅。可惜好景不常，康宜的舊同學阿麟對她糾纏不休，已

變成流氓的阿麟以康宜的男友自居，並對情敵阿平展開黑道打壓。在一場大火拼中，阿平被砍殺而死，康宜的父親也因病去世。康宜的生活一片漆黑，只有在回憶和想像中保有一些昔日的歡笑聲。

影片如一篇淡寫人生的散文，在有限的戲劇動作中成就了一個想作夢而作不成美夢的少女。編導用相當多的心思來刻劃懷春少女在無聊中的一些細微心理感受，新人李康宜也演得自然討喜。其他角色則勝在逼真，盲人按摩師和弱智小弟都由本人飾演，兵賊難分的警察極具草根特色，而壯麗的基隆港景觀與康宜住的老舊環境相對照，則發揮了「黑暗之光」的主題寓意。

C.新電影之後

香港回歸十年的十大經典港產片

1997年7月1日，英國旗在香港降下，五星紅旗升起，香港從此回歸了，成了中國的一個特別行政區。這個改朝換代的大變動，給香港電影帶來了什麼影響？在數量方面，港產片的年產量從鼎盛時期的兩百多部跌到2006年的五十一部；當地的電影院數量從一百四十四家減少到四十六家。在品質方面，港產片已逐漸失去「自我」，跟香港市民的生活越來越遙遠，以致沒有個性的「合拍片」成了主流，得到了內地市場卻失去了本土觀眾（包括臺灣觀眾）的認同。儘管如此，這十年的香港影壇還是留下了一些令人們難以忽略的精彩港產片，回顧這些經典之作，我們依然可以從其中感受到令人動容的「香港電影精神」。

以下的十大經典港產片不分名次，依出品時間先後排列：

《香港製造》（1997）　導演：陳果

香港回歸，造就了導演陳果。他原是資深副導演，執導過鬼片《大鬧廣昌隆》，但是在1997年以超低成本拍了《香港製造》才一鳴驚人，成為最具草根色彩和國際聲譽的香港獨立電影主將，他憑本片獲得了金馬獎最佳導演獎和最佳原著劇本獎。本片描述李燦森飾演的屋邨邊緣青年中秋，為了替患絕症的少女阿屏

籌醫藥費而當上殺手，但任務失敗，各種打擊接踵而至，他在走投無路之餘豁出去向黑幫報復。本片從片名到氣氛都像是香港在九七大限前後的一個隱喻，洋溢出一種「港人不服輸」的精神。陳果後來又從本片延伸出《去年煙花特別多》和《細路祥》的「香港三部曲」，以及由《細路祥》再延伸出的《香港有個荷里活》（臺譯《香港有個好萊塢》）和《榴槤飄飄》的「妓女三部曲」，堪稱是探討香港回歸後的社會狀況（尤其是下層市民）最具代表性的系列作品。在紀念香港回歸十週年而由香港電臺主辦的「香港特區十週年電影評選」中，本片獲選為「最富有香港本土色彩電影」。

《鎗火》（1999） 導演：杜琪峯

　　《鎗火》出現，確立了杜琪峯「香港黑幫電影大師」的江湖地位，亦標誌了由杜氏主導的「銀河映像」成為香港回歸後最能堅持香港電影精神的一家製片公司。這一部描述五個萍水相逢的保鏢因為合力保護老大文哥而齊聚一堂的電影，以冷而酷的運鏡、場面調度與演員表演來表達黑道人物的情義，全片對白很少，戲劇動作也不多，但映像風格十分強烈，連人物造型和剪接、配樂都別出心裁，形成了鮮明的「杜氏黑幫電影」烙印。杜琪峯憑本片囊括了港臺兩地的四個最佳導演獎（香港電影評論學會獎、香港電影金像獎、金紫荊獎、金馬獎），而《鎗火》也同時獲得了兩個最佳影片榮譽（香港電影評論學會獎、金紫荊獎）。七年後面世的《放・逐》，可以算是《鎗火》的非正式續

篇。在「香港特區十週年電影評選」中，杜琪峯以本片獲選為
「最佳導演」。

《千言萬語》（1999）　導演：許鞍華

　　許鞍華是香港少數較具有社會意識和鍾情於政治題材的導演，曾拍過《胡越的故事》、《投奔怒海》、《今夜星光燦爛》等片，在20世紀結束前推出的《千言萬語》，原來的片名叫《革命十年》。本片以真人真事的「吳仲賢事件」為藍本，以愛情故事包裝整個八十年代香港中下層社會運動的多個階段，政治意識鮮明，承載了多少港人的集體記憶，是給人帶來思考而非娛樂的一部劇情片。它當年同時獲得香港電影金像獎和金馬獎的最佳影片獎，曾經走豔星路線的李麗珍也洗淨鉛華獲選金馬影后。在片中飾演同情革命的外國神父的黃秋生，演出十分精彩，但當年沒有奪得任何獎項，卻於「香港特區十週年電影評選」中，以本片獲選為「最佳男演員」，反映出本片在港人心中的價值是越陳越香。

《花樣年華》（2000）　導演：王家衛

　　王家衛一直都不是香港的「主流」導演，因為他的文化淵源是出生地的上海，他最擅長刻劃的也是南下香港的老派上海人。他和同是「上海幫」的美術指導張叔平，用他們跟香港居民九成以上的廣東人不一樣的另類生活和情懷，在銀幕上經營出一個盪氣迴腸的舊日香港（主要是六十年代），而本片就是這個舊日香

港的最佳代表。穿著旗袍的張曼玉，對香港的本地觀眾沒有什麼大不了，但卻成為王家衛電影征服歐美和中國大陸觀眾的魅力大使，他是從《花樣年華》開始正式被推舉成為國際時尚電影名牌的。梁朝偉憑片中憂鬱得迷死人的眼神登上了法國坎城影展的影帝寶座，而2007年的坎城影展海報則以本片的張曼玉側影作主要造型，在在說明了他們是外國人眼中的「香港形象代言人」。「香港特區十週年電影評選」中，張曼玉以本片獲選為「最佳女演員」，可以說全無爭議。

《少林足球》（2001） 導演：周星馳

在九十年代，周星馳是香港影壇的首席無厘頭喜劇巨星；但是踏入21世紀之後，他卻搖身變成集創意活力與拍片能力於一身的全方位電影作者。在香港回歸初期失去自信心的關鍵時刻，周星馳適時端出了少林師兄們咬牙奮鬥、堅持不屈，終於在球場上打出一片江山的《少林足球》來激勵港人，果然引發了十分熱烈的反應，上映八十四日創下6,074萬港元的華語片最高票房紀錄，而且獲得了電影金像獎的最佳影片、最佳導演、最佳男主角等四項大獎。周星馳放棄了一人獨大的所謂巨星架勢，改為打團體戰，而且大量引用電腦特效，結果比以往的成就更輝煌。本片雖在主要的目標市場中國大陸莫名其妙地被禁映，但是在日本、歐洲等多國上映時票房都相當轟動，周星馳終於從區域性巨星變成了國際巨星。在「香港特區十週年電影評選」中，本片獲選為「最具創意電影」。

《麥兜故事》（2001） 導演：袁建滔

　　《麥嘜》原是由謝立文撰寫、麥家碧繪畫的系列漫畫故事，主要圍繞一頭愛做夢的卡通豬麥嘜發生，麥兜是牠的表哥。此漫畫自1988年起出現，即以成人世界為對象，題材多為香港的時事與瑣事，場景別具香港本土特色，因此大受港人歡迎。首次搬上大銀幕的動畫改以麥兜為主角，劇情則配合香港滑浪風帆選手李麗珊勇奪奧運金牌的熱潮，描寫麥兜誤打誤撞學習成為一個搶包山高手。這部堪稱奇葩的動畫風格簡單得來十分討喜，令中壯年港人深為感動的兒時場景及童年記憶充斥在每一格畫面中，令人在笑開懷之餘又感心有戚戚然。黃秋生和吳君如的道地粵語配音也是一絕，幽默的口語演出簡直叫人噴飯。因此本片在香港上映時大受歡迎，票房超過同檔放映的宮崎駿作品《千與千尋》（臺譯《神隱少女》）。本片在2002年獲得金馬獎的「最佳動畫獎」，2003年先後獲法國錫安國際動畫電影節和漢城（即首爾）國際動畫節的最佳電影獎等，是香港動畫在國際上享譽最高的一部。2004年推出續集《麥兜菠蘿油王子》，水準依舊出眾；但2006年推出真人與動畫結合的第三集《春田花花同學會》，成績可差多了。

《金雞》（2002） 導演：趙良駿

　　什麼是「香港人精神」？看了《金雞》，大概能心領神會。

吳君如在片中飾演妓女阿金，從七十年代當「魚蛋妹」開始，歷經八十年代的「大富豪」和「北姑」襲港，到九十年代的金融風暴和「一樓一鳳」，無論是經濟高潮或低潮，金雞始終堅守崗位，樂觀以對，與時俱進。這種「金雞精神」，也許就是道地的香港人精神吧。本片的構想有趣，以「淫業大歷史」來側面反映香港幾十年來的社會變遷，又能拍出樂而不淫、笑中有淚的小人物拼搏史，雖然在製作上仍有粗糙誇張之處，卻深具時代價值。吳君如以眾星拱月之態獨挑大梁，表演十分精彩，獲得金馬獎最佳女主角獎。原班人馬在SARS盛行的2003年推出續集《金雞2》，繼續發揮「金雞精神」激勵港人，但水準略遜上集。

《無間道》（2002） 導演：劉偉強、麥兆輝

由麥兆輝、莊文強編劇的《無間道》，劇本原來已經寫好多年，但一直找不到適合的人投資。由於對這個欠缺火爆動作場面而以雙方鬥智為主的警匪片的票房信心不足，好幾個製片人都只願意以中等預算來製作這部電影，直到寰亞公司老闆林建岳看到這個劇本，大為欣賞，決定投下巨資，在幕前幕後都聘用一流人才合作，才產生了這部可以視為香港影壇新世紀傳奇的經典作。可見千里馬常有，而伯樂不常有。隨著《無間道》在2002年贏得多項大獎和超過5,000萬港幣票房之後，前傳《無間道II》和後傳《無間道III終極無間》也在2003年打鐵趁熱推出，構成了堪稱港產片驕傲的「無間道三部曲」。後來由好萊塢買下重製權，並由大導演馬丁史科西斯在2006年翻拍成《神鬼無間》，且此片還奪

得奧斯卡最佳電影、最佳導演等四項金像獎，這種滾雪球的成功效應也是當初沒有人能夠想到的。所以，《無間道》於「香港特區十週年電影評選」中獲選「最佳電影」和「最佳編劇」，堪稱實至名歸。

《功夫》（2004）　導演：周星馳

周星馳費時三年打造的動作喜劇片《功夫》，在吸引了美國哥倫比亞公司的投資後，成為他進軍好萊塢的首部國際級大製作。他身兼監製、導演、編劇、主演四職，全力衝刺，竟然在《少林足球》非凡的基礎上還能更上一層樓，不但以6,128萬港元再度打破《少》片所創下的香港華語片最高票房紀錄，又同時囊括了港臺兩地的最佳電影、最佳導演等大獎。在大陸拍攝的本片雖故意模糊了時空背景，豬籠城寨場景雖像三十年代的上海灘，但在精神上卻明顯繼承了香港粵語武俠片和街坊喜劇的傳統，再巧妙融合他最擅長的無厘頭笑料，以圓熟流暢的技巧和天馬行空的創意，拍出了一部令人擊節讚賞的「功夫史詩」。在武術指導袁和平的設計和先濤數碼的國際水準特技配合下，《功夫》的好幾個武打場面簡直已成為銀幕奇觀，令人興奮得不能自已。而片中為數十多名的配角又都個個光彩耀目，幾乎蓋過了星爺自己的表演，真是難為了他。

《黑社會》（2005）　導演：杜琪峯

　　《功夫》是周星馳的「功夫史詩」，則兩集《黑社會》就是杜琪峯的「黑社會史詩」。在香港影壇已難逢對手的杜琪峯，全心衝出香港，以個人風格鮮明的「杜氏黑幫電影」進一步開拓國際市場。《黑社會》成為法國坎城影展正式的競賽片後，杜琪峯繼王家衛之後成了國際影展的寵兒。本片英文片名叫《Election》，以香港黑社會選「辦事人」的明爭暗鬥故事直接對九七之後香港的特首選舉作政治批評，勇氣非比尋常。《黑社會》經修剪後以《龍城歲月》之名引進中國內地放映，但票房不理想，因此一起拍攝但在一年後才推出的續集《黑社會以和為貴》，乾脆放棄大陸市場，在內容上放開手腳毫無顧忌，暗喻「中國政府才是最大的黑社會」，他要給誰當龍頭誰就是辦事人，黑幫老大們為此殺得天昏地暗其實都是白費力氣。不過，梁家輝、任達華、古天樂、王天林、張家輝等一群老中青「型男」在兩片中大鬥演技，倒是十分精彩的。

　　　　　　　　　　　　　　　　——原載《世界電影》2007年7月號

《賽德克‧巴萊》的成功之「謎」

　　無論是否喜歡《賽德克‧巴萊》的人，都不得不承認這是一部十分重要而獨特的電影，從影片拍攝的源起到最後呈現出來的面貌，都跟這些年在兩岸三地公映的華語電影很不一樣，肯定要載入史冊。就商業片來說，這一部籌劃十二年，耗資七億元新臺幣才得以完成的「另類大片」，竟然真的能夠按編導魏德聖的意願製作完成，而在上映後竟然也能賺回高昂的投資而不用蝕本，不能不稱為「奇蹟」；就藝術片來說，如此一部意識形態濃厚的歷史電影，竟能同時獲得兩岸的肯定，先後獲得臺灣的金馬獎和內地的華語電影傳媒大獎「最佳影片獎」，而且還在威尼斯電影節正式參賽，又進了奧斯卡最佳外語片最後九部的入圍，顯然也是不得了的成功。然而，此片在輿論界和電影觀眾之中也引起了很大的爭議，好些人對影片在畫面上的「過分暴力」和編導對「血祭祖靈」的詮釋觀點難以接受，看完上集《太陽旗》而拒絕看下集《彩虹橋》的人亦復不少，其中的道理何在？它所代表的意義又是什麼？這個「成敗之謎」值待得我們深入探討。

　　眾所周知，《賽德克‧巴萊》是一部根據1930年發生在臺灣的歷史「霧社事件」改編而成的電影，主要描述賽德克族頭目莫那‧魯道率領其他六個部落的原住民勇士共三百多人合力反抗日本統治者的壓逼而最終幾乎遭到滅族報復的悲壯故事。就影片所

見，魏德聖的創作目標似乎是在窮盡他所能支配的一切手段，在大銀幕上再現他眼中的當年這個事件的「原貌」，尤其要讓觀眾深入了解事件發生背後的「原因」——「霧社事件」絕不是尋常意義的抗日戰爭，而是賽德克人要從日本統治者手中贏回族民生命尊嚴〔即莫那‧魯道口中一再強調的「祖靈」（Gaya）〕的一場「宗教戰爭」。

態度決定高度，當魏德聖把創作《賽德克‧巴萊》的目的拔高到探討生命尊嚴的「宗教」層次，那麼創作者的「宗教情懷」強烈地流露在本片製作的台前幕後每一個環節之中也就不足為奇。對一部投資高達七億元新臺幣的電影，魏德聖卻一再對人說（甚至是對創投業者說）：「不要想靠這部影片賺錢。」這種心態和做法是完全違反商業規律的，也是不理智的，只能用教徒的「犧牲奉獻精神」才能合理解釋。

歷史背景和來龍去脈

籌劃十二年，耗資七億臺幣完成的《賽德克‧巴萊》上下集（《太陽旗》＋《彩虹橋》），創下臺灣影壇最昂貴製作的紀錄。雖然本片的大手筆投資以及排山倒海而來的宣傳模式，讓人理所當然以為這是一部「商業大片」，但實際上它只是一個倔強的臺灣電影人基於個人理念而義無反顧地完成的一個夢想，本質上與商業無關，亦與政治無關。因此，整部作品並非大眾熟悉的好萊塢英雄史詩片，其內容處理方式甚至不像一般以人物為中心來講述故事的劇情片，而更接近於介紹事實的「紀實戲劇」

（docudrama），片中的演員演出只是幫助重現事件的手段而已，例如跟莫那・魯道在年輕時就結冤的屯巴拉社頭目鐵木・瓦力斯（馬志翔飾），以及居重要作用的日本巡警小島源治（安藤政信飾）都面目相當模糊，看不出人物之間的戲劇互動。

就上集《太陽旗》所見，魏德聖的創作目標似乎是在窮盡一切手段在大銀幕上再現「霧社事件」這段史實，讓觀眾全景式地了解事件發生時的歷史背景和來龍去脈，所以全片的情節並不複雜，而出場的功能性角色卻很多，觀眾彷彿被要求冷眼旁觀地接受一連串的歷史信息，但在情緒上卻似乎無動於衷。全片採用賽德克語和日語對白，只有小量場面出現必要的漢語，這種刻意求真而產生的情感疏離效果，應該也是達到這個目標的一種設計。

為了傳達理念，編導遂多次透過一些鏗鏘有力的對白來說明賽德克族的特殊文化，以及他們不得不對日本人發動這次「血祭祖靈」行動的理由，其中最重要和拍得最有神采的一段，是莫那・魯道（林慶台飾）在溪谷中遇到已日化的山地警察花岡一郎（徐詣帆飾），質問他死後是想進入日本人的神社？還是走過彩虹橋見賽德克的祖先？其後莫那父親的靈魂現身，父子倆唱了一大段歌曲後，父靈才逐漸消失在彩虹之後。這是全片唯一讓觀眾進入主角的內心世界，感受到他是一個活生生的人，而非僅是一個代表抗暴英雄的符號的精彩片段，可惜這種動人的「魔術時刻」太少了，而殘酷的殺戮場面和「出草」鏡頭又太多了。

本片基本上採平鋪直敘方式先介紹臺灣從清政府手上割讓給日本的歷史背景，日人因為看中山區的豐盛物產而揮軍中央山脈，遭原住民挫擊於天險的人止關，損傷慘重，遂改採懷柔的理

蕃政策。與此同時，年輕的馬赫坡頭目之子莫那・魯道（大慶飾）個性飛揚拔扈，從小就展露勇往直前、唯我獨專的霸氣，在賽德克族跟其他原住民爭奪獵場時火拼激烈，連場互相殺戮。但這樣一個桀驁不馴的青年，最後還是被勢力龐大的日本統治者馴服。

長達半小時的序幕結束後，時光一轉就來到了「霧社事件」發生的1930年。此時日人已將霧社建設成模範的文明社區，大街兩旁有學校教小孩日文，有漢人開的商店，人們的生活井井有條。就畫面所見，日本統治者對原住民的「最大壓迫」，是不准他們再隨意馳騁山林打獵，而要年輕男子上山砍伐木材，但不如期發薪，木材被磨損了還要遭惡狠狠的日本警察打罵；而婦女則不能在家編織綵衣，必須為日本家眷幫傭，有些年輕女孩則被逼給日本人陪酒（這部分只透過劇中人的對白交代）。而昔日表現得不可一世的莫那・魯道，如今已步入中老年（林慶台飾），成為一個沉穩低調的頭目，表面上只會坐在家門前喝老酒，實際上內心的反叛之火未熄，一直偷偷買火柴儲放火藥，似有所圖。在山雨欲來之前，其實沒有什麼重要的情節發生，但潛藏的文化衝突和民族尊嚴矛盾有在累積。

事件爆發的導火線其實只是一宗不足為奇的小事。那天，莫那的長子達多在同族青年的酒宴歌舞聲中殺牛慶賀，對原住民一向不太友善的日本駐警吉村前來巡視，達多用血漬未乾的手倒酒招呼吉村表示友好，吉村卻對血手玷汙他的制服甚感厭惡，不但拒絕喝酒，還用警棍打了達多。一直就對日警很不爽的達多怒火中燒，便與周遭的一群青年聯手把吉村打得頭破血流。吉村狠狠

逃回警局，隨即送出報告，要對馬赫坡社的「襲警事件」進行報復。莫那知悉此事後，知道茲事體大，曾親自向吉村道歉以圖化解，但無功而回。他經過深思後，知道此次劫難已躲不過，雖明知道反抗日軍將面臨滅族危機，但還是說出「如果文明是要我們卑躬屈膝，那我就讓你們看見野蠻的驕傲」的名言，號召各族一齊反抗。滔天怒火，就在小學運動會舉行時正式燃燒起來。

壓軸的屠殺場面十分慘烈，連原住民小學生都喪失理智，對日本老師以至躲藏室內的日本婦孺都揮刀砍殺。直至馬赫坡上的日本人全部被殲滅，身上背負著十幾把步槍的莫那·魯道才坐在太陽旗的旗竿下歇息，從而結束了上集。而下集等待著他和族人的，顯然是日本人更大也更慘烈的反撲。

《彩虹旗》劇情接續上集《太陽旗》，描述莫那·魯道率領賽德克族多個部落發動公學校事件，殺死霧社的所有日本人之後，日軍開始調動數千軍警反攻，但三百多名賽德克勇士退入叢林中打游擊戰，神出鬼沒的戰法使全臺各地調來的正規軍死傷慘重。本來與賽德克人友好的日本巡查小島源治（安藤政信飾）因妻兒均被慘殺，乃鼓動一向跟莫那·魯道為敵的屯巴拉社頭目鐵木·瓦力斯率族人投效日方，以重賞方式獵殺賽德克族的人頭。而負責平定霧社事件的鐮田少將，用飛機大炮仍無法征服躲在深山中的賽德克勇士，於是下令投擲毒氣彈。在雙重壓力下，反抗勢力潰不成軍，紛紛赴死。眼看大勢已去，莫那·魯道獨自遁隱失蹤，維時二十四天的持續戰事終於結束。

由於本片在上集已將霧社事件的歷史成因和莫那·魯道發動反抗的前情交代得十分清楚，因此下集的任務便是將日軍反攻後

的連場大戰拍出燦爛奪目的吸引力，藉以彌補觀眾幾乎已可預知的簡單劇情。作為導演的魏德聖，在這一部分充分發揮了他控制戰爭大場面和群體打鬥動作的能力，幾場伏擊戲都拍出因地制宜的特色，部分飛機及轟炸的特效鏡頭雖仍可看出破綻，但整體的逼真效果已遠勝上個世紀七十年代以《英烈千秋》為首的大型戰爭片，創造出臺灣電影前所未見的銀幕奇觀。

另一方面，原來在上集偏向「紀實戲劇」的拍法，到下集有了相當大的調整，在風格上趨向戲劇性的經營和觀賞效果的煽情。在上集顯得面目模糊的幾個重要角色，在本片都有了比較深入和細膩的個人發揮，例如小島源治與鐵木‧瓦力斯的相互利用，最後成為「以夷制夷」的一股龐大力量，整個過程便拍得頗具劇力和層次感。在上集只算是小配角的學童巴萬‧那威（林源傑飾），到了下集竟成了滿場飛的「小戰神」。甚至莫那‧魯道的兩個兒子和荷戈社的一些戰士，在壯烈犧牲的過程中也各有筆墨描述。相對之下，在上集一柱擎天的莫那‧魯道，因戲量分散而在本片沒有太大的發揮。

跟慘烈的作戰場面相比，賽德克族婦女集體上吊自盡的場面則極盡悲情之能事，花岡一郎先親手殺死妻兒再持刀自盡的一幕更令人不忍卒睹。這些片段從演出到鏡頭到配樂的處理都十分煽情，這個時候我們才驚覺：《賽德克‧巴萊》原來還是一部沒有忘記市場的商業大片。

《那些年》的新思維與市場效應

　　沒有任何人會想到，幾乎是由一群「電影外行人」首次合作拍攝的一部臺灣「文藝小品」《那些年，我們一起追的女孩》，竟然會在推出上映後立刻獲得觀眾有如洶湧潮水般的好評和野火燎原般的市場反應，先席捲了出品地的臺灣，再征服了第二波上映的香港、澳門、馬來西亞、新加坡等華人市場，眼看即將把市場效應擴散至中國大陸、韓國和日本等亞洲大市場，最終能否達成「票房全壘打」的不可能的任務？實在令人期待。

　　《那些年，我們一起追的女孩》在臺灣是從2011年8月12日至18日先推出了一週的口碑場，再於8月19日正式上映，四天後便突破一億新臺幣，成為史上最快票房破億的臺灣電影。截至12月4日，本片在臺已上映十六週（仍在上映中），累計票房達到4.1億新臺幣，成為臺灣華語電影賣座最高的季軍影片，僅次於魏德聖執導的兩部電影：2008年的《海角七號》和今年（2011年）9月上映的《賽德克巴萊》（上）。

　　挾著臺灣的賣座聲勢，《那些年》在香港的票房更是一路火爆，在10月20日的首日開畫票房已達139萬港元，上映四天後票房更達1,150萬港元，成為香港開埠以來10月份首個開畫週末（週四至週日）最高票房的電影，超過2003年《無間道2》創下的894萬港元票房。在上映十八天後，它正式超越《3D肉蒲團極

樂寶鑑》，成為本年度香港最賣座的華語電影。其後連續五星期成為當週票房冠軍，截至12月4日已上映四十六天，仍高居當週的票房亞軍，累計票房達到59,084,480港元，已經成為香港影壇華語片票房紀錄第三位，正向周星馳導演的《少林足球》和《功夫》挑戰，最終能否打破61,278,697港幣的最高票房紀錄而登上榜首？看情況是指日可待。到時候，絕大部分是粵語觀眾的香港，竟出了一部說國語對白的臺灣電影成為史上最賣座的華語片，不能不說是一項令人驚歎的奇蹟。

本片在人口僅五十萬的澳門上映，亦熱鬧得不可思議，每天在大會堂戲院單院的票房高達十幾萬澳元，入座率近百分之一百，因排隊購票人龍太長，每位觀眾要輪候超過一小時方能買到門票，難怪有粉絲在Facebook內留言，形容為：「比迪士尼樂園輪候機動遊戲還要誇張。」

至於馬來西亞和新加坡，由於當地政府認為《那些年》並不符合未成年人觀看，所以把本片分別列為超過十八歲方能觀看和NC-16（十六歲以下禁止觀看）的限制級電影，而且仍有小部分的畫面已被刪減，因而大大影響了它應有的賣座，但在星馬還是引起一股《那些年》風潮。馬來西亞僅以二十間影院放映的情況下，勇奪電影票房排行榜的季軍，後來更逆勢上升為亞軍，至12月4日上映四週的票房累計為馬幣1,268,132（約四十萬美元）；新加坡則以二十三間影院聯映，至12月4日上映四週的票房累計更高達新幣1,922,861（約149萬美元）。

到底是什麼原因令到這部製作不大，亦無名導巨星領銜，表面看來題材並不新鮮的校園愛情喜劇《那些年，我們一起追的女

孩》，能成功打破了「當代題材文藝片」一向以來的區域賣座限制，而在所有的華人觀眾市場（目前只有大陸市場仍待證實）都獲得狂風掃落葉般的票房大豐收呢？主要的原因有三個：網路無國界，真情無國界，以及「外行人」的新思維。

九把刀是網路知名作家，作品類型廣泛，早就在網路族群之中累積了超高人氣，因此他的自傳體小說《那些年，我們一起追的女孩》由九把刀本人搬上大銀幕，自然引起廣大的粉絲讀者關注。本片在臺灣推出上映前經營有成的網路營銷，很快就轉化成吸票作用和口碑傳播管道，真的做到了「未演先轟動」。海外地區亦透過網路傳播，同步感受了臺灣票房成功的立刻性激勵，遂產生了一上映就火爆的市場效應，這是前所未有而日見分明的電影市場大趨勢。

《那些年》主要描寫的是一個熱血而無聊的大男生對他心儀的乖女孩的愛戀之情，也是九把刀自己的初戀故事，裡面有一種稚氣的純真愛情，也有一種同學之間情義相挺的熱情，因為選角得當，表演生動，遂讓觀眾都能自然地感受到男女主角的那份真情，而這種共鳴感又是跨性別、跨年齡、跨地域的，誰都可以在其中找到那份曾經的追女孩「共同記憶」，因此發揮出無遠弗屆的市場感染力。

最後我想強調一下主創的這群「電影外行人」引發的效應。

本片是由群星瑞智藝能、臺灣索尼音樂、九把刀三者共同出資拍攝的。群星瑞智藝能是臺灣的電視製作和經紀人公司，領軍人物柴智屏有臺灣偶像劇「教母」之稱，代表作是在十年前首創華語偶像劇並捧紅了F4的《流星花園》。《那些年》是她轉任電

影製片人的第一次，故可以說她是個「電影外行人」。但另一方面她在偶像劇方面卻是內行的高手，對時下年輕人的感覺和趣味性的掌握反而會比傳統電影人有更多體會，因而可以對新人導演九把刀給予適時的提點。

臺灣索尼音樂是個唱片公司，在臺灣投資拍片也是第一次，但唱片公司對大華人市場的文化脈動和區域差異其實有更深刻的了解，他們把這方面的體會轉化到電影製作之中，使《那些年》呈現出跟傳統國片不太一樣的流行氣質。

至於身兼原著、編導、兼投資人（因原來答應的投資者抽手而讓他只好自己拿錢出來填補缺口）的九把刀，雖在前年以四段式電影《愛到底》中的一段《三聲有幸》有過一次「試劍」的導演經驗，但對執導故事長片而言他還是一個「外行人」（否則也不必聘用兩名執行導演來協助現場拍攝）。至於兩名男女主角，飾演柯景騰的柯震東是年僅二十歲的體育系大學生，第一次演戲的素人；飾演沈佳宜的陳妍希是有五年演藝資歷的「老鳥」，但演了數部電視劇和兩部電影《聽說》和《初戀風暴》都沒有被觀眾注意到。如此這般的一個「雜牌軍」主創組合，會被傳統電影圈視為「外行人」是一點都不為過的。

然而，《那些年》強烈打動觀眾的那一股青春狂想和清新純情之風，正是源自於這群外行人的不擅「算計」，和從「本心」出發的創作思維。近年來占據大陸電影市場主導地位的一批所謂「大片」，幾乎無不是機關算盡的「功利思維」下產生的純商業產品，每部新片推出時一再向觀眾誇耀和推銷的只是投了多少錢的大製作、在銀幕上可以數到多少顆星星、有多少場刺激火爆

的動作戲、或是到國外花錢做了多少個特效鏡頭等「炫耀性的成就」，而對於拍電影的核心價值——跟觀眾作情感的交流——卻鮮少提及，因為這些影片絕大部分只有「算計」而沒有「情感」可言。因此，中國的電影業逐漸變成一種可以不帶感情的「流水線生產」，大家都以形於外的一些「硬指標」作為競爭目標，而不再講求藏於內的「軟實力」。

大型國產片和中港合拍片近年來一再產生題材一窩風、編導手法雷同、明星組合無新意等共通性的弊病，是因為我們的「電影行家們」想法太一致，用來算計的幾乎都是同一把尺，因此「老狗玩不出新把戲」。要打破這個大困局，只有減少算計，各人盡量回到從「本心」出發的創作原意，各依其個性、興趣和藝術追求而作多元化的發揮，如此才能讓華人影壇百花齊放，令市場重新活躍起來。

說回《那些年，我們一起追的女孩》，此片當然也有一些情節和場面是經過商業算計的，但做得不會過火，反而有一種「初生之犢不畏虎」的新銳之氣。就拿片中最能引發話題同時也是最惹爭議的「柯騰與同學無聊得在上課時打手槍」那場戲和「勃起」這個角色的造型來說，港臺兩地經驗豐富的導演都會大筆一揮將這些戲砍掉，因為他們會認為這種「鹹濕場面」連提到都會令人覺得噁心，怎麼能放進一部拍給年輕人看的校園電影之中？而且，「國片觀眾」是道德觀念較保守的一群，他們可能會接受西片這樣做，但肯定不會接受國片這樣做，因此他們會自動縛起手腳。

但是在九把刀這個「熱血而無聊」的外行導演眼中，他卻只

看到這些戲和角色會帶來精彩的戲劇效果，只要在畫面上避免產生「惡形惡狀」的感覺，就可以拍了再說，而對電影規則外行的製片人柴智屏也不加制止。就這樣，外行人的組合反而取得了更大的創作自由，九把刀用漫畫化的喜劇手法把那些會令人產生尷尬的東西做到樂而不淫，結果令年輕觀眾樂得拍案叫絕卻不會往淫邪的方向上聯想，這就是本片能打動學生族群並獲得跨地域共鳴的一個主要原因。在大男生無聊的成長歲月中，有多少人是曾經或是夢想過要做這些荒唐事，具有新思維的九把刀能透過電影表達出他們的心聲和奇想，而那些舊思維的傳統電影人卻從來不這樣做。

其實，在上個世紀九十年代回歸前的港片黃金時代，當「個性張揚」和「商業算計」還能取得微妙平衡的時候，香港電影人用「文藝小品」的方式嘗試新題材和新尺度還是有著相當高的興緻，例如由陳可辛監制、趙良駿導演的《記得香蕉成熟時》（1993），就是票房相當成功的「少年性啟蒙」電影，由鄧一君飾演的小波還一連主演了三集系列性的作品。可惜近年很多香港電影界的中堅在北上拍片之後，已逐漸失去了他們的「文化主體性」，變成了電影業的「熟練技工」。他們在這多面留下來的空缺，似乎正由以人文電影風格起家而在製作上又逐漸向商業電影靠攏的臺灣新一代導演填補中，並且在網路世代資訊一體化的過程中迅速擴大了他們作品的跨地域影響力。

——原載大陸《中國新聞周刊》2012年1月1日

雙瞳	導演　陳國富
	編劇　蘇照彬、陳國富
	演員　梁家輝、大衛‧摩斯（David Morse）、
	劉若英、戴立忍、楊貴媚
	製作　哥倫比亞電影（亞洲）公司／
	南方電影公司
	年份　2002

　　美商哥倫比亞電影公司在中國大陸和香港已投資拍攝了多部電影，而在電影業景氣最差的臺灣投資的第一部影片《雙瞳》（*Double Vision*）終於也問世了，並且在當地市場意外地取得了理想的賣座成績。證明了臺灣電影界並非不會拍攝高品質的娛樂電影，只是一直沒有在這方面努力為之。

　　本片的劇情架構很容易令人聯想起前幾年轟動一時的美國連續殺人狂電影《火線追緝令》（*Seven*，港譯名《七宗罪》），只不過加上了中國式的道家修仙內容和詭異的玄祕色彩，在臺灣電影中算是很少人嘗試拍攝的一種類型片。

　　故事描述在臺北市連續發生了三宗離奇的命案，法醫（楊貴媚飾）提出的死亡原因令刑警（戴立忍飾）難以接受。為了找出這名神祕的連續殺人狂的犯罪模式，臺灣警方邀請美國聯邦調查局派專家凱文‧萊特（大衛‧摩斯飾）來臺協助辦案，而負責接待凱文的人是外事組的警官黃火土（梁家輝飾）。

　　黃火土在兩年前因為勇於檢舉警方的貪黑幕而被同僚排斥，跟他有親戚關係的貪汙警官含恨劫持其女兒作人質，衝突中導致

女兒受槍傷，從此不再開口說話。黃火土深感自責，故採取逃避態度面對家人，其妻（劉若英飾）逼於無奈想跟他離婚，凱文剛抵臺時也要受他的氣。然而，當凱文找出了造成幾宗命案的兇器——藏有黑黴菌的小鋼珠後，黃火土也從死者身上留下的符籙發現了道教與幾名死者之間的關係。終於，他們在最現代的科技大樓裡面發現了一座古老的道觀，而「雙瞳」的祕密也由此解開。

本片的情節發展相當流暢，懸疑性的布局和謎題的解釋也頭頭是道。導演採取四平八穩的敘事手法，盡量將這個複雜的故事說得清楚明白，並多少反映出今天的臺灣社會迷信氾濫的現象，越是應該相信科學的人對玄奧的宗教越入迷。不過，兩名中、美警官搭檔辦案的過程比較缺乏對人物關係和文化衝突的深入描寫，以至凱文在黃火土家的突然暴斃並未能爆發更感人的效果，在這方面要比十多年前美、日合作的同類電影《黑雨》（*Black Rain*，1989）來得遜色些。然而，本片在製作上已達國際水準，多語言的對白和演員的稱職表現，也說明了集合臺、港等地電影界菁英的力量的確是一條通向國際市場的可行之路。

藍色大門

導演、編劇	易智言
演員	陳柏霖、桂綸鎂、梁淑慧
製作	徐小明電影公司／吉光電影公司
年份	2002

在數年前編導的處女作《寂寞芳心俱樂部》中探討中年主婦心態的易智言，終於端出了成績更上一層樓的第二部作品《藍色大門》。這一次他將鏡頭拉回較具市場性的中學生身上，以一個三角戀愛故事來摸索具有同性戀傾向的女生那種難以啟齒的徬徨處境，果然得到了年輕觀眾的認同，在臺灣首映賣出了不錯的票房，參加東京影展的展出亦博好評。

劇情描述十七歲的高中女生孟克柔（桂綸鎂飾）偷偷愛上了同班好友林月珍（梁淑慧飾），但月珍並不知道，反而叫克柔當她的信差去追求她喜歡的男同學張士豪（陳柏霖飾），不料陰差陽錯地促成了士豪對克柔產生感情。克柔因自己的性向不會喜歡男生，對士豪採取迴避的態度，但士豪對克柔卻鍥而不捨，更正式拒絕了跟月珍交往。克柔最後只有說出心中的祕密，而士豪則期待克柔將來若會再喜歡男生時第一個通知他。

整個故事沒有太多的高潮起伏，但拍出清新雅致的新派校園片感覺，也相當細膩地掌握住三個當事人的微妙互動關係。三個本質純真而正屆情竇初開年齡的高中生，各自有他們的個性和

對愛情的憧憬。月珍像愛作夢的大小姐，喜歡士豪卻不敢開口表達，只會收集一箱士豪用過的東西（包括球鞋和喝過水的寶特瓶）來寄託情意，當她最後用燒過的原子筆從寫「張士豪」的名字轉為寫「木村拓哉」時，那種對愛情無望的失落感是頗能令人動容的。士豪則具有健康好男孩的一切優點：英俊、善良、開朗，並且大方表達感情。他在禮堂中追問克柔「為什麼你要叫我吻你？」時那種屬於大男孩的「癡」和「憨」，足以讓一切女性動心。陳柏霖將這個角色演出了超乎偶像劇的深刻細膩感覺，有希望成為明日之星。不過演得最出色的還是處於三角戀中的桂綸鎂，她將克柔那種矛盾、徬徨，想改變自己又不知如何入手的微妙心境演得絲絲入扣，如本片參加金馬獎競賽應可獲最佳女主角提名。

編劇、導演	蘇照彬
演員	張震、江口洋介、林嘉欣、徐熙媛、陳柏霖、張鈞甯
製作	中環娛樂
年份	2006

詭絲

　　時隔三年，臺灣影壇終於繼《雙瞳》之後推出了另一部國際級的驚悚片《詭絲》，兩片均由蘇照彬編劇（他還寫過《三更》），本片更由他親自執導，幕前幕後人員則找來泛亞洲的菁英組合，在純臺灣公司中環娛樂的資金支持下，企圖為已經式微的臺灣主流商業電影再創新局。

　　本片劇情描述日本科學家橋本良晴（江口洋介飾）率領「反重力小組」的三名成員蘇原（徐熙媛飾）、守仁（陳柏霖飾）、和美（張鈞甯飾），從日本前往臺灣捉鬼。因為橋本研發出一種「孟傑海棉」，可以捕捉任何波長的能量。他們假設「鬼」其實也是一種能量的轉換，只要條件適合，他們就可以捉得到鬼。橋本找來了擁有特殊觀察力和能夠閱讀唇語的「聯合犯罪打擊小組」警探葉起東（張震飾）加入捉鬼行動，並追查出他們捉到的那個小鬼靈魂不滅的原因。原來，小男孩陳耀西（陳冠伯飾）的身上出現一條「鬼絲」，藉由絲的引領揭發了一宗親母殺子的悲劇，而捉鬼的人也難逃厄運。

　　這個將恐怖、科幻、驚悚共冶一爐的類型片，以科學手法捉

鬼的構想新穎，故事也相當精彩，解謎過程做到了一波三折，頗能緊扣觀眾的注意力。

片中三個主要人物（橋本良晴、葉起東、陳耀西）各自有他的一段傷心故事，彼此交錯發展，互相對照，豐富了稍嫌簡單的捉鬼主線。葉起東的母親（馬之秦飾）與陳耀西的母親（萬芳飾）都瀕臨死亡邊緣，而忙於工作的葉起東竟連母親要動手術都無法到醫院簽字，得靠開花店的女友杜家維（林嘉欣飾）打點一切，使這段人與鬼之間的對照充滿悲情。假如編導能夠對角色背景的刻劃深刻一點，感人效果會更佳。比較嚴重的缺憾是「反重力小組」三名成員的塑造和選角都頗為兒戲，一早就被小鬼殺掉的蘇原，表演十分臉譜化，守仁與和美則像乳臭未乾的實習生，難以令人相信他們是菁英科學家。相對之下，因身體殘障而造成性格陰暗的科學家橋本則尚算有血有肉，

至於本片在製作方面的表現，雖然其純熟度和精緻度仍難以跟好萊塢同類電影比較，但在亞洲商業片之中已達到水準。片中關於「鬼絲」與「孟傑海棉」的特效，雖沒有特別令人驚豔之處，但其映像效果總算能適時烘托出劇情需要的詭異氣氛，在工業水準積弱多年的臺灣算是踏出了可喜的一步。蘇照彬在導演方面的功力則明顯不及他的編劇才華，比較起陳國富導演在《雙瞳》的駕馭力就略為遜色，但部分段落也能給人意外之喜，例如葉起東的捉賊開場就拍得頗有氣勢，他深夜追蹤陳耀西鬼魂的場面還拍出頗富臺灣地方色彩的黑色幽默感呢。

情非得已之生存之道

導演　鈕承澤
編劇　曾莉婷、鈕承澤、蔡宗翰
演員　鈕承澤、張鈞甯
製作　紅豆製作
年份　2007

在二十多年前因主演臺灣新電影名作《小畢的故事》而登上大銀幕，近年則成為知名演員及偶像劇導演（代表作《吐司男之吻》）的鈕承澤，如今推出了他的第一部電影，採取臺灣影壇前所未見的偽紀錄片（Mockumentary）手法，拍攝了一部檢討臺灣政治、社會、媒體各種亂象以至他個人在公私兩方面各種醜態的劇情片，內容真假難辨，成績也有參差，但卻充滿勇氣和銳氣，頗令人眼睛一亮，接連獲得去年（2007年）金馬影展「國際影評人費比西獎」及今年鹿特丹影展「奈派克最佳亞洲電影獎」。

本片內容描述鈕承澤（鈕承澤飾）對臺灣的泛政治化現象極度反感，興之所致與友聊天批判之餘，欲以惡搞方式籌拍一部名為《情非得已之武昌街起義》的偽記錄片來加以嘲諷。他果然拿到了電影輔導金，但不足夠，遂在邊拍邊找金主投資的過程中嘗盡苦頭，甚至要對混黑道的同學屈膝。與此同時，他與同居多年的女友（張鈞甯飾）之間也情海生波，逼得他承認自己出軌劈腿。內外交煎之下，電影面臨停拍，他自己的人生也陷入分崩離析。

本片的創作風格與前年公映的港片《四大天王》（吳彥祖導演）頗為近似，都是採用演員和非演員扮演自己或近似角色（如鈕承澤的母親就飾演他母親）、劇情大量取材於真實事件、鏡頭處理刻意採類記錄片的不修飾或偷拍風格，使觀眾誤以為出現在他眼前的映像真有其事。但鈕承澤在本片加入了更多的臺灣本地特有趣味元素（如劇組在立法院訪問以揭弊知名的邱毅委員時意圖突襲拿掉他的假髮，又意外拍到新聞人物王又曾出現在立法院外的身影），使本片的草根色彩更鮮明，對本地觀眾也更容易共鳴。但這種令人興奮的「憤青情調」只維持了半部影片，後半部卻自覺或不自覺地逐漸陷入了導演個人的自傷自憐處境，甚至看起來像是故意拿「鈕承澤」這個娛樂圈名人的個人隱私和感情八卦來賣弄炒作，加油添醋的痕跡明顯，頗有點「自我消費」的味道，映像處理上也變得劇情化。

　　整體而言，本片雖非風格純粹的藝術精品，卻聰明地以手頭上所能掌握的所有公私資源加以整合運用，以創意克服了低成本電影在技術上的粗糙缺憾，於滿足個人拍電影慾望之餘又能兼顧到臺灣片一向較缺乏的趣味性，鈕承澤的確邁出了難能可貴的一步。

最遙遠的距離

編劇、導演	林靖傑
演員	莫子儀、桂綸美、賈孝國
製作	七霞電影
年份	2007

　　描述一位大學生展開單車環島之旅的《練習曲》，意外成為今年最受歡迎的臺灣電影之一，並掀起了一陣單車環島熱。籌拍於四年前卻於最近才推出上映的《最遙遠的距離》，竟與《練習曲》精神相通，甚至於可以稱為「聲音版的《練習曲》」。不過，本片的戲劇結構更完整，寫人寫情都更加細膩，某些段落且拍出了一種動人的詩意，因而在本屆威尼斯影展獲頒國際影評人週的「最佳影片獎」。

　　本片的劇情由三組人物的故事平行交錯而成。主線寫失敗的電影收音師小湯（莫子儀飾），失戀後又遭劇組中途開除，不禁悲從中來。為了釋放自己的情緒，他帶著收音設備往東臺灣前進，沿途收錄各種「臺灣的聲音」寄給前女友，希望挽回她的心，因為他們當年曾計畫要做一套「福爾摩莎之音」。然而，小湯的女友已經搬走，收到這些錄音帶的人是剛搬進來的白領麗人小雲（桂綸美飾）。禁不住好奇心的驅使，小雲打開了這些信，也聽到了錄音帶中神祕而美妙的聲音，竟然被深深吸引住。跟男同事談著不倫戀的小雲，越來越受不了自己的生活狀態，她決定

扔下工作，獨自追尋那些神祕聲音的原始錄音地點。這一趟旅程令她重新活了過來，而且在臺灣最南端的海邊——也正是完結「福爾摩莎之音」的地方——跟神交已久的小湯遇上了。

與此同時，擅於戲劇治療手法的心理醫師阿才（賈孝國飾）也是個情感失敗者，他能面對被婚姻問題折磨得死去活來的女病人侃侃而談，但卻無法面對自己妻子紅杏出牆的打擊。他決定到鄉下去找尋已數年不見的舊情人，途中在小旅館幾乎墜入仙人跳的陷阱，幸得住在同一旅館的小湯仗義解圍。兩個失意的男人結伴同行，漸漸看清了各自的心理問題。

本片大概是第一部以電影收音師為主角的臺灣電影，因此「聲音」順理成章地成為片中最重要的戲劇元素，而片中的聲音設計和錄音效果也的確不同凡響，充分發揮出「第四位主角」的戲劇作用。像阿才第一次出場時，導演就安排他對女病人來上一段長達數分鐘的獨白分析，透過劇場界出身的賈孝國層次分明、表情豐富的口語表演，簡直讓人對「戲劇治療」的神奇魔力產生驚豔之感。其後在小旅館房中，阿才指導小湯進行「角色對調」的失戀心理分析，則有令人忍俊不禁的喜劇效果。不過，導演最後用超現實主義手法讓阿才穿上全套蛙人裝在大馬路上「潛行」好久，藉以借喻「真實人物陳明才投水自盡」的典故，這個鏡頭對一般不明就裡的觀眾而言未免顯得費解，也使前面苦心經營的寫實氣氛打了折扣。

至於唯一的女角小雲，用了氣質高雅的桂綸美來扮演心理不平衡的都會小情婦，選角眼光不同一般，但卻跟本片的文藝調性異常吻合。當小雲坐在臺北市的捷運車廂裡，車窗外溜過沐浴

在陽光下的大樓,她戴著的耳機卻傳來東臺灣一陣又一陣的海浪聲,桂綸美閉著眼睛神遊物外,嘴角自然流露出一種掩不住的滿足。那種帶點浪漫主義的詩意感覺,令人為之陶醉。後來在小雲根據信封的線索先找到小旅館,再找到松樹林,又坐上了臺東原住民的卡車跟他們一起唱起原住民的歌曲,導演那種「用聲音傳情」的用心很難不令人感動。

<table>
<tr><td>導演、編劇</td><td>魏德聖</td></tr>
<tr><td>演員</td><td>范逸臣、田中千繪、馬如龍、中孝介</td></tr>
<tr><td>製作</td><td>果子電影</td></tr>
<tr><td>年份</td><td>2008</td></tr>
</table>

海角七號

　　這是一部從故事到製作都頗不一樣的臺灣電影，帶有濃厚傳奇色彩的新導演魏德聖在他的第一部劇情長片中，就以一部人物眾多、時間和空間跨度大、情節也相對比較複雜的「商業大製作」（投資達五千萬元新臺幣）推向市場，對於一向以「小製作藝術電影」為運作主體的臺灣影壇而言甚具冒險犯難精神，能否順利克服商業上的考慮？實在令人好奇。

　　本片劇情描述一個在臺北失意的樂團主唱阿嘉（范逸臣飾）回到家鄉恆春之後，不情不願地暫代郵差工作，但又不好好去送信，而是把信堆在自己房裡睡大覺。在郵件堆中，一個寄自日本，寫著日據時代舊址「恆春郡海角七號番地」的郵包引起了阿嘉的好奇，他偷打開郵包看，發現是一張老照片和一封他根本看不懂的日文信件，遂不以為意地丟到床底下。

　　另一方面，有意留在臺灣發展的日本少女友子（田中千繪飾），不情不願地被公司派到恆春充任聯絡員，負責協調當地一家觀光飯店組織的日本巨星中孝介（中孝介飾）演唱會。在與阿嘉關係密切的鄉代會主席（馬如龍飾）極力爭取下，飯店同意讓

在地的一個樂團擔任演唱會暖場，算是照顧到鄉里們的權利。但當地根本沒有一個可以表演的樂團，於是以阿嘉為首的幾個小人物臨時組團練唱，過程中，友子與阿嘉不打不相識，愛情在爭吵中悄悄地滋生。當友子到阿嘉的房中，看到了寄到海角七號的信，才明白到信中包含了一段發生在六十多年前臺灣光復時日本人被迫遣返的臺日師生戀。他們在感動之餘，決心找出今天已成為老婦的收信人，將遲來的情書送到她手中。當初無人寄望的臨時樂團，也奇蹟地在正式演唱時一鳴驚人。

這樣一個涵蓋了音樂、夢想、愛情與大時代滄桑的故事，要拍攝得生動細緻並非易事。編導採取了比較簡單明瞭的對比式結構，一邊交代各有性格和心事的幾個地方小人物組團練唱的經過，另一邊則分段穿插以日語朗讀的書信內容，襯以當年日籍老師隻身搭上離臺船隻的出航畫面，讓人明白他被迫離開深愛的臺灣戀人友子卻不敢當面道別的苦衷。偏向臺灣鄉土劇誇張惹笑風格的現代劇情，最初拍得有點兒戲，對於樂團各團員的個人背景介紹也流於膚淺和散漫，頗令人懷疑這群烏合之眾會成為出色樂團的說服力，但在現代劇情與日式懷舊文藝腔的昔日劇情彼此交錯進行之後，卻逐漸凝聚出一種微妙的呼應力量，最後在演唱會的臺日歌星合唱高潮更成功地經營出跨越時空和種族的感動。編導總算達成了他的創作目的：說一個動聽的故事。

在製作上，本片以比較陽春的碼頭和舊郵輪甲板場景輔以相關的一些特效鏡頭，企圖重塑出六十多年前的時代風貌，基本上算是解決了戲劇上的需求，但也反映出臺灣影壇在資金缺乏下拍片必然面臨左支右絀的工業困境。

停車

導演、編劇	鍾孟宏
演員	張震、桂綸鎂、高捷、張美瑤、戴立忍、杜汶澤
製作	甜蜜生活製作有限公司
年份	2008

今年（2008年）面世的一批臺灣新導演作品呈現了一個可喜的現象，他們大部分都努力突破沿用了二十多年的「臺灣新電影風格」，從影片的取材到處理手法均力求多元化和貼近觀眾，頗有一種「百花齊放」的氣氛。像本片這種都市風味的黑色喜劇，過去的臺灣電影就很少嘗試。

本片的故事集中發生在一個母親節的下半天，陳莫（張震飾）和妻子（桂綸鎂飾）本來約好一起吃晚餐，想修補他們在昨天一場爭吵引起的感情缺口。陳莫在回家途中將車子停靠在大馬路邊的停車格，進巷子裡買蛋糕，不料才轉眼功夫，另一輛車已並排停在他的車旁擋住出路。陳莫向旁邊的理髮店老闆（高捷飾）詢問該車車主，老闆把住四樓的人講成了三樓，如此一來就差之毫釐謬以千里，令陳莫捲入了各種巧合和荒謬的處境，搞到深夜還回不了家。

這個在入夜後發生的都市奇遇記故事架構，很容易令人聯想到美國名導演馬丁・史柯西斯在二十三年前拍攝的獨立製片名作《下班後》（*After Hours*，港譯《二更半夜》），不過該片的風

格十分黑色，主角在紐約街頭的遭遇有如一場惡夢。相比之下，臺北這個城市就溫情得多，男主角雖然霉運當頭，但他始終保持人性，最後還因禍得福，感覺上相當「小資」。

　　全片主要由四組人物構成，陳莫和不孕的妻子想透過人工受孕方式擁有自己的小孩，不料被醫生耍了，本來恩愛的小夫妻陷入了家庭煩惱；陳莫第一次登門尋找車主，卻誤進了一戶由祖父母獨力撫養小孫女的可憐人家，他還一時好心假扮成對方那個多年前已被槍斃的兒子，意圖騙過瞎眼的老婦（張美瑤飾），豈料她根本是眼盲心不盲，陳莫也好心有好報，這一段的重心在一個「情」字；陳莫第二次再登上一層找到了擋住他出路的車主，卻是個無恥的皮條客（戴立忍飾），他到大陸買回下崗的小姐賣淫，自己還親兼馬伕，起初陳莫被他打得鼻青臉腫，後來終於找到機會報仇雪恨，這一段的重心在一個「狠」字；居中串連的一組人物是改邪歸正的理髮店老闆和他的裁縫店鄰居（杜汶澤飾），加上前來向裁縫店逼債的黑道好友（庹宗華飾），這三個人全是歷盡滄桑的漢子，遭遇狼狽卻又不乏「情趣」。整部影片有如一幅小型拼圖，各段之間風格並不統一，但整體的技術質感不俗。導演處理某些片段比較鬆散（例如跑到大陸去拍攝妓女李薇如何失身來臺並無必要），但也有些片段甚具神采，尤以陳莫在理髮店的浴室「纏鬥大魚頭」的一段令人拍案叫絕。裁縫店的一段則拍得很有王家衛電影的味道，尤其像張震在《愛神》中演裁縫的那段短片《手》。

編劇	蔡宗翰、林書宇
導演	林書宇
演員	張捷、鳳小岳、初家晴、王柏傑、 紀培慧
製作	影市堂／威象
年份	2008

九降風

　　以高中學生為主角的校園電影，在二十年前曾經是臺灣影壇相當賣座的主流類型，但隨著臺片市場萎縮，這類影片早已煙消雲散。數年前，《藍色大門》和《盛夏光年》的推出也受到歡迎，但兩片均刻意導向同性戀情節，看不到正常的叛逆少年故事。直至本片的出現，總算讓人重新看到式微多年的青春啟蒙電影，也慶幸在21世紀的臺灣青年其實並沒有失去歷史記憶。

　　本片是由港星曾志偉所監製（並在片中客串演出）的《九降風》電影計畫之臺灣篇。編導林書宇曾以短片《海巡尖兵》在臺灣多次獲獎，這次他選擇了基本上是自己的自傳性故事作劇情長片首作，因而對時代氛圍的掌握細緻而充滿感情，對角色的塑造也有一種自然的青春氣息，雖有臺灣偶像劇慣見的俊男美女組合卻避掉了它敘事上的浮華不實，技巧相當流暢。

　　劇情描述在十年前的新竹市某所高中，分屬不同班級的七男二女經常走在一起，形成了一個形式鬆散卻具有強烈友情凝聚力的群體。其中，以小彥（鳳小岳飾）為首的一群男生都是中華職棒的球迷，尤其崇拜時報鷹隊的棒球士子廖敏雄，小彥甚至曾在

球上模仿他的簽名，藉送「簽名球」之舉向好友小湯（張捷飾）誇耀。不料職棒後來鬧出轟動一時的打假球醜聞，令這群熱血青年十分失落。導演採用了好幾段實際的電視新聞片交代打假球事件的發展，簡單而富實感。全片結束前更邀請了廖敏雄本人現身銀幕，與經歷了生離死別的小湯在小彥家鄉的球場上演出了一段巧相逢，類似的處理在國片中並不多見。

在這條貫串全片的棒球主線之外，編導花了不少篇幅描寫這批不識愁滋味的男生互相打鬧和義氣相挺的生活細節，其中，七人深夜在校內的游泳池脫光光戲水的一段最為奔放，而義薄雲天的王柏傑因受不了偷電單車同學的膽小背叛而手持球棒在校內狂追、在廁所內狂打發洩的一段則最為激情，也呼應了球員背叛球迷的挫折感。此外，小彥因為輕微的摔車意外就在少年人的掉以輕心態度下迷迷糊糊地喪了命，則是令人看得感傷。相對之下，圍繞在小彥、小湯和小芸（初家晴飾）之間的三角愛情戲則只有淡淡的哀愁，邱翊橙（毛弟）與紀培慧之間的音樂情緣更是未能充分發揮之前就已結束。

對這樣一部角色眾多的群戲而言，本片的戲分分配算是頗為平均，其中男主角小湯的內心感情描寫得比較細膩，餘者則以個性特質取勝。九人的選角都頗為恰當，鮮明的造型和性格塑造使他們的表演形成了一個水平整齊的集體演出效果，反映出生機蓬勃的臺灣電視界其實為不景氣的電影界儲備了不少人材。

涙王子：清泉一村的故事

編劇、導演	楊凡
演員	張孝全、朱璇、范植偉、關穎
製作	花生映社
年份	2009

　　臺灣社會曾經走過白色恐怖年代，在人民的腦海中留下了難以拭擦掉的記憶。臺灣影壇曾經以這些影片：《悲情城市》（四十年代）、《牯嶺街少年殺人事件》（六十年代）、《超級大國民》（七十年代）等來回顧和反省那些令人感到痛苦的日子，如今加上了《涙王子》（五十年代），比較清晰地勾畫出一個戒嚴時代的「受難者圖譜」。

　　本片根據真人真事改編，故事原型來自現仍活躍於華語影壇的某女星的童年往事，加上編導本人在臺灣眷村生活的童年記憶，構成了這個淒美悲情的時代故事。

　　劇情背景是五十年代初期的臺中青泉崗空軍基地，當時國府遷臺不久，對「共產黨」有一種異乎尋常的恐懼。年輕飛行員孫漢生（張孝全飾）與妻子金皖平（朱璇飾）及兩個女兒本來在清泉一村過著平凡而幸福的生活，不料他突然被人檢舉曾駕機入「匪區」，夫妻二人均以「匪諜」罪遭逮捕。孫家大女兒被迫寄人籬下，小女兒小周則獲漢生好友丁叔（范植偉飾）收留照顧。不料在漢生遭槍決後，小周發現丁叔竟是出賣她父親的人（起碼

是不肯挺身為漢生辯白），目的是橫刀奪愛。金皖平被釋放出來後，雖然明知真相，還是委曲求全嫁給了丁叔，因為她自己在獄中也自私地出賣了她愛過的同性戀人歐陽千珺（關穎飾）——真正具有共產思想的將軍夫人。

占本片五分之四篇幅的主戲段落稱為「孩子的故事」，基本上是從小周的角度來交代孫家的不幸遭遇，一方面鋪陳各相關人物的關係，另一方面在情節發展的過程中逐漸醞釀出那個「恐共」的時代氛圍，做得頗為成功。其中拍得最出色的是序幕：小周最喜歡的仇老師（林佑威飾），只因帶小周到海邊禁制區內畫畫，便被大批軍人圍捕，並且不由分說當場擊斃。在拍得極為優美的青山綠水之間，突然就發生一場現實殘酷的殺身橫禍，威權時代的人命賤如螻蟻，教人無限唏噓。

其後，編導花了不少篇幅描述小周與同班同學將軍女兒的純真友情，藉以對照成人世界的複雜和醜陋，也有不錯的戲劇效果。可惜在最後的五分之一篇幅後勁不繼，編導企圖以一段由金皖平角度來交代「匪諜事件」來龍去脈的「情人的故事」，並解釋片名「淚王子」的含意，但不知是否編導仍有所顧忌，很多重要部分都拍得語焉不詳、避重就輕，包括：丁叔陪孫漢生駕機入「匪區」救大女兒時臉部因而受重傷是怎麼回事？大女兒的親生母親到底是誰？劇中四位男女主角當年在大陸時的男女朋友關係到底是怎麼樣？丁叔在洗衣時緊張地往孫家取回的那張紙條上到底寫著什麼祕密？等等問題都牽動了兩位「出賣者」的犯罪動機，如今的處理卻不明不白，大大削弱了這個人性扭曲悲劇的說服力和感人力量。

整體說來，楊凡用他一貫擅長的唯美手法來拍攝政治傷痕片，在華語電影中仍呈現出與別不同的獨特風格，攝影與美術尤其有令人亮眼的表現。幾位新世代的年輕演員負責詮釋半世紀前的複雜心理角色，造型明顯優於演技，跟將軍（曾江飾）和司機（高捷飾）的演出層次相比高下立判。

導演	何蔚庭
編劇	何蔚庭、Ajay Balakrishnan
演員	巴亞尼・阿葛巴亞尼 （Bayani Agbayani）、 艾比・奎松（Epy Quizon）
製作	長鯨有限公司
年份	2009

台北星期天

　　繼去年的《歧路天堂》之後，臺灣影壇再推出一部以「外勞」為題材的電影——《台北星期天》（*Pinoy Sunday*），但此片從內容、風格到整個電影製作團隊的組合，都更具國際化的色彩。導演何蔚庭是馬來西亞人，攝影師包軒鳴是美國人，但兩人已有多年在臺灣拍攝廣告片及電影的經歷；其餘編劇是印度人、美術設計李天爵是臺灣人、製片則有日本人和法國人、資金又來自日本NHK電視台和菲律賓投資商；幕前方面，主要的演員是菲律賓人，臺灣本地的演員陸奕靜、曾寶儀、張孝全、莫子儀、林若亞等都只是占戲不多的配角，反映出今日的臺灣已然加入了電影全球化的一環。

　　本片的兩名主角是在臺北鄉鎮大工廠工作的菲律賓勞工，身材較肥胖的迪愛斯（巴亞尼・阿葛巴亞尼飾）憨厚寡言，雖時刻掛念遠在家鄉的妻小，卻又和在臺北打工的同鄉安娜糾纏不清；年輕單身的馬諾奧（艾比・奎松飾）自命風流，一心追求其實和臺灣雇主已有一腿的美麗菲傭瑟西麗。他們平常都被迫困在工廠宿舍的有限空間，故每到星期天休息，就有如脫韁野馬般直奔臺

北市去逍遙，因為大批菲勞都會在那裡出沒，可以藉此化解鄉愁。

這一天，迪愛斯和馬諾奧都遭遇了情場失意，此時意外看到一張被主人遺棄在路邊的新沙發，馬諾奧大感興奮，希望把沙發搬回宿舍的天台上，這樣他們就可以於工餘時坐在這張舒服的沙發上喝啤酒看星星，過著天堂一般的幸福生活。迪愛斯被他說服，於是一胖一瘦的兩個外國人就抬著這張笨重的新沙發穿越臺北城的大街小巷，展開了一段可笑的奇幻旅程。

由於導演本人就是一個在臺灣生活多年的異鄉人，因此在他的鏡頭下，很容易就掌握住那些離鄉背井來臺打工賺錢的外勞心中的慾望和現實的掙扎，編劇將這種複雜的情緒藉著一張漂亮卻沉重的火紅沙發和一趟在異鄉迷路的旅程集中投射出來，無疑是畫龍點睛的戲劇設計。不過，編導只想走輕鬆喜劇路線，利用王哥與柳哥的有趣性格對比和劉姥姥遊大觀園般的異鄉冒險故事來製造一些無傷大雅的笑料，卻無意對臺灣社會和外勞問題作更深刻的觀察和批判，因此氣氛輕鬆得來也顯得有點內容單薄。

畢竟，這只是以臺灣作為故事舞臺的跨國製作，並非傳統意義上的「國片」，因此跟其他較為強調本土趣味的臺灣電影有本質上的差異，在場景拍攝上寧多取荒煙蔓草而僅將臺北101這種繁華地標當成象徵，甚至片中的對白也是菲律賓語比國語還多。兩個男主角和兩個女主角均為菲律賓職業演員，巴亞尼還是當地很著名的諧星，常演出商業大片，這次來臺主演較嚴肅的小人物，竟成了他個人演藝生涯的一大突破。

艋舺	導演	鈕承澤
	編劇	曾莉婷、鈕承澤
	演員	趙又廷、阮經天、鳳小岳、馬如龍、柯佳嬿、鈕承澤
	製作	紅豆製作
	年份	2010

　　「古惑仔電影」過去一直是香港影壇的專利，本片打破了這種壟斷局面，展露出臺灣影壇也有拍好這一類主流娛樂電影的實力。

　　「艋舺」原為臺灣平埔族詞彙，意指小船，是臺北市萬華地區的舊稱，此地在上個世紀的八十年代之前是本省黑道分子盤據的重鎮，仿如自成一國的武林；但自「一清掃黑專案」之後，外省幫派開始入侵，槍枝也跟著氾濫，傳統的角頭生態為之大變。本片的故事就以巨變前夕的艋舺為背景，頗為生動地將虛構情節與庶民歷史揉合，從而拉高了整個作品的格局層次。

　　劇情描述外省高中生蚊子（趙又廷飾）隨著開美容院的單親媽媽（林秀玲飾）遷入艋舺後，在學校被流氓同學欺負，他堅強反抗，獲黑道太子志龍（鳳小岳飾）與哥們兒和尚（阮經天飾）的賞識，不但為他作後盾討回公道，最後還拉他結拜組成了「太子幫」，在畢業後更一齊正式成為廟口幫的骨幹成員。

　　志龍的父親Geta（馬如龍飾）是廟口幫老大，雄霸一方，跟另一角頭後壁厝老大Masa一向相安無事。危機出現在Masa的手下文謙（王識賢飾）出獄，他引進在獄中結識的外省掛青壯派幫

主灰狼（鈕承澤飾）談合作，遭老派的Geta拒絕。文謙除了自己幹掉老大外，又策動和尚叛變，整個艋舺黑道的和諧假象登時為之崩解，太子幫五個兄弟的友誼也面臨生死挑戰。

本片的前半部有如校園片《九降風》的升級版，主要透過太子幫眾人與流氓同學這邊的恩怨鬥毆來刻劃幾個主角的個性和塑造時代氣氛。至於蚊子與妓女小凝（柯佳嬿飾）之間那段純純的愛，既是這部陽剛電影的浪漫潤滑劑，也是讓男主角保持純真本性不致全然墮落的最後堡壘。

太子幫在畢業後被送上山作軍事式習武培訓的一段是劇情的分水嶺，原來的小孩子自此變成了大人，屬於孩子世界的「純真」沒有了，迎向他們的是成人世界的爾虞我詐和暴力相向。編導採用外來者蚊子作敘事主體，透過他捲入黑道的過程來觀察和反映所謂的「兄弟義氣」，其實是多麼的虛假和醜陋，為了個人利益，有什麼不能出賣？一直為了志龍而委屈自己當老二的和尚，是片中所有角色裡最富戲劇性的一位，跟蚊子形成了一個相當吸引人的黑白對照組。從全片的故事架構和人物關係來看，編導本有意對三個年輕男主角的上一代恩怨亦作鋪陳，形成「教父式」的家族矛盾，可惜這部分因片長關係而刪節得比較粗枝大葉，削弱了壓軸高潮的更強劇力。

在製作上，本片已做到了目前華語電影大片該有的技術水準，在重塑臺式草根人物氣質和生猛俗豔的時代風貌方面尤其有出色表現。片中安排的暴力打殺不算太多，特意請來韓國片《原罪犯》（*Old Boy*）的武術指導梁吉泳設計的動作場面頗具特色。以另類獨立製片《情非得已之生存之道》崛起的導演鈕承

澤，在這部大型商業電影中身兼製、編、導、演四職，均有稱職表現，也將首次在大電影擔綱的偶像劇小生趙又廷和阮經天調教得相當出色。

<table>
<tr><td rowspan="6">父
後
七
日</td><td>導演</td><td>劉梓潔、王育麟</td></tr>
<tr><td>編劇</td><td>劉梓潔</td></tr>
<tr><td>演員</td><td>王莉雯、陳家祥、陳泰樺、吳朋奉、
太保</td></tr>
<tr><td>製作</td><td>蔓菲聯爾創意製作有限公司</td></tr>
<tr><td>年份</td><td>2010</td></tr>
</table>

　　本片的原著只是一篇四千多字的散文，描述作者劉梓潔的父親突然去世，她急忙返鄉幫忙處理後事，卻在頭七期間經歷了一趟令她匪夷所思的告別之旅。此作在五年前榮獲「林榮三文學獎」首獎而受到矚目，後經作者親自改編成電影劇本，並與另一名新導演王育麟共同執導，竟成為今年臺灣影壇的奇葩，在臺北電影節獲最佳編劇獎和最佳男配角獎。

　　劇情描述阿梅（王莉雯飾）原來是在臺北外商公司工作的白領，接到臥病多時的父親（太保飾）死訊後，便趕回彰化鄉下的老家，跟哥哥大志（陳家祥飾）一齊操辦父親的喪禮，表弟小莊（陳泰樺飾）也拿了攝影機前來拍攝喪禮過程。主持喪禮的葬儀社道士正是親戚阿義（吳朋奉飾），在他的幫忙下，頭七天的守靈和送葬過程都順利進行，但阿梅卻感覺自己只是像配合演出的表演者，哭笑均由不得自己。直至葬禮結束後多日，阿梅回到了光鮮亮麗的工作常軌，卻在某次過境香港機場時，對父親的思念竟突然如排山倒海般襲來，令她當場痛哭失聲。

　　在有限的製作條件下，本片採用黑色喜劇的諷刺手法來檢視

在臺灣農村至今仍普遍流行的通俗葬喪文化，一方面質樸率真、尊重傳統；另一方面卻庸俗繁瑣、荒誕虛偽、看來主要只是在走形式要面子。編導用了既寫實又誇張的手法，多次拍攝阿梅正在吃飯或正在刷牙時，一個失驚無神聽到道士的擊鼓奏樂聲響起，她就得像臨時演員般手忙腳亂披麻帶孝，一嘴飯菜或是牙膏泡沫地連爬帶跪直奔棺前假裝呼天搶地大聲哭喊著「爸！」，在猶太民謠〈Hava Nagila〉（歌名譯為中文是「大家一起來歡樂」）節奏急促的歌聲烘托下，營造出非常荒謬的爆笑效果。另一場是地方上的議員送來壯觀的罐頭啤酒塔放在舉辦公祭典禮的臨時竹棚外爭足了面子，無奈強烈的陽光卻把罐頭塔「曬到爆」，令本來正嚴肅致祭的一群親友紛紛跑出來搶救行將傾倒的巨塔，更顯得這樣的葬禮有如作秀。

除了這些娛樂效果鮮明的喜劇場面之外，本片也有不少描寫倫理人情的文藝筆觸以作平衡，例如阿梅背著經幾番折騰才沖印好的父親遺照騎機車回家時，在途中接上她在念中學時與父親合坐騎車的片段回憶，形成父女情深的生死對照；又如表面看來世俗不堪的道士阿義，在跟小莊漫步於月夜田間的休閒時刻，自稱其正職是詩人的阿義竟即席用臺語吟誦出他的趣怪詩句：「我幹天幹地幹命運幹社會／你又不是我老爸／你管我這麼多」；阿梅在折騰了一天後跟哥哥席地而睡時有感而發地說：「原來『哭爸』（臺語）真是很累人的！」兩人相視大笑等等，都用淡而有力的方式打動了觀眾。

本片對臺灣葬喪禮儀的詳盡介紹，很容易讓人聯想到2008年的日本得獎名片《送行者》（港名《禮儀師之奏鳴曲》），但其

整體的內容和風格，其實更接近二十多年前伊丹十三執導的同類
經典作《葬禮》（1984）。

麵引子

導演　李祐寧
編劇　李祐寧、趙冬苓
演員　吳興國、耿樂、葉全真、張雁名、
　　　趙仕瑾
製作　美亞娛樂
年份　2011

　　兩岸關係看似重要，實際上到底有多少臺灣的民眾真把它看回事？其實頗有疑問。起碼臺灣電影中以兩岸為題材者著實拍得不多，除了上世紀八十年代的《老莫的第二個春天》（1984）和《海峽兩岸》（1988）較重要外，直至二十多年後才有行將推出的《麵引子》。

　　麵引子，俗稱為老麵或老酵母，做饅頭得放「麵引子」才能發酵，蒸出一顆原味的山東饅頭，本片以此引喻兩岸人民斬不斷的文化和血緣關係。

　　本片改編自大陸山東電影製片廠影視製片中心主任趙冬苓原著的文學劇本《山東饅頭》，描述青年孫厚成在剛為人父時便在路上被拉伕而跟親人硬生生分離，直至五十年後才以做饅頭的退伍老兵（吳興國飾）的身分，在續絃生的女兒家宜（葉全真飾）陪伴下首次回青島老家探親，但他的兒子家望（耿樂飾）對這個不負責任的父親十分痛恨，完全不接受他是自己的「家人」，更認為那個所謂的妹妹根本就是「外人」，老孫遂在悲痛拜祭亡妻後黯然返臺。十年後，老孫中風入院，命在旦夕，家望在叔叔力

勸下，攜同自己的女兒歲歲（趙仕瑾飾）乘直航飛機抵達臺北，準備見父親最後一面。豈料老孫這一場病，終於使家望弄明白了為什麼父親遲遲不回老家見妻兒一面的苦衷，自己對父親長達半世紀的誤解和積怨遂因而化解，也心甘情願接受了臺灣的妹妹成為「一家人」。

本片以兩岸發生歷史巨變的1949年為故事的序幕，多少大陸青年就是在被國民政府拉伕這種身不由己的情況下被迫離開家人，以小兵的身分來到陌生的臺灣展開了另一個人生，可是在他們的內心深處，無不對不告而別的老家親人有一份割捨不去的思念之情和內疚之感，因此才促使臺灣政府在1987年宣布了開放探親的政策，使隔絕了數十年的兩岸倫理親情有了重續前緣的機會。本片的劇情以兩段相隔十年、易地而處的探親戲為主體，透過孫家三代人的互動過程，焦點清晰地指出了化解兩岸矛盾的一個可行方向：拋開先入為主的偏見、試圖了解對方的立場和難處，互相體諒包容，問題總有解決的一天。編導以家望女兒歲歲和家宜兒子（張雁名飾）這一對沒有歷史包袱的孫家第三代很容易就能彼此接納並建立起感情，對比他們的父母輩是多麼困難曲折才能找到「共同的語言」，反映出事緩則圓的至理，而「時間」還的確是療傷的良藥。

身為老兵下一代的李祐寧，對於孫厚成這一代少小離家老大回的老兵那種「有家歸不得」和「有兒不相認」的內心痛苦，固然都刻劃得相當動人，難得的是對大陸兒子心中的那一股恨和怨，以及他對臺灣妹妹那種十分微妙的「爭正統」鬥爭心理，也有相當細膩入微的反映，遂便三位主角的每一次相聚都成了各有

立場、各有心事的角力場，戲味十分豐富，大大彌補了情節本身的單調。而前後兩段易地而處的探親戲的有趣對照，也使得最後的大和解過程具有自然產生的說服力，使本片避免成為另一種主旋律電影。

　　為了增加這個家族故事的真實感和擴大它的時代意義，老孫的住處特選在老兵聚居的臺北市郊寶藏巖實地拍攝，又花了一些篇幅描寫處境類似的兩位老兵好友，以及寂寞老人喜歡打發時光的「紅包場」的一些風光。整體看來編導風格雖然比較老派，但是發展流暢而感情扎實，演員也有高度投入的演出。

陣頭

導演	馮凱
編劇	馮凱、許肇任、莊世鴻
演員	柯有倫、黃鴻升、陳博正、廖峻
製作	濟湧影業
年份	2012

　　2011年春節，《雞排英雄》打著「臺灣・人・情」的招牌作號召，在臺灣市場旗開得勝。今年（2012年）春節，此系列的新作《陣頭》再度用濃厚的鄉土感情元素作為內容核心，描述一個根據臺灣知名民俗技藝團真實背景改編的勵志故事，攝製成績更上一層樓，從電視圈首次轉戰電影的導演馮凱表現不凡。

　　男主角阿泰（柯有倫飾）是臺中陣頭家族之子，因與其父阿達（陳博正飾）難以相處而被送到臺北學音樂，但又半途而廢回到家裡，夢想著要去美國闖蕩。在此期間，阿達率領的九天民俗技藝團被其師兄武正（廖峻飾）領導的團極度欺侮打壓，血氣方剛的阿泰氣不過而向對方挑戰，揚言要用半年時間重新訓練團員贏過對方。初時沒有人把阿泰的豪語當一回事，沒想到阿泰竟然以苦行僧的精神真的將九天脫胎換骨，又藉電視報導之助成為全臺知名的新派陣頭代表。此時，本來看不起阿泰的阿賢（黃鴻升飾）也不惜違反父親武正的意願，主動跟阿泰「夾團」，最後兩個化敵為友的年輕人合作打造出一台轟動臺中藝術祭的現代化民俗技藝演出。

本片的劇情設計簡單而工整，角色多而不亂，且能各自表現出有趣的個性。整個故事在有層次的轉折中，將一個本來缺乏目標而且只有三分鐘熱度的年輕人，如何在陰錯陽差接下民俗技藝團團長位置之後改變了自己、改變了團員、也改變了這個行業，最後並打破了父親對他長久以來的偏見而獲得認同。柯有倫的表演相當投入，他周邊的一群年輕演員也各有特色，其中尤以腦筋遲鈍卻特別擅長打鼓的「梨子」最惹人好感。

　　情節的主軸是「傳承」，下一代傳承上一代的事業，傳統的民間技藝則要因應時代變化而創新，如此才能與時俱進，為民俗文化注入新生命。在臺灣蔚為大觀的現代鼓樂表演在本片扮演了十分重要的精神象徵，本來對如何改造九天感到茫無頭緒的阿泰，開始時只能吩咐團員盲目地擊鼓，與其說是練習不如說是情緒發洩，直至他在山中偶然看到類似「優人神鼓」的創新鼓樂後，才像開竅一樣跟團員們背著大鼓在臺灣環島繞一圈。這種苦行僧的訓練方式引起了媒體的興趣，經電視報導後使他們從寂寂無名之輩翻身成為新一代陣頭文化的代表。

　　原來把阿泰當笑話看的阿賢這時候反而坐不住了，他也向父親爭取當團長，當然不獲老人家同意，於是他甘心當阿泰的副手，率自己的團員跟九天合併，然後用團結的方式向老一輩展示了年輕人的包容和力量。在阿泰與阿賢從「同行相輕」的衝突到互相和解的過程中，導演適當地穿插了幾段傳統陣頭和八家將，讓人體會這種流行於臺灣廟會文化中的民俗技藝表演的草根魅力。但導演著力更深的是好幾場創新的鼓樂演出，那種雷霆萬鈞的金鼓齊鳴，有如九天團員們注入自己生命的吶喊，氣氛非常地

熱血感人。編導透過對幾位九天團員的簡短描述,也讓觀眾了解到這些不良少年和社會邊緣人,在團主有如親人般的照顧和藝術的潛移默化下重拾生命價值的故事,發揮出正面的勵志作用。

女朋友。男朋友

編劇、導演	楊雅喆
演員	張孝全、桂綸鎂、鳳小岳、張書豪
製作	原子映象
年份	2012

　　本片是在2008年以兒童片《囧男孩》崛起影壇的楊雅喆導演的新作，故事格局和創作野心都加大了很多，頗有用一個曖昧的三角愛情故事拍出臺灣「野百合學運世代」文藝史詩的企圖。然而它的前半段雖有刻意挑戰體制的熱血滋味和動人神采，劇情越往後發展卻越顯得扭捏作態，讓觀眾捉摸不定編導的真正意圖：難道這只是一部以爭取民主自由作包裝的同志電影？

　　劇情採取倒敘結構進行，序幕是一場直接複製兩年前轟動高中校園的新聞「女學生在朝會時集體上演脫裙子穿短褲事件」。帶頭抗議的是一對雙胞胎，學校馬上召見家長，人到中年的陳忠良（張孝全飾）以爸爸的身分前來領回女兒，但在身分證上他卻只是「哥哥」，這到底什麼回事？

　　畫面於是回到仍在戒嚴後期的20世紀八十年代中葉，其時阿良與好友王心仁（鳳小岳飾）及林美寶（桂綸鎂飾）在高雄的一所高中就讀，親密得像個三人組。家裡開印刷廠的阿仁是叛逆學生領袖，常利用在校刊偷天換日刊出違禁內容等方式來衝撞教官的權威。阿良與美寶則屬社會中下層，得在夜市中偷偷賣黨外雜

誌來賺錢貼補生活。初生之犢的歲月幾乎就在「三位一體」的爭自由鬥爭中度過，但正處情竇初開的美寶在兩個男孩之間還是得面臨選擇：她心底愛的是阿良，但阿良卻故意把機會讓給阿仁。美寶不明白阿良為什麼這樣做？但也順其自然接受了「我不是主打歌，但是B面第一首」的阿仁。

數年後，阿良與阿仁到臺北上大學，美寶則已進入社會工作。阿仁依舊是熱心的學運分子，參加了中正紀念堂的靜坐抗議，實際上趁機跟女同學搞曖昧；而阿良的性向卻越來越不能隱藏，當他明白已不可能跟自己暗戀的阿仁在一起時，他竟選擇去主動勾引在廣場監視大學生的便衣人員！

再數年，當初口口聲聲爭取民主自由的阿仁已出賣理想成了政客的女婿兼助理，而美寶則繼續當他的祕密情人。進入社會後的阿良本來已跟好友們疏遠，卻因美寶打來的一通電話使他們又聚在一起，三角感情依然剪不斷理還亂。

因年輕時隱藏性向而顯得個性退縮的阿良，跟以倔強的行動來隱藏自卑出身的美寶，原是具有強烈戲劇性的一對「怨偶」，兩人之間雖心知肚明卻難以割捨彼此，像那封美寶留給阿良的「白紙情書」，具有一種令人心痛的荒謬悲劇感。然而男女主角排解自己寂寞的方式，卻是自以為理直氣壯地成為破壞別人婚姻的「小三」，更在跟別人上床時幻想那是心上人，以滿足荒謬的自慰感，使人覺得相當扭曲且一廂情願，對人物難以產生同情。對照之下，有如搞笑角色的同學許神龍（張書豪飾），反而可以勇於出櫃，最後更修成正果，爭取到同志婚姻的自由，理直氣壯地「做自己」。

使本片在反映臺灣社會面貌方面顯得雷大雨小,除了學運情
節描述避重就輕之外,還有刻意使「上一代」集體缺席,令這群
青少年的成長過程失去了一個最大的壓力源——父母,尤其阿良
一角全無家庭背景出現更是失策,難道只有年輕人自己的小世界
就足以代表現實的大世界了嗎?

看見台灣

導演、編劇、攝影	齊柏林
製作	台灣阿布電影公司
年份	2013

　　本片甫獲金馬獎最佳紀錄片，又在臺灣公映滿月之際衝破了一億新臺幣的票房，成為臺灣影史上最賣座的紀錄片，更重要的是它發揮出來的社會影響力，不但喚醒了全民重視生態保育和國土維護的意識，甚至對怠忽職守的馬政府有如當頭棒喝，逼令行政院緊急召開「國土保育專案小組會議」，並同步採取行動解決片中指出的諸多環境議題。如今，看《看見台灣》已成全民運動，也反映了一些臺灣紀錄片工作者以「創造議題」來進行社會改革的力量正逐漸崛壯。

　　就電影形式而言，本片是臺灣第一部完全採用直升機高空航拍鏡頭完成的紀錄片，而導演之所以用居高臨下的角度俯瞰臺灣這塊土地，是認為居住在這裡的民眾平常看臺灣的角度不夠高，以致看不清楚它的真貌，很多問題已經相當惡化，卻因大家身在此山中，習而不察。果然，當大家有機會以平常做不到的宏觀角度來觀看自己的家園原來已被天災人禍破壞到這步田地之後，那種切膚之痛才會油然而生。在這種創作策略下，導演將本片的旁白敘述盡量減少，讓行雲流水般的畫面自己說話，但是為數个多

的旁白經吳念真用他人文而感性的語調唸出之後，卻更顯得畫龍點睛，字字珠璣。

作為一部「有所為而為」的論文式紀錄片，它的主角就是寶島這塊土地，導演除了要讓觀眾看見臺灣的「身體」，也希望觀眾感受到臺灣的「靈魂」，所以它的另一個片名也許可稱為《台灣的美麗與哀愁》。全片共分為七、八個章節，從寶島的地理主體「高山」開篇。在畫面極美、品質極佳的高山航拍鏡頭引領之下，如身處天堂般的美麗映像迎面而來，在配樂何國杰氣派恢宏而旋律優美的交響樂和原住民歌聲烘托下，將觀眾帶入如夢如幻的仙境，充分發揮出視聽之娛的迷人魅力，也教人不得不迅速愛上臺灣的美。

然而，在兩篇令人沉醉的美景交響詩過去之後，出現在銀幕上的卻是一幕接一幕的醜陋景象：天災造成的大幅度山崩和土石流故然令人觸目驚心，而人為的貪婪和無知所造成的山林和河川破壞，卻更加令人心酸和憤怒。為了追求經濟效益，具有水土保持作用的樹木被整片砍伐，高山上種起了高麗菜、茶葉、和檳榔樹，使那些山丘變成了所謂的高價值農地；為了發展近海的養殖業，漁民嚴重超抽地下水，使有些地區每年以兩公尺的速度在陸沉，海水倒灌甚至淹沒了原來在半山上的祖先墳墓；工業廢水在政府視而不見的放縱下將很多河川和出海口污染成黑色，這些黑水河甚至流經人口稠密的市鎮，每天向數不清的居民排放有毒氣體。諸如此類的章節，如接連揮出的重拳敲問著人們的良知：你們是否仍能繼續對這種破壞國土的劣行無動於衷？

幸好，在這塊土地上還是有一些人是以正向的心態善待家

園，所以本片在後段改以具體的勤奮農民作拍攝主題，看他們在綠油油的稻田中耕作，甚至仿效神祕的麥田圈在這些稻田中做出了幾個大腳印，喻意不斷向前行，最後更以一群原住民小孩在玉山之巔快樂歌舞作結。這些「光明結局」部分雖不免有人工操作的痕跡，使本片的批判性打了點折扣，但瑕不掩瑜，仍然具有它的劃時代意義。

導演	馬志翔
編劇	陳嘉蔚、魏德聖
演員	永瀬正敏、曹佑寧、大澤隆夫
製作	果子電影
年份	2014

KANO

　　與其說《KANO》是一部「臺灣電影」，不如說這是一部「由臺灣人在臺灣製作的日本電影」更為恰當，因為本片雖然描寫在1931年臺灣嘉義農林棒球隊（KANO）打進日本甲子園爭奪冠軍的傳奇故事，但真正的主角是這支棒球隊的日籍教練近藤兵太郎（永瀬正敏飾），重要角色除了球隊主投手吳明捷（曹佑寧飾）是臺灣人外，其他幾全為日本人，且均由日本演員出演，包括近藤的妻子（坂井真紀飾）、近藤的老師（伊川東吾飾）、建設嘉南大圳的水利工程司八田與一（大澤隆夫飾）、在嘉農教種水果的濱田老師（吉岡尊禮飾）、和側述整個故事的年輕日本軍官／野球投手錠者（青木健飾）等，故日語對白幾達九成。在這種情況下，本片對「日本元素」的強調和美化，自然是順理成章的事。

　　雖然本片在製作上強調重現歷史氛圍的真實感，它在電影技術上也的確達到了臺灣電影工業難得的高度，實際上那只是基於戲劇上和美學上的需要，並不表示編導處理這個取材於史實的故事就真的採用寫實手法，譬如近藤兵太郎追求自我救贖的主題就

完全是虛構出來的。

　　在本片中，近藤是一位曾失意於甲子園的高校棒球教練，落魄在嘉義農林學校當個平凡的會計人員，因偶然發現學校那支從未贏過球的野球隊由日人、漢人、原住民等三族共同組成，各有各的打球長處，於是決定再作馮婦，以「進軍甲子園」為目標，用斯巴達式魔鬼訓練激勵球員，果然使嘉農脫胎換骨，短短一年多就成功代表臺灣到日本高校野球的聖殿比賽。嘉農從最初被日本人歧視的一個「笑話」，憑團隊意志力一路過關斬將，最後在冠軍賽雖因主投手吳明捷的手受傷而落敗，但其永不放棄精神卻贏得全場五萬多名觀眾喝采，而近藤本人也得以在這個過程中找回勇氣和尊嚴，在他的老師面前重新抬起頭來。

　　本片的劇情主體是典型的「失敗者經努力奮戰贏得尊嚴」的勵志故事，相對於中年的近藤教練，年輕的吳明捷則是個愛情上的失敗者，跟他情投意合的女孩被家裡安排嫁作醫生娘。當吳在甲子園奮戰時，女孩也在臺灣奮戰產子，同時透過收聽電臺轉播球賽來跟舊情人作心靈相通。類似的戲劇化感人場面在片中頗多，反映出馬志翔雖首次執導片長三小時的大電影，對通俗劇的煽情模式其實已運用得相當純熟。由於他本人年輕時也是棒球手，加上扮演棒球員的演員均有棒球根底，故片中的打球場面拍得特別逼真自然和刺激，堪稱達到華語運動片的最高水準。

　　較具爭議的是本片將並非發生於同一年的「嘉南大圳完工開通灌溉農田」與「嘉農決戰甲子園」兩大歷史事件硬放在一起交錯進行，藉以營造出「臺灣黃金年代」的美好感覺，作為戲劇性元素的運用，如此虛構手法可說無可厚非，但編導對八田與一這

個配角每次出現的場面均刻意塑造成「臺灣民族英雄」式露臉，
創作心態就太過司馬昭了。

白米炸彈客

導演　卓立
編劇　鴻鴻、金篤蘭
演員　黃健瑋、謝欣穎
製作　威像電影公司
年份　2014

　　本片原為2003到2004年之間在臺灣所發生轟動一時的「白米炸彈案」，當時臺灣政府為了談判加入世界貿易組織，對本土農業採取犧牲手段，哄騙農民休耕，並逼他們將農地賣出改作工商業之用，嚴重影響農民生計。此時，臺北市接連出現十多起在公共場所放置爆裂物「白米炸彈」，其爆炸威力雖不大，但引起集體恐慌。因多個「白米炸彈」都貼有「不要進口稻米，政府要照顧人民」的字條，媒體持續追蹤報導，終於喚醒了冷漠的臺灣人民關注長久被忽略的農業問題。事件的主角認為目的已達到，一年後主動向警方投案，判刑五年十個月，他就是被稱為「白米炸彈客」的楊儒門。

　　編導採用楊儒門（黃健瑋飾）的第一人稱觀點敘述整個故事，從他被判刑坐牢時進行寫作《白米不是炸彈》一書（本片正是改編白這本原著），回頭娓娓道出他怎麼會從一個單純的農村子弟，一步步被迫來到都市，最後走上採用暴力手段表達訴求的抗議分子，情節敘述清楚明瞭，簡單易懂。

　　這本來是一個飽含憤怒和控訴意識的社會性題材，有點近似

數年前戴立忍導演的《不能沒有你》，但編導卻有意壓低它的戲劇衝突和煽情場面，反而用一個具有高度理想性的「文青」的散文腔調來交代事件的來龍去脈和個人心理狀態，部分場面和旁白甚至流露出一種「詩意」。在楊儒門面臨好幾個重要決定時，導演甚至安排了「想像中的阿儒」跟真實的阿儒同場對話，藉以反映他當時的矛盾心理，如此雖提升了本片的電影藝術層次，但也削弱了吸引觀眾的戲劇效果。

作為主要情節的「白米炸彈」事件只是影片的後半段，影片的前半其實在塑造楊儒門的性格和交代他的「犯案動機」。早在當兵時，他就遭隊上學長欺侮，一度想舉槍射殺對方，此時「社會不公」的印象和「武力反擊」的因子已烙印在他腦海。其後，回到彰化農村隨祖父母種田、閒時還要去風景區賣飲料幫補家用的阿儒，認識了原住民四兄妹，才十幾歲的大哥卻要隻手照顧三個年幼的弟妹，最後累病而死，此事對阿儒的心理衝擊更大，也堅固了他要為弱勢族群發聲的決心。而跟童年玩伴「攪和角」（謝欣穎飾）意外重逢並發展出「革命感情」，則使阿儒的孤島人生增加了一點色彩，但又完全沒有落入男女主角愛情通俗劇的老套，是本片相當出彩的部分。這位地方議員的千金小姐一方面以父親對農民的吸血行徑為恥，但另一方面卻又不得不依附其父的財產享受著較好的生活，以致嘴巴老說革命卻不敢採取行動，目標迷失的攪和角比起楊儒門其實活得更痛苦。

我的少女時代

導演 陳玉珊
編劇 曾詠婷
演員 宋芸樺、王大陸、李玉璽、簡廷芮、
陳喬恩
製作 華聯國際
年份 2015

　　自從《那些年，我們一起追的女孩》在2011年推出並掀起了
賣座高潮之後，它塑造的「懷舊青春＋搞笑風格」彷彿已成為高
中校園電影的一種新類型，引起一些人的模仿，但要達到同樣的
水準倒也不容易。從電視製作人轉型為電影導演的陳玉珊，具有
豐富的臺灣偶像劇監製經驗，頗能掌握住年輕觀眾的心態和戲劇
口味，故首次執導這類影片時便拿捏到其中的竅門，成功端出了
一盤計算精準卻又不失個人情懷的九把刀式青春大菜，它除了重
用《等一個人咖啡》的宋芸樺當女主角外，還老實不客氣地把一
個女學生取名為「沈佳儀」呢！

　　本片從青春少女的角度，帶大家回到九十年代的臺灣，重
溫純真的中學生情懷。主角林真心（宋芸樺飾）是平凡的高三學
生，她瘋狂迷戀偶像劉德華，開口閉口叫「老公」，但在校內暗
戀風雲人物歐陽非凡（李玉璽飾）卻羞於表白。一次，她因為收
到了當時在校園流行的「連鎖信」，慌張中將信轉寄給另外五個
她討厭的人，因而惹怒了一位老師，幾乎要被記過，卻跟主動替
她背黑鍋的壞學生徐太宇（王大陸飾）交上了朋友，而徐太宇明

言他喜歡的女孩是校花陶敏敏（簡廷芮飾）。兩人在不涉男女感情的狀況下日漸熟悉，林真心得知徐太宇和歐陽非凡原來是國中時代的資優班好友，只因徐太宇以為自己害死了一位好同學而感到內疚才自暴自棄，她便想盡辦法打開徐的心結，還鼓勵他重拾書本為聯考而衝刺。徐太宇出人意表地在段考時成績躍上全校第十名，原應在校慶時公開接受表揚，不料新來的訓導主任（屈中恆飾）認定徐太宇的成績是作弊得來，硬是不給他應有的榮譽。林真心出於義氣帶頭抗議，全校學生紛紛響應，校長竟然答應處理，此舉遂改變了她的平凡人生。

編劇在推展劇情時充分發揮一波三折、迂迴揭露真相的技巧，使當初以頑劣形象出現的徐太宇，最後變成了打動人心的真英雄；而徐太宇和林真心之間彼此愛在心裡卻不便言明的那段感情，一直延續到十多年後的「真心愛你演唱會」舉行時才真相大白，「讓劉德華專門唱給你聽」的鉤子鋪設，和「劉德華、言承旭」兩位大明星的客串演出都有令人驚喜的點題效果。

導演在精準選角、順暢敘事、生動搞笑之餘，對於重塑時代氛圍尤其花了不少心思。在那個仍然用錄音機聽劉德華唱〈忘情水〉和草蜢唱〈失戀陣線聯盟〉的年代，一卷卡帶、一本偶像卡片和一個歌星的人形立牌寄寓了多少臺灣學子的共同回憶？此外，一個當年日本美少女的新潮造型、一份已停刊多年的臺灣娛樂報紙等看似不重要的細節，都在觀眾想不到的地方出現了，反映出本片在製作態度上的認真。編導另一個高明的地方，是在開場的序幕和點題的壓軸戲都安排由熟女版林真心（陳喬恩飾）擔綱演出，擴大了它的觀眾層面；校慶的高潮場面，更大膽地安排

了一場政治意涵明顯的學生反威權行動，直接呼應了這兩年發生在臺港兩地的學生運動，其中意義已經不是「純娛樂」那麼簡單了。

紅衣小女孩

導演	程偉豪
編劇	簡士耕
演員	黃河、許瑋甯、劉引商、張柏舟
製作	瀚草影視文化事業
年份	2015

 本片在臺灣公映的前夕，導演程偉豪拍攝的第三部短片《保全員之死》在金馬獎中力壓蔡明亮等勁敵，獲得最佳創作短片獎，不禁令人對他的第一部劇情長片充滿期待。然而，能夠掌控好一部短片，不見得就有實力掌控好一部長片，這部臺產恐怖片就暴露出編導在處理類型電影上的基本功不足，拍來捉襟見肘，技術的粗糙也反映出臺灣電影產業在支援上的力有未逮，缺錢的獨立製片情況尤其嚴重。

 《紅衣小女孩》（*The Tag-Along*）片名所言的「紅衣小女孩」，源自多年來在臺灣廣泛流傳的民間傳說「魔神仔」，根據描述，這種調皮的精怪會將老婦小孩帶到山野密林中，使其迷路無法回家，類似日本傳說中的「神隱」。十多年前，臺灣的電視靈異節目播出了一段民眾出遊的DV影片，畫面中出現了一個神祕的紅衣小女孩一直尾隨民眾，引起轟動討論，自此成為新的靈異傳說。本片採用了這個背景展開故事，劇情描述老奶奶（劉引商飾）被一個神祕聲音呼喚後失蹤了，她的孫子阿偉（黃河飾）是年輕的房地產經紀人，正努力工作想早點買屋，並與交往五年

的女友怡君（許瑋甯飾）早日結婚生子。奶奶失蹤的事令阿偉大感疑惑，追查之下竟連他自己也失蹤了。任廣播主持人的怡君全力搜尋「紅衣小女孩」的資料，在一通神祕電話指引下，決定隨搜救隊進入深山找尋阿偉的蹤跡，終於揭穿了事件的真相。

編劇採取非常傳統的敘事手法來鋪陳劇情，先是阿偉所住社區的一位老婦在密林中失蹤，跟著奶奶在家中聽到了那個老婦的聲音在喊她的名字，本來狀態正常的奶奶便開始神色詭異起來，這種「找替身」的情節在中外鬼片中所在多見，本片的懸疑氣氛欠奉，恐怖手法也不高明，都是突然發出一聲巨響嚇人一跳那種等級。與此同時，怡君對阿偉催促她早日結婚生子的行為極力迴避，卻又說不出什麼道理，似乎有所隱瞞。這條文藝腔的情節線一直發展至怡君夜闖密林，在鬼域般的環境下見到了魔蛾和血淋淋的小孩，觀眾才知道葫蘆裡賣的藥其實是怡君的心魔故事，「紅衣小女孩傳說」只是那個羊頭。

影片前半段用頗為笨拙的重複手法交代一段又一段的神祕失蹤事件，連社區的管理員（張柏舟飾）此一與主線無關的角色也不能倖免。為了省錢，這個角色一下子又懂得作法，用相當兒戲的儀式幫怡君驅鬼除魔，令人看得失笑。當觀眾以為他們在看一個靈幻民間傳說時，編導卻又沒什麼邏輯地轉向了心理驚悚片發展，後半段集中怡君因曾經墮胎而產生的內疚心理，觀眾這才恍然大悟。不過，為了增加商業賣點，全片的壓軸高潮還是加上了一段噱頭性濃厚的密林人魔大戰，企圖藉電腦特效來呈現群魔亂舞的地獄嚇人景象，然而不及格的攝影和節奏混亂的剪接根本無法經營出吸引人的娛樂效果，徒然落得一個三不像。

灣生回家

出品人	田中實加（陳宣儒）
導演	黃銘正
製作	田澤文化有限公司
年份	2015

　　「灣生」是指1895年到1945年在臺灣出生的日本人。這五十年正是日本殖民統治臺灣的時代，很多日本人受政府鼓勵前來開墾這塊新土。他們放棄了原來在本土的家業來到臺灣，分散融入南北各地的社會，其第二代甚至第三代也在這裡陸續出生了，他們已完全把臺灣看作是自己的故鄉。然而，日本戰敗後，為數達幾十萬的灣生卻被迫「引揚」（遣返），必須離開他們至愛的臺灣，回到完全陌生的母國日本。這些灣生在臺灣被當成日本人，在日本卻又被當成臺灣人。這種兩面不討好的「異邦人」身分一直折磨著他們的心靈甚至實際的生活，可以說是一種無奈的時代悲劇，但過去鮮少有人提及，直至灣生後裔的田中實加（陳宣儒）開始尋訪出書，又把它拍攝成紀錄片《灣生回家》（*Wansei Back Home*），才使這個話題在臺灣發燒，本片也甫獲第五十二屆金馬獎最佳紀錄片的提名。

　　本片選擇了八名灣生及其家人作為跟拍和採訪的對象，企圖較全面和深入地反映這群特殊人物的群體意義和個別特色。導演採取不介入的客觀態度仔細地紀錄這些七、八十歲的日本老人回

到魂牽夢縈的故鄉找尋他們的出生地和居住過、上學過的地方，
訪尋那些幾乎都已故去的兒時玩伴，以及娓娓地回憶他們這幾十
年在日本所受的委屈以及對臺灣的思念等等，在鏡頭前的表現自
然而真情流露，使得整個氣氛始終有一種哀而不傷的感人力量。
而攝影、剪輯和插曲的運用均具專業水準，故整個敘事流暢而聚
焦，導演在每一個人物的壓軸部分穿插上一段呼應其生平的動畫
作點題，尤富藝術氣息。

　　其中三位被作為重點拍攝的對象各有其代表性，也都有感
人淚下的高潮時刻。高齡八十八歲的富永勝當年隨父母在花蓮耕
種，跟不少原住民的少年交好，也會說臺語，前兩年喜孜孜帶著
一張寫滿兒時玩伴名字的紙條來臺逐一尋訪，卻發現老友大多凋
零，交情最好的饒君更在接到他的賀年卡前四天過世了，未亡人
說他們當時正在辦喪事，真是情何以堪！富永勝回憶他被遣返日
本後遭到歧視，找不到工作只好到黑市賣米，甚至混了兩天黑社
會，他連說日語的腔調都被嫌棄，於是狠狠地背誦《源氏物語》
重新學習說正宗的日語，後來因缺男教師而當上了代課老師才
脫困。

　　父親任職於臺灣總督府，年輕時就讀北一女的家倉多惠子，
在目睹景物依舊的校園和教室走廊時，彷彿回到了少女時代。當
這位文藝氣質濃厚的老太太從臺灣的戶政事務所拿到她日治時期
的戶政資料原稿時，淚水登時奪眶而出，由衷地說出：「可以在
臺灣出生真好！」

　　然而最戲劇性和最能反映「尋根」意義的，當數片山清子的
故事。當年清子還小，母親千歲將她寄養在臺灣人家裡，獨自回

到日本的故鄉。清子長大後一直怨嘆媽媽為什麼要拋棄她？前幾年清子臥病在床，她女兒不希望她帶著遺憾離開人世，便託田中實加找尋千歲的下落。經劇組人員細心查找，終於發現了片山千歲在岡山的墓碑。清子女兒帶著自己的女兒（她特別去學習了日語）飛到日本輾轉追尋祖母（和曾祖母）的晚年步伐，最後在岡山戶政事務所申請戶籍謄本時，才知道千歲回日本的第一件事，就是到戶政登記她留在臺灣的女兒：片山清子。千歲這一輩子都在等待和女兒重逢，在病榻上的清子終於透過女兒在耳邊的講述和透過影像看見母親的墳，畢生的遺憾也至此釋然。

後記

　　《灣生回家》在2015年入圍金馬獎最佳紀錄片，雖敗給大陸導演周浩的《大同》，卻以三千多萬新臺幣的票房成為當年臺灣電影市場的黑馬，同名書籍亦問鼎金鼎獎非文學類圖書獎。

　　但在2016年爆出田中實加（陳宣儒）並非如電影所述的日本人與灣生後代，而完全是臺灣人的真假身分騙局，以及出品人與導演互相指控的《灣生回家》造假風波，頗引起一陣轟動。可見號稱紀錄真實的「紀錄片」，也不一定就真實！

想入飛飛

導演　陳子謙
編劇　林方偉、陳子謙
演員　蔡淳佳、劉玲玲、陳國輝
年份　2015

　　鄧麗君和鳳飛飛，是華語流行音樂史上兩個不朽的指標型人物，但風格與形象各有不同。歌路比較「中國」的小鄧為大陸一代人帶來了對「靡靡之音」的初體驗，又主宰了岸西與陳可辛鏡頭下的港片《甜蜜蜜》；而形象比較「臺灣」的帽子歌后，則為東南亞歌迷留下了永恆回憶，如今成了新加坡導演陳子謙新作《想入飛飛》（3688）的精神支柱。

　　陳子謙曾執導過兩部鄉土趣味濃郁的歌台電影《881》和《十二蓮花》，在當地大受歡迎，由他把萬千歌迷對鳳飛飛的無盡思念化作大銀幕上的故事，也是順理成章之舉。

　　本片的女主角夏飛飛（蔡淳佳飾）從小就隨父親聽唱鳳飛飛的歌，看鳳飛飛主持的電視綜藝節目，並且也被人叫作「鳳飛飛」，因為她是停車場的收費稽查員，整天戴帽子，開罰單，人們看到這群女孩就高喊：「鳳飛飛來了！」車主們也就慌忙奔回愛車旁以免接到罰單。但是令夏飛飛感到更頭痛的，是她已經三十八歲了，卻同時面臨到工作與家庭危機的徬徨。多層停車場的電子化收費已成不可逆的潮流，她們這些人力收費員勢必遭

到時代淘汰。更糟糕的是她要獨力照顧的父親Radio叔（陳國輝飾）才六十多歲，已有了嚴重的老人痴呆症，整天抱著他年輕時當麗的呼聲業務員向人推銷的揚聲器，一戶一戶問人要不要訂早已不存在的有線廣播電台；要不然就是獨自在家替人修理收音機，卻始終聽不到它播出昔日家喻戶曉的麗的呼聲節目而生氣。前途茫茫的孝女飛飛，碰到了電視的歌唱選秀節目，使她有機會重新站上舞台演唱她全家都喜愛的鳳飛飛金曲，但這能夠扭轉她的人生嗎？

本片在類型上可歸作溫馨的家庭倫理片，故事主軸是描述子女照顧失智老人的辛酸，生活中很多已失去的美好都只能存在回憶中，但當回憶本身也找不到了，那是多大的悲哀？編導用新加坡社會和新加坡人民都逐漸失去美好回憶來對照論述，提醒大家對身邊的美好人事物要懂得珍惜。

同樣失去的是給大家帶來美好回憶的鳳飛飛，她於2012年去世，幸好有歌聲和音像長留人間。在本片中，初登大銀幕的新加坡歌手蔡淳佳有一種鄰家女孩的生活感，演技雖比較稚嫩，但用真摯情感重新演唱〈我是一片雲〉、〈奔向彩虹〉、〈掌聲響起〉等數首鳳姊名曲仍感人至深，尤其在壓軸的歌唱決賽一幕，飛飛在父親走失遍尋不獲的情況下只好忍痛上電視獻唱，導演刻意用雙線交錯手法重現飛飛父母在似真似幻的電視牆前欣賞女兒唱著他們喜歡的鳳飛飛歌曲，催淚氣氛經營得十分成功，觀眾很難不掉淚。

為了增加通俗的娛樂性，本片的前半部花了不少篇幅來突顯兩幫女收費員的口舌交鋒製造喜趣感，又以咖啡店老闆娘（劉

玲玲飾）和她兒子（希克旋飾）為中心設計了幾個有趣的街坊，刻意賣弄搞笑風格，略顯誇張和空洞，幸好個別的設計還是頗具巧思，例如老闆娘頭上不斷用各式茶點和食具造成的百變造型帽子；平常像呆瓜的的兒子忽然對客人用嘻哈唱出歌詞趣怪的〈打包〉；夏飛飛的歌唱對手安排成造型超誇張的印度少女，開口卻是唱香港粵語流行曲等，使本片成為典型的笑中帶淚作品。

輝煌年代	導演	周青元
	編劇	陳璧瑜、陳鈺瑩
	演員	朱俊丞、陳寶儀、劉倩妏、 馬克・威廉斯（Mark Williams）、 勃朗特・派拉威（Bront Palarae）
	製作	Woohoo Pictures Sdn Bhd
	年份	2016

　　說到運動競賽，馬來西亞似乎只有羽毛球能在國際體壇上爭勝，沒想到他們的國家足球隊也曾一度有機會進軍奧運會，可惜功敗垂成。《輝煌年代》（Ola Bola）以三十多年前那一場關鍵性的莫斯科奧運資格賽為基礎，虛構出一個在大時代中肩負著國族榮譽的足球隊，如何在跌跌撞撞的過程中克服了種種困難，並找回了他們獻身足球的初心。全片發展流暢而緊湊，人物在小我與大我之間徘徊的過程非常具吸引力，加上熱血沸騰的比賽場面，構成了馬來西亞最賣座導演周青元繼《一路有你》（The Journey，2014）之後更上一層樓之作。

　　劇情從當代切入，描述一個對馬來西亞傳媒環境失望的年輕電視製作人瑪麗安（陳寶儀飾）打算到英國大展拳腳，上級派給她的最後任務是報導1980年國家足球隊的傳奇故事，當時她直覺地懷疑：馬來西亞有足球嗎？這個東西今天的觀眾會看嗎？

　　當年克難組成的國足隊，隊長是華裔的周國強（朱俊丞飾），外號「老大」，也是隊中實力最強的後衛球員。為了完成他的足球夢，國強犧牲了自己的工作和家庭生活，發誓要帶領球

隊在奧運的亞洲區資格賽中勝出。然而，新來的教練（馬克・威廉斯飾）在戰術的運用上跟周完全意見相左，使得一向以自我為中心的「老大」很受不了，憤然退出球隊。周的妹妹美玲（劉倩妏飾）自小成績優異，卻為了照顧家庭而甘心犧牲自己前途，她不恥哥哥的輕易放棄，直言相勸，終於使國強重返球隊，自願聽從教練指揮。

　　這個成員複雜、各有個人甘苦的多種族國足隊，本來也有不少的分歧和矛盾，但在將士用命之下逐一克服，戰績也越來越輝煌，甚至使得在現場轉播球賽的助理播報員拉赫曼（勃朗特・派拉威飾）也一天比一天熱血沸騰，他的口頭禪GOGOGOGOGO也越喊越大聲了。最後，馬來西亞隊終於可以跟宿敵南韓隊一決高下，爭取出戰莫斯科奧運的門票。馬國民眾在決戰之夜整個沸騰起來，然而，他們和正在球場上拼搏爭勝的國足球員一樣，都不知道馬國政府當時已決定追隨美國加入杯葛莫斯科奧運的行列，就算他們真的贏得了這場球，也注定與奧運無緣，那麼他們還有堅持踢下去的理由嗎？

　　為了拍出這段歷史的時代氛圍和足球賽的生動逼真感，本片邀請了為棒球片《KANO》掌鏡的秦鼎昌和臺灣音效大師杜篤之前來助陣，又由阿根廷和澳洲團隊分別負責視覺特效和高空拍攝，嚴謹的製作品質直接在大銀幕上呈現。在人物個性塑造和選角方面，本片也充分發揮了馬國多種族、多語言的特色，使這部包含了馬來語、英語、華語和泰米爾語對白的影片顯得非常生活化，幾個重要的配角，如印度裔的守門員和電台助理播報員；馬拉裔的前鋒和後起之秀；華裔的候補球員等，均各有令人亮眼的

表演。影片尾聲時看到決定留下來不走的瑪麗安從火車車窗高舉國旗揮舞，號召民族大團結的寓意更躍然銀幕之上。

熱帶雨

編劇、導演	陳哲藝
演員	楊雁雁、許家樂、楊世彬、李銘順
製作	長景路電影工作室
年份	2019

　　從馬來西亞嫁到新加坡多年的中學中文老師阿玲（楊雁雁飾），因面臨無法生育的問題而婚姻逐漸出現裂痕，故屢次嘗試人工受孕卻無所獲。阿玲的丈夫Andrew（李銘順飾）整日忙於工作應酬，半癱瘓的公公（楊世彬飾）亦需要她照顧起居，身心備受煎熬。在事業上，因中文教育受到漠視，也讓她的教學工作深感挫折。就在這令人喘不過氣的狀態下，唯一在補課期間表現積極的學生偉倫（許家樂飾）竟成為她的精神寄託，更逐漸產生了微妙的感情……

　　《熱帶雨》（Wet Season）是繼一鳴驚人的處女作《爸媽不在家》之後，新加坡導演陳哲藝花了六年時間創作的第二部劇情長片，依舊保持了反映現實、寫情細膩、以小寓大的作品特色，這次還擴大到對中國文化在新加坡影響力沒落的思考。在《爸》片中的小男孩許家樂如今成長為孔武有力的中學生，跟銀幕老搭檔楊雁雁上演了一段濕熱的禁忌之戀，兩人的互動擦出耀眼火花，來自馬來西亞的楊雁雁更因此榮獲金馬獎最佳女主角。

　　陳哲藝親自編寫的劇本情節雖然簡單，但利用四個人生各

有「殘缺」的主要角色，生動細緻地構築起一個具有國族寓言性質的現代女性故事，機鋒處處卻以含蓄低調的手法呈現，仿似當前新馬兩國彼此依存卻又互相不滿的現實關係。阿玲的丈夫是個假惺惺的紳士，表面上看來文明卻缺乏親情；中風的公公不能言語，一天到晚窩在輪椅上看電視放映的中國武打片度日；偉倫充滿進取精神卻行為莽撞，對阿玲霸王硬上弓。女主角殘缺的家由「情人」偉倫取代了「丈夫」Andrew的位置才能帶來溫暖和活力，阿玲推著公公去看偉倫的武術比賽並在他獲獎後一起吃榴槤慶祝的場面，是全片僅有的歡樂時刻。

另一方面，透過娘家的老母親和開著小貨車跨境賣榴槤的弟弟，以篇幅不多的曲筆也反映出馬國人的一些觀點。弟弟依賴阿玲的經濟支援，母親亦希望阿玲趕快拿到新加坡的身分證，但在婚姻破裂和結束畸戀後得到獨立自主的阿玲，卻選擇了懷著新國骨肉回到馬國故鄉開始新生活。此時的畫面是藍天一片，阿玲終於露出滿足的笑容，難道這就是她的最佳歸宿？

返校

導演 徐漢強
編劇 徐漢強、傅凱羚、簡士耕
演員 王淨、曾敬驊、傅孟柏
製作 影一製作所
年份 2019

2017年，臺灣出品了一款恐怖冒險解謎遊戲《返校》，描述位在山區的一座高中校園裡，學生魏仲廷與方芮欣因故被困在學校中，兩人想辦法逃出學校，卻發現校園已變成鬼魅橫行的異域，他們被迫面對可怕的真相。遊戲推出後在市場上受到矚目，並迅即售出影視改編版權。這部首次把國產遊戲搬上大銀幕的電影近日在臺推出公映造成票房大轟動，但同時也引起了評價上的爭議。

本片的故事框架和藝術風格基本上忠於原作，美術設計和場面調度等技術處理具有鮮明的遊戲感，以懸疑詭異氣氛去鋪陳一個撲朔迷離的白色恐怖悲劇。時代背景設定在1962年臺灣戒嚴時期的翠華中學，幾名有自由思想的年輕老師祕密組織了讀書會，帶領一些學生研讀《泰戈爾詩集》、《苦悶的象徵》等文藝禁書。其後，有人向學校的教官告密，師生被抓捕，嚴刑逼供甚至集體槍決。到底誰是那個可恨的告密者？就成了貫串全片情節的主要懸念。

劇情描述高三女生方芮欣（王淨飾）一覺醒來，發現校園

已面目全非，正疑惑不定之際，暗戀她的高二生魏仲廷（曾敬驊飾）出現在身邊，兩人遂結伴在鬼氣森森的走廊巡視一探究竟，中間看到了美術老師張明暉（傅孟柏飾）的背影神祕地走進了讀書會的密室，又出現了一個長髮披面的女學生尾隨而至，他們到底是人是鬼？而學校走廊上到處掛著「忌中」的白布條、大禮堂垂吊著多個學生的屍體，又是什麼回事？又看到有如卡通人物的鬼差動手殺人，那是否只是一種幻覺？在疑幻疑真地經營恐怖冒險氣氛以滿足遊戲玩家之餘，同時交錯穿插寫實風格的倒敘片段，逐一交代出讀書會相關師生的多角互動關係，使揭露告密者真相的過程增加了一波三折，戲劇性尚算豐富。

　　片中的讀書會設定比較符號化和文青化，反映出編導在這部類型片中其實並不想深入探討歷史真相，「白色恐怖」只是一種兵行險著的商業包裝，但幸運地獲得了天時地利。眾角色中，身為將軍女兒的模範生方芮欣著墨較多，她是唯一具有家庭背景故事的主角，她目睹母親向軍方出賣丈夫以報私仇的邪惡舉動，直接衝擊了她的脆弱心靈。而張明暉與方芮欣在當時屬於禁忌的師生戀，則是造成讀書會被出賣事件的導火線。可憐的是暗戀學姊的魏仲廷幾乎背上了「告密者」的黑鍋，被人利用還心甘情願，看來「愛情矇了眼」的殺傷力，似乎比高壓體制還要厲害。

　　本片的編導用了很大力氣批判「國家殺人」的可怕，並強調「追求自由」的可貴，主題堪稱政治正確，但片中的讀書會從頭到尾只是在讀一些具有自由思想的所謂禁書，師生都跟「匪諜」和「顛覆國家」的罪名無涉，十分地小兒科，而當時的國民政府竟為此大開殺戒，不免過度誇張，距離事實太遠，難以服眾。

幻術	導演	符昌鋒
	編劇	蘇敬軾
	演員	石峰、竇智孔、陳家逵
	製作	費思兔文化娛
	年份	2019

　　2004年發生在臺南市的「三一九槍擊案」，是臺灣政治史上的最大謎團，真相至今未解，雖然警方已正式偵查結案，宣稱於事發數天後溺斃於安平港的「黃衣禿頭男」就是槍擊案的唯一真兇，但此說沒有多少人相信，反而更多人認為那是當時在競選連任的阿扁為了勝選而「自導自演」。那麼，此案的真相到底為何？

　　2008年由香港導演劉國昌執導的《彈・道》，曾以影射方式對這個敏感題材提出一些看法，可惜因為受到製作上的壓力，公映的影片在後半部完全走了調，顧左右而言他，令人感到雷大雨小。如今，由臺灣企業界高層退休後轉戰電影的蘇敬軾擔任編劇和出品人，結合已有三十年執導各類型作品資歷的符昌鋒，採用了一個超越一般人想像的全新觀點，對「三一九槍擊案」的前因後果進行充滿想像力、並且虛實難分的推理詮釋。劇中出現的主要角色完全採用真名實姓，且穿插了一些真實的新聞片段以作對照，歡迎觀眾對號入座，這種勇氣十足的大膽做法前所未見。

　　《幻術》（*The Shooting of 319*）此片的編導直指前總統李登輝（石峰飾）就是幕後藏鏡人，他就像魔術師表演幻術，只讓世

人看到炫目的「兩顆子彈」事實卻猜不透幕後真相。然而，這個已退休的老人為什麼要這麼做？為了解釋清楚其動機，編導用了長達半部影片的篇幅，拉大本片的格局和歷史縱深，自日本殖民時代曾經替日軍作戰並且熱愛劍道的臺灣青年「岩里政男」開始講起，以簡明扼要的歷史演義方式刻劃這一位自認「二十歲之前是日本人」的悲情男主角，如何深懷「親日仇中」的思想，卻又進入了由外省權貴主導的臺灣政壇。本身沒有班底且跟同僚格格不入的李登輝，原來不受重視，但是中情局出身的美國駐臺代表李潔明先對他「獨具慧眼」，時任國民黨副祕書長的青年才俊宋楚瑜（竇智孔飾）又對他鼎力相助，使他一路過關斬將，從僥倖得來的副總統登上了總統和國民黨主席的權力最高峰。前半部的影片有如近四十年臺灣政治史的戲劇化濃縮版，包括蔣經國晚年決定開放三通；民進黨在戒嚴期間組黨；「夫人派」意圖攔阻李登輝繼承大位等重要史實都有交代，尤其對李潔明如何運用海外新聞報導先替李造勢，宋楚瑜再發揮臨門一腳助攻讓李奪得國民黨主席實權的內幕描述得相當精彩。導演拿青年李登輝的劍道場面切入他連續鬥倒總統路上三大政敵的蒙太奇處理更是發揮了日本武士「穩、狠、準」的個人特色，手法乾淨俐落，深具巧思。

李登輝的最大心願是要當李摩西，帶領臺灣人「出埃及」，為了這個目的，他絕不能把政權交到親中的外省政客手上，所以先在2000年用「興票案」搞倒了當時民望如日中天的總統候選人宋楚瑜，四年後的「連宋配」眼看要打垮競選連任的陳水扁（陳家逵飾）時，他心生一計，從日本推理作家伴野朗小說《暗殺陳水扁：大衛王的密使》中獲得靈感，在親信的執行下完成了這次

驚天大刺殺。編導對這段「幻術」的推演過程雖然尚不夠嚴密，但已說得頭頭是道，自成一家之言。

　　整體而言，本片故事前後風格不一，大部分角色在外形上和演出上跟本尊相差明顯是其重大缺點，幸而占戲最重的石峰能掌握到李登輝的內心城府，竇智孔更從造型、氣質和說話語氣高度重現了宋楚瑜的風采。若作為一部政治驚悚片來看，本片的處理節奏明快，情節緊湊，娛樂效果也相當不俗。

夕霧花園

導演　林書宇
編劇　理查德・史密斯（Richard Smith）
演員　李心潔、阿部寬、張艾嘉、林宣妤
製作　Astro Shaw Sdn. Bhd./ HBO Asia
年份　2019

　　《夕霧花園》（*The Garden of Evening Mists*）是一部跨國合作的大型馬來西亞電影，改編自馬國作家陳團英的同名得獎小說，導演林書宇來自臺灣，編劇來自蘇格蘭，男女主角分別由日本和馬來西亞明星擔任，其餘演員尚有英、印和澳洲等國；片中對白大半是英語，小半是廣東話，還有一點日語，且由馬國和美國的製片公司共同投資。第五十六屆金馬獎從寬認定這是一部華語電影，共獲九項提名，最終獲得最佳造型設計獎。

　　本片劇情並不複雜，但故事的時代背景具有特殊的歷史和文化糾結，劇本又採用了雙時間軸的三層複式結構來逐步解開一個橫跨三十年的大謎團，所以顯得內容相當豐富，有些部分甚至因篇幅所限而來不及仔細呈現。導演雖已小心翼翼地企圖經營出大時代故事的史詩格局，在技術上已具國際水準，但在藝術上距理想仍有一段距離。

　　劇情描述步入老年的張雲林（張艾嘉飾）在被任命為馬來西亞聯邦法院大法官之際，有人舉發她在二戰期間曾和日本間諜中村有朋（阿部寬飾）有過密切關係，為了證明自己的清白，她驅

車回到金馬崙高原的英式茶園，試圖在舊友協助下於荒廢多年的「夕霧花園」中找尋遺留下來的證據，那些難忘的回憶片段便逐一浮現。

原來在二戰結束後，馬來西亞重回英國殖民政府之手，但英人曾於戰時棄守當地給日軍，導致人民不滿，馬共勢力乃在地下迅速崛起。當時年輕的張雲林（李心潔飾）正參與審判日本戰犯的法律工作，她抱著歷劫餘生的內疚心情去找日本園藝師中村有朋（阿部寬飾），要求他在祖傳的土地上建造一個日式庭園，藉以紀念同為集中營俘虜而不幸死去的妹妹張雲紅（林宣妤飾）。中村拒絕了雲林的請託，但同意讓她留下來參加「夕霧花園」的建造工作，從而學習到日式庭園藝術的精義。雲林對中村從敵對變成愛慕，還讓他在自己的背上刺了一大片紋身。雲林萬萬沒想到，傳說中的日軍寶藏「金百利」，它的整個祕密就一直藏在自己身上……

雲林與雲紅的姊妹之情以及兩人一死一活的罪惡感，是推動女主角往前行的原始動力，也是整個故事最應該打動觀眾的關鍵所在，可惜目前的處理流於表面的交代，被逼淪為集中營慰安婦的雲紅刻劃得比較模式化，而雲林目睹一切罪惡在眼前發生卻無能為力的痛苦無奈和內心掙扎亦不夠深刻，感人效果不足。至於雲林與中村相處的那段日子，在篇幅上是全片的主軸，其中包含的歷史、文化、民族感情等內涵也最豐富。編導對日式庭園的「立石」、「借景」等技藝特色說明甚多，對日本人獨有的庭園觀「在外界紛繁的環境中取得內在的控制和平衡」也透過中村的禪意對白和畫面構圖有所傳達。對比之下，英式茶園的規矩之美

則只有不著一詞的自然呈現。

中村有朋到底是否日本間諜？被消失的集中營到底位在何方？傳說中的日軍寶藏到底存不存在？這些大大小小的謎團雖然一直貫串全片，但都僅以側筆輕輕帶過，直至壓軸戲才集中解謎，使這個由「時間」累積成的複式結構發揮了它的戲劇效果。

<div>

刻在你心底的名字

導演　柳廣輝
編劇　瞿友寧
演員　陳昊森、曾敬驊、邵奕玟、戴立忍
製作　氧氣電影有限公司
年份　2020

</div>

　　如今臺灣已經是全亞洲對同性戀者最友善的地區，同志們甚至擁有合法婚姻的權利，但曾幾何時，他們所受到的打壓排擠卻不足以為外人道，就如那刻在心底的名字，永不磨滅。

　　《刻在你心底的名字》（*Your Name Engraved Herein*）的時空背景是1987年臺灣剛剛解除戒嚴的一所教會中學，兩名不同班級的高二學生張家漢（陳昊森飾）和王柏德（外號Birdy，曾敬驊飾），因參加游泳訓練而初相識，之後越走越近，成為「最好最好的朋友」。而當時的臺灣社會雖號稱已經解嚴，但威權控制仍牢牢的籠罩在這群年輕學子頭上。阿漢與柏德雖意識到對彼此的異樣感情，但都不想揭穿。他們在廁所裡目睹有同類性向的同學被霸凌，也不敢公然出手相救。後來這所男校開始解除髮禁、招收女生，柏德卻主動跟學妹班班（邵奕玟飾）交好，還給阿漢介紹女朋友。柏德這些舉動反而刺激了阿漢，逼他從曖昧關係中向柏德告白……

　　編劇打破了線性敘事的結構，分段回敘兩位男主角既浪漫又激情的初戀故事。柏德的家長會父親跑到學校的訓導處打兒子，

因為他搶人家女朋友而被罰留校察看，阿漢拼了死命保護心愛的人，幾乎要在眾人面前說出足以毀掉兩人前途的真相。柏德跟阿漢扭打，導致阿漢頭部受傷。神父（法比歐飾）一邊為阿漢療傷，一邊聽他憤憤不平地控訴社會對他的戀愛不公。「你有多愛一點，我有少愛一點嗎？你幫我下地獄吧！」劇情就從這個點陸續展開。

編導安排了大量反映時代氛圍的真實元素以增加本片的寫實感和作品厚度，包括一再出現當時身故的歌手蔡藍欽演唱的〈這個世界〉，歌詞唱道：「我們的世界，並不像你說的真有那麼壞，你又何必感慨，用你的關懷和所有的愛，為這個世界添一些美麗色彩。」政府宣告解除戒嚴的新聞報導；蔣經國總統的去世和民眾謁陵場面；臺灣同志運動先驅祁家威在行人天橋上舉牌示威而遭警察逮捕；阿漢的外省父親老是想著存錢回大陸探親等。至於代表高壓箝制的學校舍監和教官，更成了丑角般的歷史圖騰。主創人員以過來人的細膩感情重現那個關鍵的轉型年代，技術面相當考究，無論在攝影、剪接、美術、造型、配樂等各方面都成績裴然，兩位男主角的演出也絲絲入扣，能入圍第五十七屆金馬五個獎項是實力明證。

本片表現比較弱的反而是最後那十多分鐘的尾聲。三十年後的張家漢（戴立忍飾）在高中管樂團的同學會再次現身，也終於從離婚妻子班班口中明白到柏德當年寧願犧牲自己也要維護他的真相。之後拍攝阿漢到加拿大的神父墓園祭拜，從其老伴了解到年輕時的神父也曾受過他所受的同志之苦。最後更找著了幾十年不見的柏德（王識賢飾），雙方可以在完全自由的狀況下不斷互

道「晚安」（我愛你，愛你）。這一個結局故然可以令故事的交代更加完滿，但拖得太長，節奏也太鬆散，尤其兩位成年演員的對手戲令觀眾對不上號，徒然破壞了對青春的美好想像。

怪胎	編劇、導演、 攝影、剪接	廖明毅
	演員	林柏宏、謝欣穎
	製作	牽猴子整合行銷股份有限公司
	年份	2020

　　曾任《那些年，我們一起追的女孩》及《六弄咖啡館》執行導演的廖明毅，在他首部執導的劇情長片《怪胎》中一身兼四職，充分展現了他的創作企圖心和執行能力，親手孵育出一部具有鮮明的實驗意識，同時也達到高度觀賞效果的愛情喜劇，難怪會成為今夏臺灣影壇一匹叫好叫座的黑馬。

　　本片大膽挑戰臺灣電影製作傳統，全程使用手機拍攝完成，而且設定男女主角都是強迫症（OCD）患者，從故事內容到表現形式都令人感到新鮮。男主角陳柏青（林柏宏飾）是一名獨居的翻譯，他有嚴重的潔癖，會不斷洗手和清潔家居，早上起來都要把棉被摺成豆腐狀，還得有稜有角，是旁人眼中的「怪胎」。在畫室當裸體模特兒的女主角陳靜（謝欣穎飾）亦有嚴重的潔癖，外出不能超過三小時否則皮膚過敏，且有克制不了的偷竊慾望。某日，兩人在同一家超市購物，很快就發現彼此是同類，迅速找到了共同語言，於是他們就嘗試踏出自己的小世界開始交往。

　　這一段「怪胎愛上了怪胎」的過程，拍得幽默風趣且乾淨俐落，讓觀眾很容易理解這個特定族群的「只有你懂我」的行事模

式。導演在本片前段特別採用正方形的銀幕比例呈現，加上對稱的畫面構圖和色塊鮮豔的美術設計，主角的特殊服裝造型等，都成功烘托出強迫症患者那個有別於正常人的特立獨行小世界，讓男女主角沉浸在彼此都以為從此不會改變的幸福當中，其實他們只是當局者迷，看不到其中的虛假和片面。

一天早晨，陳柏青看到窗外自由展翅的小鳥，很自然地踏出門外想去抓牠，此時銀幕畫面順著拉開成正常比例，陳柏青的強迫症症狀也在此一刻奇蹟地變不見了。小情侶的愛情生活從歲月靜好一下子變得動盪不安。可以過正常生活的陳柏青先是去當出版社編輯，跟著應酬越來越多，也很自然的把女同事變成了女朋友。而陳靜當初順著同居男友的意思讓他去上班改善經濟生活，她以為陳柏青答應過的愛情承諾不會變，當發現情況越來越不對時，她甚至要求醫生把陳柏青的強迫症「醫回來」，但是「自由」就像已經飛起來的青春小鳥，牠會願意飛回籠子裡嗎？林柏宏和謝欣穎把前後兩個世界的對照都演得相當貼切可信。

影片後半段對愛情中的「正常」與「不正常」、「幸福」與「不幸」的思考辯證頗令人省思，戲劇氛圍自然也隨著情節的轉變而趨於沉重。當觀眾都同情被拋棄的陳靜，看著不守承諾的陳柏青又不斷洗手洗到出血而心裡責怪他罪有應得時，編導突然安排一個劇情大逆轉，令人錯愕之餘卻也拍案叫絕，堪稱臺片中最精彩的結局之一。

孤味	導演、編劇	許承傑
	演員	陳淑芳、謝盈萱、徐若瑄、
		孫可芳、龍劭華
	製作	彼此影業
	年份	2020

同樣是描寫一個死去的父親和三個女兒對他的思念，故事的主要場景也是餐廳，但臺片《孤味》卻和港片《花椒之味》（2019）拍出了全然不同的味道，不算是美食電影。在本片中，女兒只是襯托，主戲卻放在父親的兩個太太身上——大太太有名無實，二太太有實無名。這個延綿了二十多年的複雜關係，在亡夫的喪禮上作了一個總結算。原本內心很不甘願的原配終於學懂了「放手」，把名分還給一直默默守候的二太太，讓她以未亡人的身分主持公開的告別式，而自己也因此得到了解脫，可以在計程車中高唱那首屬於她的歌〈孤味〉。

本片劇情描述臺南有名的蝦卷餐廳老闆林秀英（陳淑芳飾）正要盛大宴客慶祝七十大壽那一天，卻傳來丈夫陳伯昌（龍劭華飾）在當地醫院離世的噩耗，陪伴在她床邊的是有實無名的太太蔡小姐（丁寧飾）。獨自撫養三個小孩長大的媽媽雖然內心很不甘願，但是為了面子還是堅持為亡夫辦一個風光的喪禮。三個女兒均已長大成人，小女兒佳佳（孫可芳飾）接手了秀英的餐廳事業；二女兒阿瑜（徐若瑄飾）是整形醫生，唯一的煩惱是督促女

兒補習好英文以便送去美國留學；問題最多的是大女兒阿青（謝盈萱飾），她是生性浪漫的現代舞者，男性關係複雜，又於此時發現乳癌復發……

這幾乎是一部全女班的群戲，幾個主角各有發揮空間。男性角色退到了一個相對的隱密位置，卻在發揮重要的戲劇作用。丈夫陳伯昌好像是一個不負責任的男人，年輕時就拋妻棄女，獨自跑到臺北闖蕩，奇怪的是幾個女兒都不恨他，尤其小女兒佳佳跟爸爸特別親，還一直維護著被媽媽怨恨的蔡阿姨，其中自有道理。

秀英的娘家是臺南地方望族，一家都是醫生，但只有小弟仍然跟她來往，兩個哥哥都已跟她斷絕關係。編導透過年輕的佳佳和孫女兒一再提問，才把父親的過去和離家出走的祕密兜兜轉轉的說了出來。原來人世間的事情有很多的「不得不」，煩惱常來自當事人不願意「放下」，像林秀英這種出身名門、性格又喜歡掌控別人的傳統女性，對文青型的警察老公賺錢不多自然感到不滿，加上「偷蓋印章事件」的衝擊，使得熱愛鄉土的陳伯昌變成了背罪離開的負心人，但他主動要求離婚她又始終不肯，此角色把傳統女性的家庭觀念詮釋得相當細緻入微，陳淑芳也演得動人。

削瘦的靈魂

編劇、導演	朱賢哲
演員	七等生、安德森、郭大睿
製作	目宿媒體
年份	2021

　　「他們在島嶼寫作」系列是一個著名的臺灣文學作家紀錄電影品牌，近年來已先後拍攝了兩輯十多部。本片是此系列第三輯單獨推出公映的第一部作品，風格相當獨特，與之前的同類紀錄片大有不同，編導不想單純地客觀介紹傳主的生平資料，而是主動地對作家的所有「自傳體書寫」進行耙梳，企圖從字裡行間觸摸到作家內在的靈魂，再結合對傳主及其親友等的訪談，從而形塑出「七等生之所以成為七等生」的作家面貌。

　　七等生原名劉武雄，他在上一個世紀的六、七十年代隨《文學季刊》的問世而崛起，初被視為現代主義作家，後因其狂狷性格和「政治不正確」的文學理念而跟文友們背道而馳，逐漸成為臺灣文壇孤獨的異數。而他這種偏執的人格特質，源自於貧窮受屈辱的童年記憶、曖昧的戀母情結、在臺北師範學院讀美術時表現的桀敖不馴跟師生格格不入、自許為不世出的天才藝術家（公然說他的一幅抽象畫《降臨》是足以跟《蒙娜麗莎的微笑》與《向日葵》並列的三張傳世之作），卻在工作上遭遇嚴重挫折，不得不委屈地在偏遠的小學當美術老師來養家餬口等等諸多因

素，使他對外在世界益發排斥，轉而鑽進了「逼問自我」的寫作路上發洩內心的痛苦。

朱賢哲曾是得獎的紀錄片導演，四年前也拍過一部大膽探討情慾的劇情長片《白蟻——慾望謎網》。他在本片將紀錄片與劇情片共冶一爐，自七等生的小說、散文、詩歌等作品中，擷取了二十段以上的文字，均視之為作家的真實經歷和心聲，每段文字由導演親自誦讀，配以由素人演出的無聲戲劇，部分小說片段還採用了動畫來仔細詮釋，這些風格強烈的劇情化黑白映像，把七等生精神世界的虛幻幽微具象化，發揮出純寫實紀錄片不可能有的藝術韻味，例如留著一頭長髮、經常不穿上衣的那個七等生，不著一詞就自然流露出他前衛兼頹廢的憂鬱青年特質。

至於另一半穿梭出現的篇幅，由彩色實體拍攝的訪談和七等生的生活紀錄片段構成，這個部分由於傳主及其子女完全不加干涉，放手讓編導去進行他的創作，因此片中的訪談難得出現負面的批評聲音，例如他的同班同學直言不喜歡劉武雄的作風，指出他取筆名「七等生」而非「三等生」，攞明是看不起其他人。本片剛開始就插上一段十年前的新聞錄像，拍攝七等生榮獲國家文藝獎時，在接過獎座後只說了「謝謝」就逕行下臺，弄得現場好生尷尬，反映出他的我行我素作風始終沒變。

其實作為一個丈夫和父親，七等生是有點不負責任的，他亦自感私德有損，尤其在婚姻中外遇，甚至遭到其女兒公開的憤怒指控。而外遇對象竟然也願意在鏡頭前侃侃而談前度情人當年對她展現的男性魅力，使作家的真實感情世界更添色彩。不過這些七等生都已經看不到，他已在2020年10月24日逝世。

當男人戀愛時

監製	程偉豪
導演	殷振豪
編劇	傅凱羚、簡持中
演員	邱澤、許瑋甯、蔡振南、鍾欣凌
製作	金盞花大影業
年份	2021

　　兩年多以前，改編自韓國電影的愛情悲劇《比悲傷更悲傷的故事》，在海峽兩岸都造成轟動賣座，成為迄今全球票房最高的臺灣電影。如今，又一部由黃晸玟與韓惠珍主演的韓國悲喜劇《不標準情人》被臺灣翻拍，再度以黑馬之姿在臺創造出驚人賣座，似乎反映出韓式戲劇套路在成功改編並加入「臺客魂」之後，特別容易拉近與本地觀眾的距離，且能激發起他們強烈的感情投射效果，值得華語電影創作者借鑑。

　　《當男人戀愛時》（*Man in Love*）的故事背景設定在臺灣南部小鎮，描寫一名專門討高利貸維生的小流氓阿成（邱澤飾），在一次到醫院向垂死老人討債時，對他的女兒浩婷（許瑋甯飾）一見鍾情，便毫不忌諱地死纏上去，甚至表現出他對其他風塵女子慣用的急色嘴臉。可是這位在農會上班的平凡女子卻有強悍得很的個性，對阿成毫不退讓。小流氓只好改採懷柔手段，更親手繪製了一張「約會抵債」表格，讓浩婷勉為其難陪自己吃飯散步。兩個在社會階層和言行舉止完全不對稱的「美女與野獸」，竟逐漸擦出了一點異樣的感情火花。

浩婷決定接受阿成的轉捩點是其父終於病逝，她變得舉目無親，正準備為老父草草下葬，不料阿成竟以「家屬」身分站出來，主動為浩婷的父親張羅了一場十分體面的喪禮，一些本來以為是遭阿成暴力對待的債仔，都主動前來弔唁，向「成嫂」感謝阿成有情有義的照顧。浩婷因而改變了對阿成的負面觀感，並重新找到了「家」的感覺。

　　兩人同居後，浩婷向阿成表達想開一間手搖飲料店的夢想，阿成也決定退出江湖，跟愛人正式結婚，從此走上正途。然而，為了賺到開店經費，阿成把手上所有資金全投在一場賭局上，卻被他的黑道大姊（鍾欣凌飾）設局吞沒，情海再度興波，後來連他的性命也要失去。

　　很多韓國商業片都會刻意執行一項他們獨創的「市場必殺技」，那就是「影片前半段讓你笑死，後半段把你哭死」！成功的作品會把這個套路發揮得比較自然和淋漓盡致，例如已成為經典的《我的野蠻女友》。本片亦依循同樣套路，故劇情雖不見得新鮮，卻很有劇場效果。

　　男主角阿成在外表上喜歡表現出他是個黑道狠角色，行為舉止也是個典型的無賴，但他在本質上卻是個多情而心軟的「暖男」，對自己親人和被討債的可憐人都十分「手軟」，這種強烈的反差使他成為一個「可愛的壞蛋」，也使他追求浩婷的種種荒謬可笑行徑自然產生喜劇味道，容易讓觀眾洋溢出開心的笑聲，也使他在影片後段為愛人與親人作出的犧牲令人不捨。邱澤把這位臺味十足、有情有義的小流氓表演得十分活靈活現，大量市井的臺語對白也十分接地氣。

對比之下，女主角浩婷塑造得比較扁平，從頭到尾彷彿只為男人而活，欠缺當代女性該有的獨立自主精神，但她的角色並非花瓶，在重要的關鍵時刻她也作出過自主的選擇：當她看見躺在她大腿上的阿成真情流露地說出想在她父親去世週年時與浩婷正式結婚以告慰其亡父時，她知道阿成已經成為一個願意負擔責任的「男子漢」，所以浩婷由衷說出了片中唯一的一句「我愛你」。也正是由於阿成對浩婷先有了這個對「家人」的承諾，所以在阿成死後，浩婷也甘心代他照顧失智父親（蔡振南飾）。這種雙向的親情承擔，安排得並不勉強，且確實有催人淚下之效。

美國女孩

導演　阮鳳儀
編劇　阮鳳儀、李冰
演員　林嘉欣、方郁婷、莊凱勛、林品彤
製作　水花電影
年份　2021

　　《美國女孩》（*American Girl*）獲得第五十八屆金馬獎的最佳新導演、最佳新演員、最佳攝影等三項大獎，甚至有不少人認為在最佳劇情長片項目上，它也應該贏過《瀑布》！無論如何，本片以長片首作而言，端的是一鳴驚人，充分證明了創作者的才華以及電影技術上的成熟。

　　故事內容根據編導的個人經歷改編，描述在SARS疫情爆發的那一年，患癌的母親莉莉（林嘉欣飾）帶著叛逆期的女兒芳儀（方郁婷飾）和念小學的妹妹芳安（林品彤飾）從美國回到臺灣治病。他們的經濟狀況不算充裕，只住在新店的老公寓，父親梁宗輝（莊凱勛飾）為了多賺點錢，常要到大陸出差。芳儀本就不情願返臺，生活上的不適應和受歧視，加上臺灣學校的分數至上主義和體罰文化盛行，更令她備感挫折。更要命的是在做化療的母親一直喊著自己會死，把全家人籠罩在一片負面情緒之中，倫常關係繃得很緊。芳儀把她痛恨母親的感覺寫成網誌發表，竟被校長誇讚她的文章寫得好，主動推薦芳儀參加演講比賽，當眾將她的想法告訴母親。而在這個關鍵時刻，芳安因嚴重咳嗽而被強

制在醫院隔離，這一家人還能找到生命的出口嗎？

　　本片的製作成本不大，看得出來有意在割捨一些會較花錢的大場面，如學校舉辦演講比賽的大禮堂、隔離醫院的病房內部等，但整體上的拍攝可一點都不馬虎。編導以平順而節制的手法敘事，沒有刻意安排的高潮起伏，主要是透過演員具有血肉及靈魂的表演，將劇中這個身處於苦難考驗的家庭四位成員都活生生地塑造出來，讓他們於有限的家庭和學校空間中作互動，但依然充滿了內在的戲劇張力，且觸及了母女、父女、夫妻、姊妹、和朋友等多個面向的感情描述，並自始即以芳儀為主角，吸引著觀眾對她產生共情關懷，甚至在她跟母親產生越來越激烈的對抗時也情不自禁地站到了她那一邊。直到芳儀越過了倫常界線，跟母親打了起來，還詛咒母親去死，被正進家門的父親看見，父親因而暴怒，動手打了一直十分疼愛的芳儀。這個衝突高潮令人看得十分不捨，有時候想好好地做「一家人」真不容易！

　　最後，芳儀在馬場找到了情緒的宣洩口，母親和父親各自的一場失聲痛哭也撫平了他們的壓力和傷痛，芳安的平安返家則為這一家人的新生活重新帶來了希望。在本片公映的此刻，世界正處於疫情長期肆虐的低氣壓中，人們多麼希望像梁家那樣否極泰來呀！

該死的阿修羅

導演	樓一安
編劇	樓一安、陳芯宜
演員	黃聖球、潘綱大、莫子儀、王渝萱、 賴澔哲、黃姵嘉
製作	內容物數位電影製作有限公司、 岸上電影有限公司
年份	2021

　　2013年發生的臺北捷運鄭捷隨機殺人案，雖然不是臺灣史上第一宗無差別兇殺案，卻對臺灣社會和人心造成很大的衝擊，傷痛至今未癒。這些年很多人在探討這類事件發生的深層原因，被譽為近年最佳臺劇的《我們與惡的距離》（2019）就是臺灣第一部以隨機殺人為主題的電視劇。電影方面，兩年後推出的《該死的阿修羅》（*Goddamned ASURA*）是另一部值得重視的作品。本片雖亦取材自隨機殺人事件，但劇情結合了懸疑驚悚的類型元素，透過一個精心編構的劇本，將多組關係人的遭遇作平行交錯發展，廣泛反映當下一些臺灣青年內心困惑找不到發洩出口的苦悶；中下工薪階層面對勞力壓榨的殘缺現實，紛紛沉迷於虛擬的遊戲世界以恢復個人尊嚴；而殘破老舊、正等待都市更新的老舊房屋，成了這些「蟻民」聚居的犯罪溫床。一念天堂、一念地獄，所謂的人性「善」與「惡」，他們最終會成為事件的「加害者」還是「被害者」？往往只在於當事人的一念之間，或是更宿命地說，是取決於老天爺的安排！

　　本片的序幕是由數個手機拍攝到的畫面展開：一名年輕人在

夜市無差別槍擊路人，造成數人受傷，還死了一個人——沒有人知道這到底是怎麼一回事——其後編導以三幕劇的結構逐步解謎。

第一幕的劇情是人物鋪墊和交代事件起因。以改造的空氣槍於十八歲生日這天突然在家附近的夜市隨機殺人的詹文（黃聖球飾），是父母離異的小文青，跟畫兇殺漫畫的阿興（潘綱大飾）是關係曖昧的摯友，但居高位的父親正強迫他去美國讀書，而他無力說不。全案唯一死者小盛（賴澔哲飾）是個原住民血統的小公務員，只在遊戲世界中有存在感，還是個可以送美女琳琳（王渝萱飾）寶物的國王階級。現實生活中，小盛跟整天加班的未婚妻Vita（黃姵嘉飾）約在夜市見面討論他們的婚事，不意遇上死劫，這讓Vita感到很愧疚，並在採用小盛的遊戲帳號開始跟網友互動後，才赫然發現自己的未婚夫擁有一個她完全不知道的虛擬人生。而記者黴菌（莫子儀飾）本來只打算做黎明大廈的都更報導，卻陰錯陽差成為夜市槍擊事件的目擊者和受害者。

在理清人物關係和事件來龍去脈之後，編導在第二幕全力開展詹文的犯案動機，好友阿興多次到看守所探望，並試圖說服詹文以「我不是故意的」作為抗辯理由，但倔強的詹文總以沉默回應。死者小盛亦在此時舉行葬禮，「加害者」的父母向「被害者」的父母哭泣道歉賠償，但已挽不回逝去的生命。而真相，依舊在謎霧中。

當觀眾正處在沉重無解的狀態時，冷不防編導在第三幕作了出人意表的劇情大翻轉，提供了在平行時空中可能發生的另一種真相：詹文沒有在夜市行兇，他意外遇到女同學琳琳，獲得了愛情的救贖；是暗戀詹文的阿興覺得被拋棄而持槍發洩，不過他射

擊的對象只是婚紗店的櫥窗；而真正動手殺人的竟是⋯⋯

　　本片的敘事手法甚具創意，藉著突發槍擊事件的成因追溯和它引發的後續效應，把雜亂紛繁的社會眾生相理出了一個頭緒，前段雖仍有點跳躍感，越到後面戲劇張力越強，布局越巧妙，未能獲得2021年金馬獎的最佳原創劇本獎是一大遺珠！

後記

　　本片於2022年7月舉行的第二十四屆臺北電影節，以評審十三票全票通過獲得最佳編劇獎，是一次光榮的大平反。

新美學63　PH0271

新鋭文創
INDEPENDENT & UNIQUE

梁良影評50年精選集(上)
——華語片

作　　者	梁　良
責任編輯	尹懷君
圖文排版	陳彥妏
封面設計	吳咏潔

出版策劃	新鋭文創
發 行 人	宋政坤
法律顧問	毛國樑　律師
製作發行	秀威資訊科技股份有限公司
	114 台北市內湖區瑞光路76巷65號1樓
	電話：+886-2-2796-3638　傳真：+886-2-2796-1377
	服務信箱：service@showwe.com.tw
	http://www.showwe.com.tw
郵政劃撥	19563868　戶名：秀威資訊科技股份有限公司
展售門市	國家書店【松江門市】
	104 台北市中山區松江路209號1樓
	電話：+886-2-2518-0207　傳真：+886-2-2518-0778
網路訂購	秀威網路書店：https://store.showwe.tw
	國家網路書店：https://www.govbooks.com.tw

| 出版日期 | 2022年8月　BOD一版 |
| 定　　價 | 420元 |

讀者回函卡

國家圖書館出版品預行編目

梁良影評50年精選集. 上, 華語片 / 梁良著. --
一版. -- 臺北市：新銳文創, 2022.08
　　面；　公分. -- (新美學；63)
　　BOD版
　　ISBN 978-626-7128-29-9(平裝)

　　1.CST: 電影　2.CST: 影評

987.013　　　　　　　　　　111010135